디자인경영은 디자인의 로제타스톤이다

지안프랑코 자카이
컨티늄 설립자·CDO

디자인경영 다이내믹스
DESIGN MANAGEMENT DYNAMICS

2018년 9월 13일 초판 인쇄 ✪ 2018년 9월 27일 초판 발행 ✪ 지은이 정경원 ✪ 발행인 김옥철 ✪ 주간 문지숙
편집 정민규 ✪ 디자인 노성일 ✪ 디자인 도움 곽지현 ✪ 커뮤니케이션 이지은 박지선 ✪ 영업관리 김헌준 강소현
인쇄·제책 한영문화사 ✪ 펴낸곳 (주)안그라픽스 우 10881 경기도 파주시 회동길 125-15
전화 031.955.7766(편집) 031.955.7755(고객서비스) ✪ 팩스 031.955.7744 ✪ 이메일 agdesign@ag.co.kr
웹사이트 www.agbook.co.kr ✪ 등록번호 제2-236(1975.7.7)

이 도서의 국립중앙도서관 출판예정도서목록(CIP)은 서지정보유통지원시스템 홈페이지(seoji.nl.go.kr)와
국가자료공동목록시스템(nl.go.kr/kolisnet)에서 이용하실 수 있습니다.
CIP제어번호:CIP2018029083

ISBN 978.89.7059.978.6 (04600)
ISBN 978.89.7059.979.3 (세트) (04600)

DESIGN MANAGEMENT
DYNAMICS

디자인경영
다이내믹스

정경원

안그라픽스

디자인경영 다이내믹스를 펴내며

제4차 산업혁명이 빠르게 전개되는 와중에 비즈니스의 성공을 이끄는 디자인경영의 역할에 대한 인식은 나날이 새로워지고 있다. 2018년 8월 산업통상자원부 공식 블로그 '경제다반사'에 「차별화의 핵심은 디자인경영」이라는 제목의 기사가 게재되었는데, 이 기사에서 산업통상자원부 SNS 국민기자단의 김병관 기자는 '디자인경영으로 매출 쑥쑥'이라는 부제 아래 지금은 '디자인 전성시대'라고 규정했다.[1] 기술 수준이 어느 정도 평준화된 시장에서 제품 경쟁력을 높이려면 디자인으로 승부해야 한다는 것이다. 사람을 중심으로 접근하는 디자인경영은 사용자의 만족을 넘어 고객 감동을 불러일으키는 제품과 서비스, 시스템을 만들어내는 원동력이자 길잡이이기 때문이다.

경영자와 디자이너의 궁금증

세계적으로 디자인을 잘 경영해 놀라운 성과를 거둔 사례가 잇따라 발표되고 있다. 하지만 경영자가 디자인과 관련해 어려움을 겪는 경우 또한 적지 않다. 디자인이 중요하다는 것은 충분히 이해하지만, 막상 우리 회사의 경우에는 어떻게 해야 할지 몰라 어려워하는 것이다. 일반 경영에는 일가견이 있다고 자부하는 경영자도 디자인경영에 대해서는 선뜻 나서지 못한다고 한다. 디자인을 풀기 힘든 숙제로 받아들이는 경영자가 갖는 의문은 대체로 다음과 같다.

- 디자인이 중요하다는 것을 이해는 하지만,
 실제로 디자인이 어느 정도의 가치를 도출할 수 있을까
- 디자인을 경영의 전략적 수단으로 활용하려면
 어떻게 해야 하고, 정체성과 경쟁력을 높이는 디자인 전략은
 어떻게 세울 수 있을까
- 우리 회사의 디자인 문제를 잘 해결해줄 유능한 디자이너를
 어떻게 찾아내고 어떻게 그와 협조할 수 있을까
- 디자인 싱킹Design Thinking이 중요하다는데
 어떻게 도입하고 실행해야 할까

- 디자이너의 능력을 잘 살려 창의적인 디자인을 만들어낼 수 있는 환경을 조성하려면 어떻게 해야 할까
- 유능한 디자인 인력을 직원으로 고용하는 게 좋은가 아니면 필요할 때마다 외부 디자인 전문가를 활용하는 것이 좋을까
- 수많은 디자인 안 중에서 사업을 성공으로 이끄는 굿 디자인은 어떤 것이며, 그것을 선별해내는 객관적, 합리적 방법은 없을까
- 디자인의 권리를 보호하려면 어떻게 해야 할까

디자이너가 경영과 관련해 겪는 어려움도 크다. '경영을 이해하는 디자이너'가 되고 싶어도 마땅한 교육을 받기가 쉽지 않다. 겨우 경영학 관련 공부를 시작해도 용어, 지식 체계, 접근 방식이 디자인과는 확연히 달라서 배우기가 어렵기만 하다. 특히 디자이너 입장에서 보면 획기적인 디자인을 창출해내도 경영자가 "그 디자인이 100% 성공할 것이라는 합리적인 근거를 대라."고 하면 당혹스럽다. 또는 원래 뚜렷한 특성을 지니고 있던 디자인 안이 '타당성 검토'라는 협의 과정에서 평범한 디자인으로 바뀌면 맥이 풀린다. 디자인에 대해 잘 안다고 자부하는 경영자를 만날 때가 가장 두렵다는 디자이너도 있다. 대체로 그런 경영자는 디자인을 피상적으로만 알고 있어서 소통하기가 매우 어렵기 때문이다. 디자인은 잘 모른다며 겸손한 척하면서도 세부적이고 감각적인 문제까지 간섭하려는 경영자를 상대하기가 가장 힘들다고 하는 디자이너도 있다.[2] 디자인을 모르는 경영자, 경영을 모르는 디자이너는 경쟁력을 갖기 어려운 세상이다. 하지만 현실적으로는 경영자와 디자이너 양자 간에 커다란 격차가 존재한다. 그런 격차는 과연 어떻게 메울 수 있을까? 이 책으로 그 해법을 찾아보고자 한다.

경영자와 디자이너, 번영의 동반자

먼저 디자인의 중요성을 잘 이해하는 CEO와 독창적인 디자인을 창작하는 최고 디자인 책임자 CDO, Chief Design Officer 가 유기적으로 협조해야 한다. 이것이 성공적인 디자인경영의 출발점이다. 『디자인경영 에

센스』에서 살펴본 대로 제1차 산업혁명이 시작된 18세기 영국의 도자기 회사 웨지우드Wedgwood에서부터 21세기를 대표하는 애플에 이르기까지 CEO와 CDO의 협력이라는 전통이 지속되고 있다. 1700년대 초반에 활동하였으며 어릴 적부터 도자기 제조 기술을 익혀 자수성가한 조사이어 웨지우드Josiah Wedgwood는 디자인이 제품 경쟁력을 좌우한다는 것을 잘 아는 CEO였다. 하지만 디자인을 어떻게 해야 하는지는 알지 못했다. 심미적 조형 감각이 뛰어난 전문가의 도움이 절실했던 조사이어 웨지우드는 조각가 존 플랙스먼John Flaxman을 모델러Modeler로 영입해 제품 디자인을 맡겼다. 오늘날의 개념으로 보면 CEO와 CDO가 협업을 시작한 것이다.

1900년대 초반 독일의 제조업체 AEG에서도 독일 건축가 페터 베렌스Peter Behrens를 아트 어드바이저로 초빙해 CDO 역할을 수행하도록 했다. 미국 자동차 제조회사 제너럴모터스GM, General Motors의 앨프리드 슬론Alfred Sloan 전 회장은 디자인을 차별화해 선두 주자인 포드Ford를 제압하려고 산업 디자이너 할리 얼Harley Earl을 초빙했다. 할리 얼이 디자인한 캐딜락 '라 살La Salle'이 큰 성공을 거두자 앨프리드 슬론 전 회장은 1928년 미술색채부를 신설하고 할리 얼을 책임자로 앉혔다. 1990년 후반부터 애플의 CEO 스티브 잡스Steve Jobs와 CDO 조너선 아이브Jonathan Ive가 협력해 한때 위기에 처했던 회사를 살려낸 것은 잘 알려진 사실이다.

LG그룹의 구본무 전 회장도 생전에 디자인경영의 후원자였다. 주요 계열사 CEO가 참석한 '디자인경영 간담회'에서 구 전 회장은 "디자인이 고객 가치 혁신의 출발점이 되어야 한다."고 강조했다.[3] 구 전 회장은 매력적인 디자인이 담긴 제품은 고객에게 편리함을 넘어 즐거움과 아름다움, 감동을 선사한다며 고객의 기대를 뛰어넘고 시장 패러다임을 바꾸는 혁신적인 디자인을 선보이라고 주문했다. LG전자는 국내 최초로 디자이너 출신 김철호 부사장에게 CDO 역할을 수행하게 하는 등 디자인 역량을 높이는 데 주안점을 두었으며, 이러한 노력에 힘입어 오늘날 LG 시그니처 제품 시리즈가 세계적으로 주목받게 되었다. 이 같은 사례를 통해 경영자와 디자이너가 서로 존중하고 신뢰하는 공생적인 협력이 이루어질 때 어떤 시너지가 나는지를 실감할 수 있다.

특히 디자인경영은 기업의 활력을 재는 바로미터이다. 한 기업의

디자인 수준을 보면 그 기업의 활력 정도를 엿볼 수 있다. 활력이 넘치는 기업일수록 발랄하고 혁신적인 디자인을 지속적으로 개발해 고객에게 어필하고자 노력한다. 반면 노쇠한 기업은 타성에 젖어서 구태의연한 디자인에 안주하기 마련이다. 만일 CEO가 디자인에 무관심하거나 취향의 수준이 낮으면 디자인 또한 진부하고 고리타분하게 된다. 또 CEO가 자신의 개인적인 취향에 따라 디자인을 좌지우지하려 하면 디자인경영도 아마추어 수준을 벗어날 수 없다. 경영자는 디자인 분야의 전문성을 존중해 디자이너가 자부심을 갖고 최선을 다할 수 있도록 환경을 조성해야 한다.

디자인경영의 성공 조건

그렇다면 디자인경영을 성공적으로 수행하는 데 필요한 조건은 무엇일까? 이 책에서는 디자인에 대한 고정관념 깨기, 디자인 역량 확보, 디자인 싱킹 활용, 통합 디자인 시스템 구축, 디자인 중심 문화 조성 등 다섯 가지 계명을 이행함으로써 훌륭한 디자인 자산을 형성할 수 있는 체제를 갖출 것을 제안한다.

제1계명—디자인에 대한 고정관념 깨기

0-1
성공적인 디자인경영을
위한 5계명

머릿속에 깊이 뿌리내려 잘 변하지 않고 굳어버린 고정적 사고Fixed Thinking를 의미하는 고정관념은 자신이 살아온 방식, 받았던 교육 등에

오랫동안 집착함으로써 생긴 것으로 행동의 결정에 큰 영향을 미친다. 어떤 분야나 집단에서 으레 당연한 것으로 간주함으로써 나타나는 편견도 이 범주에 속한다고 할 수 있다.

반면 발전적 사고Growth Thinking는 여러 가지 내용을 통합해 더 넓게 적용해보거나 결과에 만족하지 않고 끊임없이 더 나은 방법을 알아보는 것이다. 즉 작은 성취나 자기만족에 그치지 않고 부단히 더 나은 성과나 방법을 모색하는 것이 발전적 사고이다. 스탠퍼드대학교의 심리학 교수 캐럴 드웩Carol Dweck은 『마인드셋Mindset』에서 고정적 사고와 발전적 사고를 구분했다.[4] 고정적 사고는 무엇이든 단정적으로 판단해 '그렇다'와 '그렇지 않다'라고 규정하는 흑백 논리로 이어져서 중간 지대를 보지 못하게 된다. 발전적 사고는 무엇이든 한계가 없이 유연하고, 지성과 재능은 바뀔 수 있다고 믿는다. 저술가 에리카 브라운Erica Brown은 드웩 교수가 제시한 내용을 기초로 업무 현장에서 발전적 사고를 하는 데 도움이 될 만한 시사점을 네 가지로 정리했다.

· 실수에서 배우고 도전, 좌절, 장애물을 창의와 상상력으로 포용함
· 건설적인 피드백을 기꺼이 수용함
· 혁신을 고취하고 무한한 가능성을 받아들임
· 평생학습을 통해 정보를 획득하고 새로운 기량을 통달함[5]

누구나 마음만 먹으면 발전적인 사고방식을 기를 수 있다. 이를 위해서는 우선 자신의 사고방식을 협동적, 개방적, 공감적으로 바꾸어야 한다.

고정적 사고
· 디자인은 미술의 일부
· 장애물을 만나면 쉽게 포기
· 노력해봐야 소용없음
· 부정적인 피드백은 무시
· 남의 성공으로 심적 압박을 받음

발전적 사고
· 디자인은 혁신의 수단
· 실패를 정면 대응으로 극복
· 노력을 숙달의 경로로 간주
· 비판으로부터 배움
· 남의 성공에서 영감을 얻고 가르침을 받음

실패 ⟷ 성공

0-2
고정적 사고와
발전적 사고의 비교

또한 진솔해야 한다. 특히 디자이너는 항상 난해한 문제의 해법을 만들어내야 하므로 고정관념에 사로잡히면 안 된다. 디자인의 문제와 환경은 매우 빠르게 바뀌고 있다. 더 이상 과거의 실적이 현재나 미래의 성공을 보장해주지 않는다. 자신이 할 수 있는 한계를 미리 정해놓고 그 안에서만 맴돌거나, 한때 배웠던 디자인 이론이나 선호하는 디자인 경향에서 벗어나지 못하면 혁신을 기대하기 어렵다. 그러므로 디자인경영자는 자신은 물론 디자이너가 고정관념에 빠지지 않고 늘 신선하고 새로운 아이디어와 해법을 모색할 수 있는 환경을 마련해야 한다.

제2계명—디자인 역량 확보

디자인경영의 성패는 인재와 설비 등 역량 확보에 달렸다고 해도 과언이 아니다. 어떤 분야나 인재 확보가 중요하지만 디자인경영에서는 더욱 그렇다. 특히 CEO와 직접 교류하는 CDO를 육성해야 한다. 디자인 부문의 대표자로서 CDO는 디자인 업무의 특성을 자세히 이해하고 디자인 방법과 노하우로 무장해 디자이너가 봉착하는 어려움을

0-3
디자인 회사 인수,
합병 현황 (2004-2018)
출처:「디자인 인 테크
리포트(Design in Tech
Report) 2016」자료에 추가.

2004–2012	2013	2014	2015
FLEXTRONIS Frog Design (2004)	**FACEBOOK** Hot Studio	**OCULUS/FACEBOOK** Carbon Design	**FACEBOOK** Teehan+Lax
MONITOR DOBLIN (2007)	**ACCENTURE** Fjord	**GOOGLE** Gecko Design	**BBVA** Spring Studio
RIM TAT (2010)	**SHOPIFY** Jet Cooper	**CAPITAL ONE** Adaptive Path	**MCKINSEY** Lunar Design
FACEBOOK Sofa (2011)	**DELOITTE** Banyan Branch	**ACCENTURE** Reactive	**CAPITAL ONE** Monsoon
GLOBALLOGIC Method (2011)	**INFOR** Hook & Loop	**DELOITTE** Flow Interactive	**WIPRO** Designit
ONE KING'S LANE Helicopter (2011)	**GOOGLE** 17FEET	**PWC** Optimal Experience	**ERNST & YOUNG** Seren
GOOGLE Mike & Maaike (2012)	**GOOGLE** Hattery	**KPMG** Cynergy Systems	**DELOITTE** Mobiento
FACEBOOK Bolt Peters (2012)		**BCG** S&C	
SQUARE 80/20 (2012)			
GOOGLE Cuban Council (2012)			

타개하도록 이끌어야 한다. 또한 여러 개의 디자인 안 가운데 가장 성공 가능성이 높은 것을 선별해낼 수 있는 능력을 갖추어야 한다. 그런 능력을 갖추지 못하면 결코 디자인경영자가 될 수 없다. 디자인경영자와 디자이너가 혼연일체가 되어 제대로 팀워크를 발휘할 수 없기 때문이다.

최근 일반 기업이나 컨설팅 회사에서 디자인 역량 확보에 나서는 경향이 두드러지고 있다. 스마트디자인[Smart Design]의 파트너 숀 오코너[Sean O'Connor]는 기존 사업의 성과물이 특별한 매력을 갖게 하거나 새로운 수익원을 만들어내려면 디자인 역량을 확보해야 한다고 말한다.[6] 기업은 디자인 역량을 확보하기 위해 자체 디자인 팀을 육성하거나 외부 디자인 회사를 사들인다. 존슨앤존슨[Johnson & Johnson]은 회사 내에 디자인 부서를 설립하고 CDO 역할을 수행할 인재를 확보했다. 액센츄어[Accenture], 딜로이트[Deloitte], IBM은 유수한 디자인 회사를 흡수, 합병했다. 2004년 플렉스트로닉스[Flextronics]가 프로그디자인[Frog Design]을 합병하면서 본격화한 일반 기업의 디자인 회사 합병은 계속해서 이루어지고 있다. 특히 2015년과 2016년에 많은 디자인 회사가 합병되었다. 2017년에는 딜로이트가 브

2015	2016	2017	2018
AIRBNB Iapka	**PIVOTAL** Slice of Lime	**DELOITTE** Brandfirst	**EPAM** Continuum
COOPER Catalyst(*consolidation)	**IBM** Resource/Ammirati ecx.io Aperto	**EY** Citizen	
SALESFORCE Akta	**KYU COLLECTIVE** IDEO(*minority)	**CAPGEMINI** Idean	
ACCENTURE Chaotic Moon PacificLink	**CAPGEMINI** Fahrenheit 212	**SALESFORCE** Unity & Variety Sequence	
FLEX Farm Design (*medical design)	**DELOITTE** Heat	**TINY** Dribbble	
		WIX DeviantArt	

랜드퍼스트Brandfirst, 회계법인 에른스트&영EY, Ernst & Young이 시티즌Citizen을, 2018년에는 소프트웨어 회사 EPAM이 컨티뉴Continuum을 합병했다.

「디자인 인 테크 리포트 2017」에 따르면 페이스북, 구글, 아마존 등 선도적인 디지털 기업은 디자인 팀 인력을 65%나 늘리는 등 공격적인 디자인경영에 나서고 있다. 우수한 디자인 인력을 확보하려면 성공을 거둔 디자인에 대해서는 파격적인 보상을 하되 성취감, 창의성, 도전정신을 중시하는 디자이너의 특성을 감안해 비금전적 보상 제도 또한 병행해야 한다. 아울러 최첨단 시설과 장비를 갖춘 창의적인 업무 환경을 조성해야 한다.

제3계명—디자인 싱킹 활용

하버드, 예일, MIT, 스탠퍼드, 버클리, 인시아드INSEAD 등 세계의 유수한 경영대학원에 디자인 싱킹이 빠르게 스며들면서 재학생으로 구성된 디자인 싱킹 클럽이 성황을 이루고 교육과정이 눈에 띄게 변하고 있다. 이처럼 디자인이 전통적인 마케팅 수단에서 전략적인 가치 창출 수단으로 바뀜에 따라 디자이너의 위상이 현저히 높아지고 있음을 실감한다. 최고위 임원은 물론이고 직원과 고객에게까지 디자인 싱킹을

회사명	이수 직원 수	훈련 대상	교육 대상 선별 방식
IBM	50,000	CEO, 최고위 경영자, 임시직	희망자 전원 선발
SAP	20,000	CEO, 최고위 임원, 임시직	희망자 전원 선발
카이저 퍼머넌트 (Kaiser Permanente)	15,000	업무 단위(Unit) 수준	–
타타 (TATA)	10,000	비즈니스 단위 (Business Unit)	–
도이치 텔레콤 (Deutche Telecom)	8,000	CEO, 고위 경영팀	필수 의무과정
인튜이트 (Intuit)	8,000	CEO, 전 직원	의무과정
GE 헬스케어	6,000	임원, 임시직, 고객	–
야후 (Yahoo)	6,000	비즈니스 단위	–
필립스 (Philips)	5,000	임원, 직원, 고객	–
매리엇 (Marriott)	5,000	CEO, 직원, 고객	–

0-4
2015–2017년
회사별 디자인 싱킹
교육과정 현황

출처: Thomas Lockwood and Edar Parke, *Innovation by Design*, Career Press, 2018, pp.80–83, 재정리.

교육하는 기업이 늘고 있다. 세계 유수의 기업들은 2015년부터 3년 동안 적게는 수백 명에서 많게는 수만 명에 달하는 임직원에게 디자인 싱킹 교육을 실시했다.

디자인 분야에서는 디자인 싱킹의 당위성에 대한 논란보다 디자인 싱킹 활용 방법을 강구하려는 노력이 필요하다. 디자인 싱킹 조직으로의 변화는 디자이너의 위상을 높일 수 있는 절호의 기회가 될 수 있기 때문이다. 디자인 싱킹 교육과정은 물론 실제로 디자인 싱킹을 문제해결에 활용하는 과정에서 가시적인 해법을 만들어낼 수 있는 디자이너를 참여시켜 주도적인 역할을 담당하도록 해야 한다.

제4계명—통합 디자인 시스템 구축

디자인은 시스템과 연관된 것이므로 디자인 부서가 홀로 모든 디자인 문제를 해결해주리라 기대하면 큰 오산이다. 한편 디자인 부서의 역할과 규모가 커짐에 따라 통합 디자인 시스템이 필요하게 되었다. 통합 디자인 시스템은 더 빠르게 더 좋은 제품과 서비스를 만들기 위한 필수 요건이다. 반복적으로 사용할 수 있고 확장 가능한 시스템을 어떻게 구축하느냐가 무엇보다 중요하다. 통합 디자인 시스템을 구축하면 디자인 부서 내부에서는 물론 관련 부서 간에 공통의 언어와 원칙에 따라 작업하게 된다. 이를 통해 사용자가 더 쉽게 사용할 수 있는 경험과 인터페이스 창출이 가능하다. 디자인 전략과 표준의 제정, 각종 디자인 매뉴얼, 디자인 조직 구성의 원칙, 디자이너 선발 기준, 디자인 평가 방법 및 기준 등을 미리 정해두어 관련 업무가 일관성과 지속성을 갖도록 해야 한다.

디자인 시스템이 잘 구축되고 원활히 가동되려면 경영자와 디자이너가 함께 노력해야 한다. CEO 주재 회의에 디자인을 주요 안건으로 포함시켜 여러 부서의 경영자가 디자인을 전략적 수단으로 활용하도록 독려해야 한다. 이른바 '디자인 싱킹 조직'이 되려면 디자이너 또한 경영자처럼 생각하고, 회사의 최우선적인 목표와 활용 가능한 자원에 대해 알아야만 한다. 경제 환경 예측과 시장 경향 분석 등 각종 정보를 해석하고 평가해 적절히 활용할 줄 알아야 디자인으로 기업에 활력을 불어넣을 수 있다.

제5계명—디자인 중심 문화 조성

굿 디자인을 창출하려면 조직의 모든 역량이 디자인 중심으로 발휘되도록 해야 한다. 새로운 디자인을 구현하려면 기존 공정을 바꾸거나 익숙하지 않은 소재를 도입해야 할 수도 있다. 이때 필요하다면 제조 원가 상승 역시 받아들여야 한다. 물론 굿 디자인이 반드시 비용을 상승시키지는 않지만 그런 어려움을 감내하더라도 굿 디자인으로 승부하려는 것이 바로 디자인 중심 문화이다. 대기업이든 스타트업이든 디자인을 경쟁력의 원천으로 받아들이는 것이 디자인 중심 문화의 첫걸음이다. 비즈니스 철학과 일맥상통하는 디자인 이념을 세워 모두가 공감하는 결과를 만들어내는 디자인 중심 문화가 형성되려면 디자인 중심 리더, 디자인 중심 조직, 디자인 중심 프로세스를 갖추어야 한다. 하지만 먼저 디자인에는 종결이란 없으며 부단히 반복되어야 한다는 것을 모두가 받아들여야 한다. 디자인은 끊임없는 학습, 개선과 순환을 위한 시험, 과정의 실행 등에서 최선을 다할 때 성과를 얻을 수 있으므로 지속적으로 투자하고 육성해야 한다. 그런 맥락에서 《포춘Fortune》이 선정한 기업의 순위와 디자인 중심 문화가 상관관계가 있다는 사실은 주목할 만하다. 기업의 순위가 올라갈수록 디자인 중심 문화의 비중이 커져 10대 기업에서는 30%나 된다.

0-5
《포춘》선정 기업 순위에서
디자인 중심 기업의 분포
출처: Soren Peterson,
Design Centric — What Is
It in Practice?, Huffpost,
Updated Dec 06, 2017.

포춘 10	포춘 100	포춘 500

30% 10% 5%

■ 디자인 중심
■ 비디자인 중심

끝으로 디자인을 통해 이익을 추구하는 것 못지않게 사회적 약자를 위하는 포용적 디자인Inclusive Design을 실천해야 한다. 포용적 디자인은 노화, 사고, 질병 등으로 장애를 가진 사람과 건강한 사람을 구분하지 않고 보다 많은 사람이 사용할 수 있는 상품, 서비스, 시스템의 개발을 추구한다. 정상적인 신체 기능을 가진 사람은 물론 신체 기능 약자도 사용하기 편하게 디자인하려면 보다 많은 요소를 고려해야 하므로 노력과 비용이 더 들 수도 있다. 비즈니스 성과와 약자를 위한 배려라는 두 가지 가치의 균형을 이루는 것이 디자인 중심 문화의 진정한 정신이다.

이 책의 구조

디자인경영은 단순히 경영 기법을 디자인에 적용해 효율성을 높이려고 한다거나 경영자에게 디자인을 이해시켜 지원을 이끌어내려는 차원을 넘어선다. 이 책의 근저에 흐르는 정신은 디자인과 경영 두 분야의 정수精髓를 화학적으로 결합해 시너지가 나도록 지식 체계를 확립하려는 것이다.

1999년 『디자인경영』이라는 이름으로 처음 출판되었고, 2006년에 개정했던 이 책을 12년 만에 『디자인경영 에센스』와 『디자인경영 다이내믹스』 두 권으로 나누어 전면적으로 새롭게 펴내게 된 것은 이 분야의 지속적인 성장 덕분이다. 세상의 빠른 변화와 가열되는 글로벌 경쟁에 대응하는 데 유용한 전략 무기인 디자인경영에 필요한 이론과 사례가 끊임없이 소개되면서 관련 지식과 노하우도 계속해서 늘어나고 있다. 그런 상황과 맞물려 앞의 책들에서 다룬 이론과 원리를 재조명하고 시대 변화에 따른 새로운 정보와 사례를 상세히 담아내기 위해 이 책을 두 권 한 세트로 구성했다.

제1권 『디자인경영 에센스』에서는 디자인경영이라는 학문 분야의 필요성, 본질과 역사, 디자인경영자의 특성, '역할 모델Role Model'이 될 만한 사례를 다루었다. 제2권 『디자인경영 다이내믹스』에는 경영 프로세스(기획-조직화-지휘-통제)에 맞추어 실제로 디자인을 경영하는 과정에서 부딪히는 문제와 어려움을 해결하는 데 도움이 될 지식과 노하

디자인경영
Design Management

디자인경영 에센스
Design Management Essence

디자인경영 다이내믹스
Design Management Dynamics

제1장 디자인경영의 필요성

디자인과 경영의 이해
디자인과 경영 환경의 변화
디자인 싱킹
디자인경영의 필요성

제2장 디자인경영의 본질

디자인경영의 본질
디자인경영의 특성

제3장 디자인경영의 역사

디자인경영의 여명기 (1750년대–1890년대)
디자인경영의 태동기 (1900년대–1960년대)
디자인경영의 성장기 (1970년대–1990년대)
디자인경영의 성숙기 (2000년대–)

제4장 디자인경영자의 특성

디자인경영자
디자인경영자의 임무와 역할
디자인경영자의 자질과 기량
디자인경영자 육성 모델
디자인경영자 사례

제1장 디자인을 위한 기획

디자인 기획
전략적 접근
디자인 표준
디자인 기획의 유형
디자인 전략 기획 사례

제2장 디자인을 위한 조직화

디자인 조직화
디자인 조직의 정의와 유형
디자인 업무공간의 조직
디자인 설비 및 도구의 조직
새로운 디자인 조직의 사례

제3장 디자인을 위한 지휘

디자인 지휘
리더십 스타일
디자이너 지휘하기
의사소통

제4장 디자인을 위한 통제

디자인 통제
디자인 업무 통제
디자인 평가
디자인 권리의 보호

우를 담았다. 비록 두 권으로 나누었을지라도 이론과 실제란 따로 존재하는 것이 아니므로 둘 사이를 넘나드는 안목과 성찰이 필요하다는 점을 강조해둔다.

미래의 디자인경영자를 꿈꾸는 디자이너와 디자인으로 번영을 이끌어내려는 경영자가 디자인경영을 학습하는 데 도움이 되기를 바라는 마음으로 이 책을 집필하였다. 하지만 이 책에서는 미래의 디자인경영 인재상이나 해법 등에 대해 어떤 공식이나 모범 답안을 제시하지 않는다. 다만 누구나 자신만의 찬란한 미래를 위해 큰 그림을 그리고, 그것을 이루려고 부단히 노력하게 해주는 지적인 자극과 동기를 부여하고자 한다. 자신의 미래는 꿈을 닮는다는 말이 있지 않은가.

디자이너와 경영자여, 대망을 가집시다!
Designers and Managers, Be Ambitious Please!

정경원

디자인경영
다이내믹스

1

디자인을 위한 기획
PLANNING FOR DESIGN

디자인경영
다이내믹스

프롤로그

디자인경영은 매우 역동적인 활동이다. 국가든 지자체든 기업이든 한 조직의 성패를 좌우하는 디자인은 디자이너 개인의 창작 활동을 넘어 다수의 전문가가 참여하는 그룹 프랙티스Group Practice의 산물이기 때문이다. 사용자에게 감동을 주어 갖고 싶은 욕구를 불러일으키는 굿 디자인의 창출을 통해 조직의 경쟁력을 높이려면 여러 부서와 많은 관련자 간의 유기적인 상호작용이 전개되어야 한다. 디자인 부서 내에서도 전문 분야에 따라 이루어지는 업무 분장의 벽을 넘나드는 협력이 필요하다. 그와 같은 맥락에서 제2권의 제목은 '디자인경영 다이내믹스Design Management Dynamics'이다. 다이내믹스란 원래 물체의 움직임에 대해 연구하는 물리학의 한 분야이다. 물체가 움직이는 데 따라 달라지는 힘의 균형에 관한 원리와 그 응용을 다루므로 흔히 동역학이라 불린다. 집단 내외의 상호작용을 다루는 사회과학의 여러 분야에서도 그 원리가 적용됨에 따라 그룹 다이내믹스Group Dynamics에 대한 연구가 활발히 이루어지고 있다. 그룹 다이내믹스는 집단을 둘러싸고 있는 여러 조건들이 그 집단의 기능과 구성원에게 어떻게 영향을 미치는지를 연구하여 집단 행동의 성과를 높이는 것을 목적으로 한다.

『디자인경영 다이내믹스』는 디자인 조직의 목표, 규범, 응집력, 의사 결정, 갈등 등을 규명하고 해결하는 데 필요한 지식과 노하우를 다룬다. 디자인경영 활동이 실제로 이루어지는 역동적인 상황에서 전개되는 갖가지 이슈들을 다루기 위해 '기획-조직화-지휘-통제'로 이어지는 네 가지 경영 프로세스에 맞추어 모두 4장으로 구성되었다. 제1장은 디자인을 위한 기획, 제2장은 디자인을 위한 조직화, 제3장은 디자인을 위한 지휘, 제4장은 디자인을 위한 통제이며, 각 장의 주요 내용은 다음과 같다.

제1장 '디자인을 위한 기획'은 디자인의 기획이란 무엇인가라는 질문으로부터 시작된다. 디자인 기획의 정의와 기능에 대한 논의를 시작으

로 선견Foresight, 기획을 위한 도구, 시나리오와 로드맵 등을 중심으로 디자인 기획의 본질이 규명된다. 이어 디자인 전략에 초점을 두어 기업 디자인 목표, 디자인 범주, 디자인 운영 정책에 대해 다룬다. 국제, 국가, 기업, 이벤트, 제품, 기타 디자인 표준의 특성을 심도 있게 논의하고, 디자인 기획의 유형을 일정과 예산으로 구분하여 살펴본다. 디자인 전략 기획의 사례로는 영국항공British Airways과 애플Apple의 디자인 전략에 대해 알아본다.

제2장 '디자인을 위한 조직화'에서는 여러 유형의 디자인 조직을 구성하는데 필요한 이론적인 틀에 대해 다룬다. 디자인 조직화의 본질은 무엇인가라는 질문을 바탕으로 조직 구조의 설정, 조직 구조의 유형, 팀 접근, 조직 구축 프로세스에 대해 논의한다. 디자인 조직의 정의와 다양한 유형의 디자인 조직(기업 디자인 부서, 디자인 전문회사, 디자인 진흥기관, 디자인 전문단체, 디자인 교육기관 등)이 갖는 특징을 파악한다. 실제 디자인 업무 공간 구성과 관련해 조직 생태학과 전체 업무 공간Total Work Place에 대해 다룬다. 디자인 설비 및 도구의 조직에 대해 디자인 도구로서의 컴퓨터를 중심으로 논의한다. 새로운 디자인 조직의 사례로는 구글(UXA, 디자인 스프린트), 나이키(이노베이션 키친, 이노베이션 서밋)를 다룬다.

제3장 '디자인을 위한 지휘'는 다양한 유형의 디자이너 등 인적 자원을 효율적으로 지휘하는 데 필요한 내용을 다룬다. 디자인 지휘란 무엇인가라는 문제를 시작으로 동기 부여 및 자부심의 중요성에 관한 여러 이론을 논의한다. 리더십 스타일을 고전적 리더십, 거래적-변혁적 리더십, 상황적 리더십, 경영 그리드Managerial Grid로 나누어 설명한다. '디자이너 지휘하기'에서는 디자이너들의 유형을 포트폴리오(디자인 역군, 스타 디자이너, 디자인 문제아, 무용한 디자이너)와 직급에 따라 분류하기, 디자이너 선발, 재교육 및 훈련, 디자이너 보수와 포상으로 나누어 논의

한다. 나날이 중요해지는 의사소통과 관련해 소통의 종류와 원칙에 대한 이해를 바탕으로 디자이너가 개발자, 고객, 외국인과 소통하는 데 필요한 사항을 다룬다.

제4장 '디자인을 위한 통제'에서는 디자인 활동과 그 결과물을 어떻게 평가할 것인가에 대해 다룬다. 디자인 업무의 통제와 관련해 디자인 목표와 전략의 확인, 디자인 감사(재무적, 기술적, 사회적)에 대해 논의한다. 디자인 평가와 관련해서는 굿 디자인 Good Design 과 우수디자인의 차이, 디자인 평가 기준, 디자인 평가 시스템을 심도 있게 다룬다. '디자인 권리의 보호'에서는 디자인 재산권, 디자인권과 저작권, 기타 디자인권의 보호를 위한 법률, 트레이드 드레스, 디자인권 분쟁의 해결 방법에 대해 학습한다. 법적인 분쟁을 소송에만 의존하지 않고 조정과 중재를 통한 합의로 해결하는 데 따르는 장단점을 비교하고 상표권의 도용을 원만하게 해결한 잭 다니엘 위스키 경우를 사례로 다룬다.

디자인 없는 마케팅은 활기가 없고
마케팅 없는 디자인은 벙어리다.

본 글리츠카, 크리에이티브 디렉터

디자인을 위한 기획

PLANNING FOR DESIGN

디자인을 위한 기획은 디자인경영 프로세스의 첫 단계이다.
무엇을 완수해야 하고 왜 그것이 필요하며 누가 책임을 져야 하고 언제 어디에서
그것이 시행되고 어떻게 이루어져야 할 것인지에 대해 결정하는 기능을 갖는다.

정의와 기능

경영 환경의 불확실성이 커짐에 따라 미래를 예측하고 대비하는 기획의 중요성이 커지고 있다. 기획은 경영 기능의 첫 단계로 앞으로 할 일의 방법, 차례, 규모 등을 미리 설정하는 활동이다. 미래를 위해 채비하는 활동과 관련해 '기획'과 '계획'이 혼용되고 있다. 기획은 '(어떤 일을) 꾸며 계획함'이라 정의되는 반면, 계획은 '일을 함에 앞서서 방법, 차례, 규모 따위를 미리 생각하여 얽이를 세움, 또는 그 세운 내용'으로 정의되고 있다.[1] 그러므로 기획이 미래를 위한 변화를 위해 무엇을 왜 해야 하는지에 대한 큰 그림을 그리는 것이라면, 계획은 설정된 기획을 어떻게 실행할지에 대하여 세부적인 내용을 정하는 것이다. 기획 수립 과정을 살펴보면 목표 설정, 문제 상황의 분석과 진단, 기획 전제의 설

미래 상황 분석 및 진단 디자인 기획 디자인 비전과 목적 설정

디자인 통제 디자인 조직화

디자인 지휘

전략 시행 계획 체계화 목표 달성을 위한 전략 수집

1-1
디자인 기획의 주요 기능

정, 대안의 작성과 평가, 최종안의 채택, 파생 계획의 수립과 검토 등의 절차를 거친다. 디자인경영의 네 가지 기능 중에서 가장 첫 번째인 디자인 기획은 앞으로 전개될 디자인 활동을 미리 예측하고 필요한 것을 준비하는 것이다. 육하원칙에 따라 무엇을, 왜, 누가, 언제, 어디에서 디자인하며 어떤 결과를 얻어야 하는지 등을 명확히 하는 것이 곧 디자인 기획이다. 그러므로 디자인 기획의 주요 기능은 미래 상황 분석 및 진단, 디자인 비전과 목적 설정, 목적 달성을 위한 전략 수립, 전략 시행 계획 체계화로 정리할 수 있다. 이 장에서는 디자인 기획의 의미, 미래 활동을 위한 선견, 전략적 접근, 디자인 전략, 디자인 기획의 종류 등을 중점적으로 다룬다.

선견

선견Foresight은 미래에 닥쳐올 일을 미리 내다보고 대비하는 능력이다. '선견지명'이라는 말처럼 인류의 역사에는 미래에 대한 통찰력으로 원대한 계획을 세워 역사를 바꾼 이야기가 많다. 경영에서 선견이 중요한 이유는 조직이 지향하는 '비전'을 세우는 원동력이기 때문이다. 선견이 예측Forecasting(미리 헤아려 짐작하는 것)과 다른 것은 미래에 대한 상황을 설정해본다는 것이다. 선견은 가능한 모든 미래상을 포괄적으로

1-2
보로스의 선견 프레임워크
출처: Joseph Voros.
"A Generic Foresight Process
Framework", *Foresight* 5,
No.3 (2003): 14.

고찰하되, 환경의 불연속성과 파급력을 기준으로 가장 중요한 것을 골라내는 것이다. 반면에 예측은 주로 현재 트렌드의 지속이라는 가정하에 통계적 추정으로 가능성이 가장 높은 미래상을 그려보는 것이다. 그러므로 안정된 사업 환경에서는 미래를 준비하는 데 있어서 예측이 통할 수 있지만, 급변하는 환경에서는 선견이 있어야 잘 대처할 수 있다. 조셉 보로스 Joseph Voros 는 선견을 전략적 사고의 일부로 보고 시스템적 과정(투입 - 프로세스 - 산출)에 따라 프레임워크를 제시했다. 투입은 운영할 환경을 이해하기 위해 정보를 수집하는 단계다. 프로세스는 분석 - 해석 - 예상을 통해 선견을 하는 단계이며, 산출은 무엇을 해야 할 필요가 있는지 알아내는 단계다. 전략은 무엇을 어떻게 할 것인가를 결정하는 단계다.[2] 선견은 개인적으로 정도의 차이는 있지만 사람이라면 누구나 갖고 있는 능력이다. 그러므로 선견에 적절한 방법을 터득, 활용하면 큰 성과를 거둘 수 있다. 라파엘 포퍼 Rafael Popper 는 선견 방법을 다음 네 가지로 구분했다. 창의성 기반 방법 Creativity-based Methods, 전문지식(기술) 기반 방법 Expertise-based Methods, 상호작용 기반 방법 Interaction-based Methods, 증거 기반 방법 Evidence-based Methods 이 그것이다.

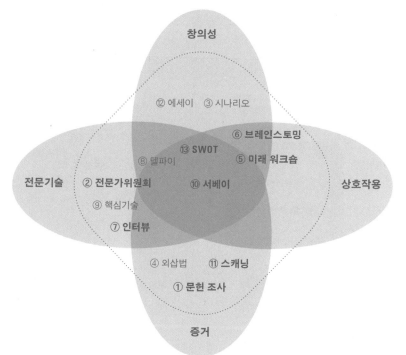

1-3
사용 빈도가 높은
선견 방법 분석
출처: Rafael Popper,
"How Are Foresight Methods
Selected?", *Foresight* 10,
No.6 (2008): 72.

'창의성 기반 방법'은 독창적이며 상상력이 풍부한 사고방식을 융합한 것으로 혁신과 영감이 중요한 역할을 한다. '전문지식(기술) 기반 방법'은 주제별로 전문가들의 지식과 기량을 활용하는 것이다. '상호작용 기반 방법'은 여러 분야의 전문가들을 소통이 잘되는 환경에 참여시켜 새로운 지식을 만들어내는 것이다. '증거 기반 방법'은 언제나 문헌과 정량적, 통계적 정보에 의존하는 것이다.[3] 포퍼는 가장 인기 있는 선견 방법을 알아내기 위해 886가지 연구 결과를 분석한 결과 SWOT, 시나리오, 브레인스토밍, 델파이, 스캐닝 등 열세 가지 방법을 선정했다. 이어 소규모 그룹의 협조로 열세 가지 중에서 문헌조사, 스캐닝, 외삽법 Extrapolation, 인터뷰, 전문가 위원회가 선견 연구에서 가장 빈번하게 사용되는 다섯 가지 방법이라는 것을 밝혀냈다.[4] 선견은 어떤 과정으로 이루어질까? 프랭크 스펜서 Frank Spencer 는 인간의 세 가지 사고방식(발산, 창발, 수렴)과 연관 지어 선견 과정을 네 단계로 구분했다. 발견 Discover (도전을 가정하기), 탐색 Explore (숨겨진 기회를 밝히기 위해 살핌), 맵 Map (미래 시나리오 개발), 창작 Create (실행 계획의 디자인 및 이행)이 그것이다.[5]

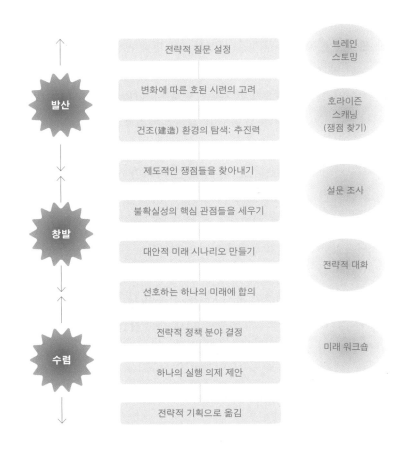

1-4
선견 프로세스
출처: Frank Spencer, 2013.

미래를 위한 기획에는 선견을 통해 마련한 정보와 데이터를 기반으로 다양한 시나리오와 로드맵을 작성하는 것이 필요하다. 갖가지 정보와 자료를 잘 엮어서 비전과 목표가 담긴 스토리보드를 만들고, 그것을 성취하려면 어떤 과정과 활동이 있어야 하는지를 미리 그려보아야 하기 때문이다. UX/UI 디자인, 서비스 디자인 등 다양한 분야에서 빈번하게 사용되고 있는 시나리오와 로드맵의 특성은 다음과 같다.

시나리오

현실 세계에서는 물론 상상 속에서 계획되거나 제안된 일련의 사건들이 어떻게 전개되어야 하는지에 대한 개략적인 줄거리가 시나리오다. 영화에서는 시나리오 하면 전체적인 줄거리를 간결하게 정리한 대본으로 영상, 카메라 위치, 조명, 사운드 따위에 관한 사항을 묘사한 것으로 각본과 혼용된다. 시나리오에는 영화의 모든 요소(주제와 스토리, 등장인물의 성격 등)가 포함되므로 감독, 연기자, 제작자 등 서로 다른 관점을 지닌 사람들이 그것을 읽고 자신의 역할과 책임을 파악하게 된다. 기획에서 시나리오가 유용한 수단이 될 수 있는 것은 목표를 달성하기 위해 필요한 행동과 자원 등을 설정하고 설명해주기 때문이다. 시나리오를 통해 장래를 예측하려면 예상-결정-행동으로 이어지는 단계별 진행에 따라 일련의 활동들을 지속적으로 이어가야 한다. 래트크리프와 서Ratcliff and Sirr 는 시나리오를 통한 장래 프로세스를 제안했다.

비즈니스 시나리오와 디자인 시나리오는 서로 보완적이다. 문자로 표현되는 언어적인 비즈니스 시나리오는 미래의 사업 가능성을 탐구하기 위한 것이지만, 그림으로 나타내는 시각적인 디자인 시나리오는 그 비즈니스 시나리오를 성공적으로 해석하는 데 초점을 맞추기 때문이다. 디자인 프로세스의 전반에서 스토리보드, 인터랙티브 컴퓨터 시뮬레이션, 만화, 슬라이드 쇼 등 여러 가지 형태로 시나리오를 활용할 수 있다. 디자인 프로세스의 초기 단계에서부터 사용자 시나리오, 시각화(스케치, 그림, 스토리보드 등 2차원 표현), 사용자 인터페이스 맵UI Maps, 물리적인 3차원 모형, 종이 UI 프로토타입Prototype, 상호작용 UI 프로토타

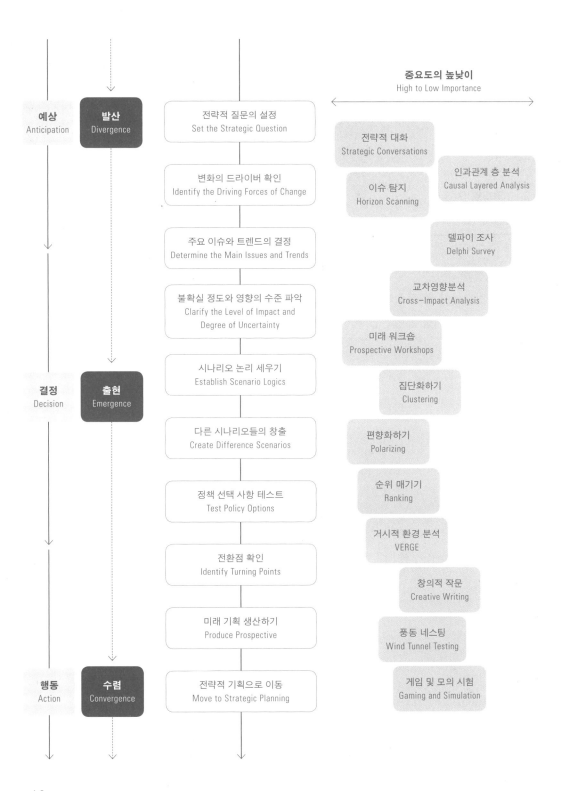

중요도의 높낮이
High to Low Importance

예상 Anticipation	발산 Divergence
결정 Decision	출현 Emergence
행동 Action	수렴 Convergence

전략적 질문의 설정
Set the Strategic Question

변화의 드라이버 확인
Identify the Driving Forces of Change

주요 이슈와 트렌드의 결정
Determine the Main Issues and Trends

불확실 정도와 영향의 수준 파악
Clarify the Level of Impact and
Degree of Uncertainty

시나리오 논리 세우기
Establish Scenario Logics

다른 시나리오들의 창출
Create Difference Scenarios

정책 선택 사항 테스트
Test Policy Options

전환점 확인
Identify Turning Points

미래 기획 생산하기
Produce Prospective

전략적 기획으로 이동
Move to Strategic Planning

전략적 대화
Strategic Conversations

인과관계 층 분석
Causal Layered Analysis

이슈 탐지
Horizon Scanning

델파이 조사
Delphi Survey

교차영향분석
Cross-Impact Analysis

미래 워크숍
Prospective Workshops

집단화하기
Clustering

편향화하기
Polarizing

순위 매기기
Ranking

거시적 환경 분석
VERGE

창의적 작문
Creative Writing

풍동 네스팅
Wind Tunnel Testing

게임 및 모의 시험
Gaming and Simulation

1-5

시나리오를 통한 장래 프로세스

출처: Ratcliff & Sirr, 2003, Futures Academy

입과 컴퓨터 모델링 등이 활용된다.[6]

제이 오길비Jay Ogilby는 좋은 시나리오는 2-5개의 내러티브를 담고 있어야 한다고 주장했다. 그러나 3개면 가장 온건하거나 중도적인 것을 선택할 가능성이 많고, 5개가 넘으면 혼동하기 쉽기 때문에 4개 정도가 적당하다고 부연 설명했다. 물론 각각의 시나리오는 다른 전략적 선택의 성공과 실패 가능성을 평가하는 데 충분할 만큼 구체적인 자료를 포함해야만 한다.[7]

로드맵

원래 자동차용 도로지도를 의미하는 로드맵은 어떤 일을 계획하거나 추진하기 위한 마스터플랜이나 청사진 등 종합적인 계획으로 사용된다. '기술 로드맵Technology Roadmap'은 미래 시장의 수요 예측을 바탕으로 앞으로 개발해야 할 기술과 대안을 마련하기 위한 계획이다. 기술 로드맵은 단지 특정 기술 개발만을 위한 것이 아니라 어떤 목표와 요구 조건

1-6
로드매핑 프로세스 예시
출처: Cambridge
Roadmapping, 2017.

들을 충족시킬 수 있는 기술과 여러 가지 기술적인 대안을 얻는 '길'을 제시해주므로 줄여서 로드맵이라고 한다. 로드맵의 목적은 기술개발의 이해당사자(엔지니어링, IT, 재무, 세일즈&마케팅, 법무 등)들이 새로운 기술적 해결책을 마련하는 데 대한 계획을 공유함으로써 소통과 협력, 결정을 원활하게 하려는 것이다.

일반적으로 로드맵에는 목적Goals, 새로운 시스템 역량New System Capabilities, 출시 계획Release Plans, 마일스톤Milestones, 자원Resources, 훈련Training, 위험 요소Risk Factors, 현황 보고Status Reports와 같은 내용이 시간과 연계되어 제시된다. "로드맵 그 자체보다 로드맵을 작성하는 프로세스가 중요하다."는 말처럼 로드맵을 작성하는 과정에서 이루어지는 관련자들 간의 이해, 소통, 일치 등을 통한 합의가 비전을 현실로 실현시키는 데 매우 중요하다. 로드맵을 작성하기 이전이나 중간 과정에서 관련 당사자들은 워크숍을 개최하여 합의를 이루기 위해 노력해야 한다. 로드맵은 핵심 비즈니스 프로세스와 수단들을 지원하고 일치시키는 역할을 하므로 비즈니스(전략, 혁신) 프로세스와는 밀접한 관련이 있다.[8] 로드맵 작성 목적에 따라 골라 쓸 수 있는 도구들이 많다. 로드맵 템플릿에는 PEST 요소, 프로젝트&계획, 핵심성과지표[KPI], 비즈니스 도전 등과 참여자, 기간 등이 일목요연하게 정리되어 있다.

전략과 정책

　　민간 부문에서 군대 용어를 사용하는 경향이 커지고 있다. 한정된 자원과 역량으로 비즈니스 경쟁에서 이기려면 전쟁 논리를 도입하는 것이 효과적일 수 있기 때문이다. 따라서 군사 용어였던 전략이 경영은 물론 일상생활에서도 자주 사용되고 있다. 전략의 어원은 고대 그리스어 '스트라테고스strategos, 장군'이며 군대를 지휘, 통솔하는 용병학에서 유래되었다. '적을 알고 나를 알면 백전백승한다.' '나의 강함을 가지고 적의 약한 곳을 쳐라.' 등 손자병법도 같은 맥락이다. 흔히 전략과 정책은 구분 없이 사용되지만, 두 용어의 의미는 사뭇 다르다. 정책은 '시민의 권리'나 '정치체제'를 의미하는 '폴리테이아Politeia'에서 유래되었다.

　　전략이 무엇을 할 것인가에 대한 큰 틀을 정하는 것이라면 정책은 그것을 달성하는 데 필요한 세부적인 절차와 방법 등을 말한다. 즉 전략은 목표 지향적인 데 비해 정책은 행동의 원칙, 계획, 방침 등을 지칭한다.

전략의 유형

　　전략에는 여러 가지 유형이 있다. 심사숙고하여 수립된 전략이 있는가 하면, 임기응변식으로 만들어진 전략이 있다. 어떤 전략은 실현되

어 큰 성과를 내기도 하지만 그렇지 못한 전략도 있다. 전략이 실현되지 못하는 이유로는 비현실적인 기대, 환경에 대한 오판, 실행되는 도중에 일어나는 변화 등을 꼽을 수 있다. 오랜 기간 의도를 갖고 잘 계획된 전략은 공식적인 절차를 거쳐 문서화되기 마련이다. 반면 임기응변적인 전략은 갑작스런 환경 변화에 대처하려는 경영자의 기발한 착상으로 구두로 전달되기도 한다.

전략은 선행적 전략Proactive Strategy과 대응적 전략Reactive Strategy으로 나눌 수 있다. 어떤 상황이 발생하기 전에 미리 대비하려는 전략은 선행적 전략이라 하고 이미 상황이 벌어진 후에 대응하기 위한 것은 대응적 전략이라 한다. 비즈니스에서 선행적 전략은 정부 정책의 변화나 시장 상황의 변화에 앞서 제품과 서비스 등을 미리 개발해 누구보다 앞서 시장을 개척하는 것이다. '시장선점전략First to Market Strategy'이나 '선구자 전략Pioneer Strategy' 등이 이 범주에 속한다. 선행적 전략은 시장 선점에 따른 강점도 많지만, 실패하면 비싼 대가를 치러야 하는 위험부담이 크다. 설사 상황 변화를 미리 알고 있더라도 너무 서둘지 않고 경쟁 상대들이 어떻게 움직이는지를 보면서 차분하게 대처하는 것도 대응적 전략이다. 대응적 전략은 위험부담이 적은 만큼 기대 수익도 적을 수밖에 없다. 전략의 효과에 대해서는 상반된 견해가 있다. 마이클 포터Michael Porter 등 이성적인 전략학파들은 '전략만능주의'라고 할 만큼 경쟁적 전략의 효용성을 굳게 신봉한다. 반면 경직된 전략의 한계를 지적하는 학자들도 있다. 전략이 수립되는 동안 환경 변화가 계속 이어지고, 수립된 전

1-7
의도에 따른 전략의 유형
출처: Mintzberg, 2005.

략이 외부로 누출되었을 때 위험부담이 있는 것 등을 단점으로 꼽는 것이다. 그들은 유연한 전술과 신속한 실행이 형식적인 전략보다 더 유용하다고 주장한다. 존 번^{John Byrne}은 "전략서라고 하면 두꺼운 비닐 정장에 덮인 추상적이고 무미건조하며 상명하달식의 거만함을 연상케 하는 낡은 개념이 사라지고 있다."고 주장했다.[9] 이제 기업의 전략은 선정된 일부 엘리트들에 의해 수립되는 비밀스러운 게 아니라, 민주적인 절차를 통해 다양한 구성원들의 참여 속에 일궈내는 공동의 자산이 되어야 한다는 것이다.

경영 전략은 기업의 목적 달성에 필요한 경영 자원을 획득하고 배분하는 기본 원칙으로 기업 전략, 사업 전략, 직능 전략 등으로 세분화할 수 있다. '기업 전략'은 회사 차원에서 기존 업종에 전념해야 할지 다각화해야 할지, 신사업분야에 진출할지 다른 기업을 흡수 합병할지 등을 결정하는 것이다. '사업 전략'은 기업 전략에서 확정된 각 사업 분야에서 어떻게 경쟁할 것인가에 대한 구체적인 방안이다. 사업·제품 분야의 성숙 단계와 경쟁력에 따라 시장점유율 확대, 성장, 이익 추구, 자본 및 시장 축소, 진출 및 철수 전략 등 구체적인 전략이 필요하다. '직능 전략'은 사업의 목적을 달성하는 데 필요한 직능별 활동 원리로서 새롭게 확보할 기술의 선택과 자금 및 인원 배분을 위한 연구개발 전략을 꼽을 수 있다.

전략 수립 프로세스

전략을 수립하려면 조직 내외부에 있는 수많은 전략적 시사점을 잘 관찰하고 종합해야 한다. 상황 분석과 시나리오 구축을 통해 밝혀진 다양한 전략적 시사점을 통합하여 최선의 방안을 만들어내는 것이 전략 수립의 핵심이다. 전략 수립 프로세스의 첫 단계는 목표 설정이며, 환경을 관찰하고^{Monitoring} 분석하는 단계가 이어진다. 한 조직이 갖고 있는 내부적 잠재력을 평가함으로써 조직의 강점과 약점을 밝혀낸다. 그다음 단계에서 다양한 전략적 대안을 창출하고 평가해 가장 적합한 하나의 전략을 선택한 후 시행하게 된다. 민츠버그^{Minzburg}는 조직 내외부의 요인

1-8

전통적인 전략
프로세스의 기본 구조

출처: www.themanager.org/
2015/08/strategy-making-1-
traditional-strategy-process

미션—비전—목적

자원

역량

내부적 분석

핵심 역량

강점 및 약점

SWOT

시장

경쟁자

다른 요인들

외부적 분석

핵심 성공 요인

기회 및 위협

전략적 옵션

예)
앤소프의 매트릭스
(Ansoffs Matrix)
보스턴 박스(Boston Box)
포터의 원초적 전략
(Porter's Generic Strategy)

실현 가능한가

이해관계자들이
받아들일 만한가

평가 및 선택

적합한가

전략

시행

전략
전쟁에서 이기기 위한 책략

경영 전략
비전과 목표 달성을 위한 방침

디자인 전략
디자인의 가치
제고 방침

1-9

전략, 경영 전략,
디자인 전략의 관계

에 대한 평가로부터 시작되는 전략적 기획 모델을 제시했다. 조직이 갖고 있는 강점과 약점에 대한 내적 평가 및 환경의 기회와 위협에 대한 외적 평가인 SWOT 분석을 거쳐 핵심 성공 요인KFS, Key Factors of Success을 찾아낸다. 이어 여러 대안 중에서 선택된 전략을 시행한다.

디자인 전략

디자인을 단지 심미적인 감각으로만 간주하는 사람들에게는 '디자인 전략'이라는 용어가 생소하게 여겨질 수 있다. 그러나 디자인은 비즈니스의 성패를 좌우하는 소중한 자산이므로 전략적으로 접근해야 한다. 디자인 전략은 비즈니스 목적 달성을 위해 디자인으로 제품과 서비스의 가치를 극대화하기 위한 기본적인 방침이다. 전략, 경영 전략, 디자인 전략의 관계는 1-9와 같다.

로버트 버너Robert Berner와 다이앤 브래디Diane Brady는 기업의 경쟁적 우월성의 변화와 관련해 치열한 경쟁에 대응하기 위해 창의적인 혁신 기업으로 탈바꿈하는 과정에서 디자인 전략의 중요성을 강조했다. 창의적인 기업으로 진화하는 다섯 단계 모델의 세 번째 단계에서 디자인 전략이 식스 시그마Six Sigma를 대체하기 시작한다고 주장한 것이다. 식스 시그마는 측정 가능한 정량적 문제해결에는 큰 강점이 있지만, 고객의 마음을 사로잡는 정성적 접근에는 한계가 있어 근본적인 해결책이 되지 못하기 때문이다. 반면에 디자인은 정성적인 제품 차별화, 의사결정, 소비자 경험의 이해에서 중추적인 역할을 수행한다.[10]

단계	1단계	2단계	3단계	4단계	5단계
개요	기술과 정보의 범용화와 세계화 확산	범용화로 핵심 강점을 해외에서 조달	디자인 전략이 식스 시그마를 대체하기 시작	창의적인 혁신이 성장의 주요 원동력이 됨	새로운 혁신 DNA 기업이 되어 성공
특성	'더 빨리 값싸게 더 나은' 제품을 만드는 강점이 사라져 이윤 하락	저임금 아웃소싱으로 제조업의 성과 및 지식경제의 해외 유출	디자인이 제품 차별화, 의사결정, 소비자 경험 파악에 중추적인 역할	디자인 사고와 매트릭스에 통달해 고객이 생각지도 못한 제품을 창출	'빠르게 움직이는 문화'로 경쟁자를 계속 물리침

1-10
기업의 경쟁적
우월성 변화
출처: Adopted from Robert
Berner and Diane Brady,
"Get Creative", *Business
Week*, August 1, 2005.
pp.60-68.

아트센터디자인대학에서 디자인경영을 가르치고 있는 테리 스톤^{Terry Stone}은 "디자인 전략이란 디자인과 비즈니스 전략의 상호작용을 촉진하는 통합적인 기획 과정으로 디자인이 단지 심미적 활동을 넘어 비즈니스와 창의적인 목적 달성에 기여하게 해주는 의미 있는 방법이다."[1]라고 정의했다. 전사적 차원에서 재무, 제품, 시장 등의 목적 달성을 위한 비즈니스 전략을 시각적, 홍보적 수단으로 돕기 위한 로드맵이 바로 디자인 전략이다. 디자인에 초점을 맞추어 보면 디자인 전략이란 어떻게 디자인할 것인가를 따지기 전에 무엇을, 왜 디자인해야 하는지를 확실하게 정해 올바른 방향으로 나아가도록 하는 것이다. UX 디자이너 댄 콜린스^{Dan Collins}는 "디자인 전략은 디자인과 비즈니스 전략의 교집합"이라고 정의했다. 그러므로 디자인 전략이란 비즈니스의 목적을 달성하기 위해 시각, 미디어 요소를 활용하는 로드맵이라 할 수 있다. 디자이너 중에는 디자인 전략과 디자인 브리프를 혼동하는 경우가 있는데, 두 가지는 사뭇 다르다. 디자인 전략은 우리가 어떤 방향으로 디자인을 한다는 원칙을 정하는 것인 데 비해, 디자인 브리프는 디자인을 할 때 고려해야 하는 고객의 요구가 반영된 지침이기 때문이다.

이상과 같은 내용을 종합해보면, 디자인 전략이란 기업의 목적 달성을 위해 디자인 기능이 지향할 방향을 설정하고 필요한 자원을 제대로 배분하기 위한 종합적이며 체계적인 틀^{Framework}이다. 그러므로 디자인 전략은 다루어야 하는 이슈의 범주에 따라 기업 디자인 전략, 비즈니스 디자인 전략, 프로젝트 디자인 전략으로 세분될 수 있다. 기업 디자인 전략은 전체 회사 차원에서 어떻게 디자인을 활용할 것인가를 결정하는 것으로 기업 디자인 목표, 기업 디자인 범주, 기업 디자인 운영 정책 등으로 이루어진다.

1-11
디자인 전략의 위상
출처: Dan Collins,
An Overview of creating
a successful UX Design Strategy,
Linkedin, June 19, 2014.

디자인　　디자인 전략　　비즈니스 전략

기업 디자인 목표는 한 기업이 디자인으로 비전을 달성하려는 것이다. 즉 경영 목표 달성을 위해 디자인이 해야 할 과제를 규정하는 것이다. 그런 과제로는 기업이 지향해야 하는 디자인 이념(철학), 디자이너 신조Designer's Credo, 디자인 평가 기준Design Criteria 이 있다. 기업의 디자인 철학은 보통 기업의 이념, 비전, 목적Goals, Objectives 등과 같은 맥락으로 설정되지만, 반드시 따라야만 하는 것은 아니다. 디자인 목표에는 디자인으로 달성하려는 지향점(예: World Top-Tier Design Company)과 디자인할 때 우선 고려할 가치(예: 고객 중심 디자인, 환경 친화 디자인, 안전을 위한 디자인, 명성이 높은 디자인 등)가 포함되어야 한다. 디자이너 신조는 디자인 활동을 추진할 때 디자이너가 공유해야 하는 신념, 원칙, 소신 등 행동 강령이다. 브라운Braun 의 디자인 책임자를 역임한 디터 람스Dieter Rams 의 디자인 신조는 '적은 게 많은 것이다.Less is more.'였다. 제품을 디자인할 때 군더더기 요소를 과감히 제거해 우아하고 간결한 미니멀 디자인을 추구해야 한다는 신조를 잘 나타낸 것이다. 디자인 비즈니스의 귀재로 불리는 레이먼드 로위가 평생 동안 인명살상무기 디자인에는 절대로 참여하지 않은 것도 디자이너 신조로 볼 수 있다. 그래픽 디자이너 스캇 젠슨Scott Jensen 의 디자이너 신조는 다음과 같다.

나는 디자이너다. 한 세트의 손이 아니다. 나는 도구가 아니다. 단지 그래픽 소프트웨어를 사용할 줄 알거나 웹사이트를 프로그래밍할 줄 아는 사람이 아니다. 당신이 나를 고용하는 것은 시각적 매체를 통해 소통하고 특별한 메시지를 보내는 내 능력 때문이다. 내가 무엇을 사용하고, 어떻게 일하는지는 그 사실에 종속된 것일 뿐이다.[12]

1-12
디자인 전략의
구성요소

기업 디자인 범주

디자인 부서가 수행할 업무 영역을 규정하는 것이다. 회사의 비즈니스 영역은 물론 디자인을 활용하는 방법 등에 따라 기업의 디자인 범주가 결정된다. 먼저 비즈니스 영역과 관련해 회사에서 주로 다루는 품목에 따라 디자인 분야가 정해지는 경우다. 독일의 브라운은 원래 푸드 프로세서, 라디오, 슬라이드 프로젝트, 수퍼8 필름 카메라, 고급 오디오 시스템을 주로 생산했다. 그러나 2005년 P&G에 합병된 이후에는 면도기 등 미용제품, 소형 생활용품, 건강 및 원기Health and wellness제품, 시계 등에 중점을 두고 있다. 2012년 이탈리아의 소형 가전 회사인 드롱기De'Longhi 그룹과 부엌용 소형 가전, 다리미 등에 대한 영구 라이선스 계약을 체결하는 등 비즈니스 방침에 변화가 있었으므로 디자인 범주도 그 영향을 받고 있다. 반면 필립스 디자인Philips Design은 필립스라는 대기업에 속해 있지만, 별도 법인으로서 디자인 컨설팅 회사와 같은 역할을 수행하므로 디자인 범주도 폭넓은 활동을 포괄한다. 주요 디자인 범주로는 경험 디자인, 아이덴티티 디자인, 사람과 문화와 사회의 이해, 혁신 디자인, 제품을 위한 디자인, 인터랙션을 위한 디자인, 미디어와 인터넷을 위한 디자인, 인쇄와 포장을 위한 디자인, 환경을 위한 디자인을 꼽을 수 있다.

디자인 운영 정책

회사가 디자인을 어떻게 활용할 것인가에 대한 원칙이 곧 디자인 운영 정책이다. 회사 내에 디자인 부서를 설치하느냐 아니면 아웃소싱을 하느냐를 결정하는 것이 대표적인 디자인 운영 정책이다. 회사 내에 디자인 부서를 설치할 경우에는 다음과 같은 사항을 고려해야 한다.

- 조직 구조를 어떻게 갖출 것인가
- 운영 주체를 어떻게 할 것인가
- 디자인 전문가를 포함해 직원을 어떻게 확보할 것인가
- 그들의 처우를 어떻게 할 것인가

외부 디자인 회사를 활용할 경우에는 다음과 같은 이슈를 명확히 해두
어야 한다.

- 언제, 어떻게 디자인 프로젝트를 아웃소싱할 것인가
- 디자인 회사의 선정은 어떤 기준으로 할 것인가
- 디자인 결과물의 평가는 어떻게 할 것인가

디자인 프로세스, 디자인 자원의 활용, 디자인 인력 운용, 사회적 이슈
에 부응하는 디자인 방침, 디자인 표준 및 디자인 감사 등에 관한 사항
이 모두 운영 정책에 속한다.

디자인 표준

표준은 사물의 성격이나 정도를 가늠하기 위해 정하는 약속이다. 한 조직의 디자인 목표를 달성하려면 높은 수준의 디자인 품질을 유지해야 한다. 디자인 표준^{Design Standards}은 디자인 품질의 유지뿐 아니라 디자이너의 활동을 목표 대비 실적으로 가늠해볼 수 있는 잣대다. 디자인 표준은 실제로 디자인 작업을 수행하면서 반드시 지켜야 하는 사항이므로 간단하고 명료해 혼동이 없도록 해야 한다. 디자인 표준은 적용 범위에 따라 국제, 국가, 기업 표준, 이벤트 표준 등으로 구분할 수 있다.

1-13
표준의 종류와 특성

구분	주요 내용	예시
국제 표준	• 국제표준화기구(ISO)에서 전 세계가 공통으로 사용하도록 규정한 표준	ISO (International Organization for Standardization) IEC (International Electronics Committee) ITU (International Telecommunication Union)
국내 표준	• 한 나라의 영토 내에서 적용되는 산업, 제품 표준 • 국장, 국기, 정부의 로고, 시그니처, 서체, 색채 등의 활용 원리와 지침	KS (Korean Standards) BS (British Standards) GI (Government Identity)
기업 표준	• 한 기업 내에서 적용되는 표준 • 기업의 로고, 시그니처, 서체, 색채 등의 활용 원리와 지침	CI (Corporate Identity)
이벤트 표준	• 올림픽 경기, 월드컵 등 대규모 체육 행사나 이벤트를 위한 표준	EI (Event Identity)
기타 표준	• 건축 공사, 각종 계약 등의 업무를 공정하게 수행하기 위해 업계에서 정한 표준 • 공공 디자인 활동의 원활한 추진과 사후 관리에 필요한 시방 등	건축공사 표준시방서 인테리어 표준계약서 디자인 용역 표준계약서 등

 세계 여러 나라의 이해관계가 얽히기 쉬운 주제에 관한 의견을 통합 조정하여 국제적으로 일관성 있게 적용함으로써 갈등을 해소하려고 제정하는 표준이다. 1947년에 국제표준화기구ISO, International Organization for Standardization가 발족됨에 따라 이전에 존재하던 국제전기기구IEC, International Electronics Committee 등 직능별 국제기구들이 ISO에 편입되었다. 스위스 제네바에 본부를 두고 있는 비정부기구 ISO는 우리나라를 비롯해 162개국과 784개 단체로 구성되어 있다. ISO는 농업, 헬스케어, 식품 안전, 기술 등 여러 분야에서 2만 2,294개의 국제표준IS을 제정, 활용하고 있다. 어떤 대상을 디자인하든 디자인경영자는 관련 IS 표준에 위배되는지 여부를 세심히 검토해야 한다. 디자인 분야와 직접 관련이 있는 것은 ISO 7001:2007(공공 정보 심벌)이다. 전 세계의 다양한 언어와 문자의 한계를 넘어 누구나 쉽게 알아볼 수 있는 그림문자, 즉 픽토그램을 표준화한 것이다. ISO 식별 번호의 끝에 있는 숫자는 제정된 연도를 나타낸다.

1-14
ISO 7010:2003의
변경 공지 사인
출처: IFSEC Global

모든 국가는 여러 가지 표준을 갖고 있다. 먼저 ISO의 국내 버전을 꼽을 수 있는데, 우리나라의 경우 KS S ISO 7001(그래픽 심벌, 공공 안내 심벌)을 2017년 5월부터 시행하고 있다. 한국산업표준인 KS Korean Industrial Standards는 산업표준화법에 따라 산업표준심의회의 심의를 거쳐 국가기술표준원장이 고시하여 확정된다. KS는 제품표준(제품의 형상, 치수, 품질 등), 방법표준(시험, 분석, 검사 및 측정 방법, 작업 표준 등), 전달 표준(용어, 기술, 단위, 수열 등)으로 구성된다. 국가의 정체성을 높이기 위해 '국가 이미지 통합 프로그램 FIP, Federal Identity Program'을 도입하는 나라가 늘어나고 있다. 1990년대 초 캐나다 중앙정부는 국가 차원의 정책과 표준에 따라 FIP 정책을 수립했다. 중앙정부의 부처와 산하 기구들이 모두 국가 이미지 형성에 일조한다는 책임감을 고취시키려는 것이다. 1990년 10월 재무부가 펴낸 FIP 매뉴얼은 캐나다 정부의 통합 심벌, 타이포그래피, 시그니처 Signature와 색채 등의 활용 지침으로 구성되었다. 시그

1-15
캐나다의 국장, 국기,
워드마크(왼쪽부터)

1-16
대한민국 국장과
정부 상징

니처란 CIP의 기본 요소로서 심벌마크와 워드마크를 동시에 사용하는
데 관한 규정이다. 시그니처 블록은 시그니처에 주소 등과 같은 내용을
부가하여 사용하는 것이다. 정부의 통합 심벌은 국장國章과 국기, 그리
고 'Canada'라는 워드마크Wordmark를 포괄한다. 국장은 중앙정부의 각 부
처와 같이 그 대표자가 의회에 직접 보고하는 기구 및 사법부에서 공식
적으로 사용하는 국가의 정식 상징이다. 국기는 국장을 사용하지 않는
모든 정부 기구에서 사용하기 위해 제작된 일종의 약식略式 심벌이다. 워
드마크는 항상 시그니처와 함께 사용되므로 정부의 통합 심벌로 간주
된다.[13] 대한민국은 국가를 상징하는 국장과 정부 상징을 제정하여 정
체성을 형성하고 있다. 국장은 나라꽃인 무궁화 바탕의 중앙에 태극 문
양을 넣고 그 주변을 감싼 리본에 대한민국이라는 국호를 새겨 넣었다.
2016년 3월 새로 제정된 정부의 상징은 태극 문양을 변형한 심벌의 밑
이나 옆에 해당 부처나 기관의 명칭을 병기하도록 했다.

기업 디자인 표준

기업은 '사규社規'라는 이름으로 회사 내의 모든 업무가 일관성 있
게 이루어지도록 갖가지 표준을 제정, 활용한다. 사규는 ISO, KS와 같
은 맥락으로 회사 내의 특수한 사정을 감안하여 제정된다. 정체성을 관
리하기 위한 CI는 대표적인 기업 표준이다. CI는 기업 로고, 서체, 시
그니처, 고유 문자 등과 같은 기업 이미지 아이덴티티의 요소들과 이러
한 요소들을 활성화하기 위한 원리와 규칙을 포함하며 보통 매뉴얼 형
태로 관리된다. 2017년 정성연은 기업·브랜드 아이덴티티를 구축하는
데 영향을 미치는 전략적, 시각적, 조직적 정체성의 관계와 조직 구성
원의 사기에 미치는 영향을 밝혀냈다. 시각적 정체성을 기본 요소(로고,
심벌, 서체, 색상 등), 응용 요소(문구류, 표지판, 차량, 사원증, 포장, 브로슈어
등), 확장 요소(건축, 인테리어, 장식품, 유니폼 등)로 구분하고 내외부 의
사소통을 통해 브랜드 명성이 형성되는 데 필요한 통합적 프레임워크
를 제시했다. 디지털 통신 기술이 급속히 보급되면서 인터넷 홈페이지
(웹사이트), CD-ROM 타이틀, 인터랙티브 TV 등 다양한 디지털 매체

의 디자인 가이드라인의 중요성이 커지고 있다. 그와 같은 가이드라인은 다음과 같은 사항으로 구성된다. 타이포그래피Typography, 페이지 레이아웃Page Layout, 그래픽 요소의 사용Use of Graphic Elements, 이미지 준비Image Preparation, 표준 색상 팔레트Standardized Color Palette, HTML 저작HTML Authoring 등이다.[14] 홈페이지는 기업 구성원 간, 기업과 외부 간에 주요한 정보 교환 수단이므로 정기적인 업데이트가 필요하다. 3개월마다 부분적인 개선 작업을 하고, 6개월에서 1년 사이에 전면적인 디자인 개선 작업을 해야 한다.

이벤트 디자인 표준

이벤트란 여러 가지 종목으로 구성된 스포츠 대회에서 각각의 경기를 이르거나, 불특정 다수의 사람들을 모아놓고 개최하는 잔치, 기획행사를 의미한다. 4년마다 전 세계를 대상으로 개최되는 올림픽이나 월드컵과 같은 대규모 체육 이벤트, 집회의 원활한 운영을 위해 디자인 표준이 필요하다. 이벤트 디자인 표준은 심벌마크, 색채, 마스코트 등의 제작 및 사용 방법으로 구성된다.

2020년 도쿄에서 열리는 하계올림픽 및 패럴림픽 로고는 도쿄조형대학 출신 디자이너 도코로 아사오野老朝雄가 디자인했다. 일본에서 에도시대부터 널리 사용되고 있는 바둑무늬市松模樣를 연상시키는 세 가지 종류의 사각형을 둥글게 배열하고 일본의 전통색인 남색으로 표시하여 일본다움을 살렸다. 세 종류의 사각형은 각기 다른 나라와 문화, 사상을 상징하여 전체적으로 다양성과 조화를 나타낸다.

1-17
도쿄 2020 올림픽 및
패럴림픽 로고
출처: Tokyo 2020 Olympic 홈페이지

제품은 총체적인 브랜드 경험에서 매우 중요한 요소다. 제품은 고객의 충성도를 형성하는 데 가장 큰 역할을 하기 때문이다. 하나의 브랜드가 고객에게 어떤 약속을 하면 제품은 그 약속을 특별한 성능, 가치의 강화, 브랜드 정체성의 반영 등을 통해 구현해야만 한다. 제품 디자인 표준을 잘 수행한 기업으로 3M을 꼽을 수 있다. 3M의 제품은 형태, 색채, 식별 표시, 질감, 재료 등을 통해 브랜드의 감성적인 속성을 아주 잘 표현하고 있다.

3M은 이미지와 성능의 통합을 통해 성공적인 제품을 만들어냄으로써 고객과의 약속을 이행하고 즐거운 사용자 경험을 창출해 강력한 고객 충성도를 높이려고 노력한다. 제품들을 위한 특정한 아이덴티티 표준에는 다음과 같은 사항이 포함된다.

3M 로고의 사용, 필요한 제품 정보들의 통합, 트레이드 드레스[Trade Dress](제품의 독창적인 Look & Feel에 대해 등록 여부에 상관없이 지식재산권으로 보호해주는 미국의 제도)의 강화 등이다. 제품에 부착된 정보는 고객들이 안전하고 효율적으로 사용하도록 도와주어 긍정적인 브랜드 경험을 창출한다. 그런 정보들은 보통 제품의 포장과 레이블에 표시되며 제품의 장점, 사용과 안전 위험 요인들에 관한 설명서에 포함될 수 있다. 3M 로고를 사용할 때는 로고 콘트롤 공간을 확보해주어야 한다. 로고 주변에 'M'자의 1/2 크기의 공간이 마련되어야 한다.

일반적으로 제품에 적용되는 기업 로고는 양각이나 음각으로 사용될 수 있으나 너무 튀어나오거나 깊이 매몰되지 않도록 높이와 깊이에 대한 규정을 준수해야 한다. 주형으로 각인을 시키거나 스탬프로 나타낼 때는 제품의 색채와 같게 해야 하며, 로고의 형태에 손상이 가

1-18
3M의 로고활용 방법 예시
출처: 3M Visual Identity Guidelines

Clearspace

X is equal to 1/2 the height of the 3M logo

X is equal to 1/2 the height of the 3M logo

지 않도록 해야 한다.

제품에 상표나 인쇄된 그래픽을 적용하는 것을 응용 그래픽스 Application Graphics 라 하며, 보통 로고와 브랜드 명칭을 포함한다. 응용 그래픽스는 제품의 앞에서 정상적인 시각으로 제품을 보았을 때 왼쪽 모서리의 위쪽이나 아래쪽에 배치하도록 한다.

기타 디자인 표준

기업의 디자인 활동이 원활하게 이루어지기 위해서는 지금까지 다룬 표준 이외에도 계약과 시공 등 여러 가지 사항이 표준화되어야 한다. 건축공사 표준시방서, 인테리어 표준계약서, 디자인 용역 표준 계약서 등을 꼽을 수 있다. 사내 디자인 부서의 경영과 관련해서는 핵심 디자인 인원의 선발, 선호하는 디자인 프로세스와 방법, 그리고 디자인 예산에 관한 기업의 지침들이 명확하게 규정되어 문서화되어야 한다. 그런 지침들은 이해집단 간의 잠재적인 오해와 충돌을 최소화시켜 줄 수 있다. 또한 디자인 프로세스의 초기 단계에서부터 디자인 활동이 기업의 디자인 목표로부터 이탈되는 것을 방지해줄 수 있다. 그러나 지침이나 표준이 있다는 것이 곧 기업의 디자인 활동이 자동적으로 기업의 목표에 부합되게 해주지는 않는다는 점을 염두에 두어야만 한다. 아울러 업무를 담당하는 사람에 따라 표준이나 지침의 적용이 달라질 수 있다는 점도 고려해야 한다. 디자인 분야에서는 모든 문제를 객관적인 표준으로 제정하기 어려우므로 개인적인 기준에 의해 크게 좌우될 수 있다. 디자인 배경이 없는 임원들의 개인적인 취향이나 기준이 디자이너의 전문적 기준을 압도하여 엉뚱한 결과를 가져오는 경우를 볼 수 있다. 또한 디자인 배경이 있더라도 구태의연한 디자인 관을 갖고 있는 임원과 새로운 디자인 이념과 방법으로 무장한 젊은 디자이너 사이에서도 그런 갈등이 생겨날 수 있다. 그러므로 디자인 임원들은 새로운 디자인 경향과 지식체계의 변화를 직시하고 선별하여 받아들이려고 노력해야 한다.

디자인 전략의 수립에서 중추적인 역할을 하는 디자인 기획은 '기간'과 '경영 수준'이라는 기준으로 세분화할 수 있다. 먼저 기간 면에서 보면 단기, 중기, 장기 기획으로 나눌 수 있고, 경영 수준 면에서는 전략적 기획, 전술적 기획, 실행적 기획으로 나뉜다.

산업과 조직의 특성에 따라 디자인 기획 기간이 다르기 마련이지만, 단기 계획에서는 1-2년 내에 추진될 사항을 주로 다룬다. 중기 계획에서는 통상 2-5년의 기간 중에 실행된 업무를 다루게 되고, 장기 계획에서는 5-10년 내에 생길 것으로 예상되는 전략적인 이슈들을 대상으로 한다. 그러나 기술혁신의 속도가 빨라지고, 정보의 유통이 가속화되면서 계획 기간에 대한 개념도 달라지고 있다. 가전 산업처럼 제품의 수명 주기Life Cycle가 짧은 업종에서는 단기 계획은 1년 이내, 중기는 2-3년, 장기는 4-5년의 기간으로 구분한다. 그러나 자동차 산업의 경우는 이보다 다소 길고, 항공기 산업의 경우는 더 길어지게 마련이다.

정기적이며 전략적인 디자인 기획은 CEO의 방침에 따라 CDO가 주관해야 한다. 기업의 비전과 목표에 맞추어 디자인 부서가 지향할 방향 및 지침을 수립하는 것이기 때문이다. 이 수준의 디자인 기획은 미래의 디자인 경향과 조건 등의 예측을 위한 시나리오와 로드맵은 물론 디자인을 결정하기 위한 판단 기준 수립 등으로 이루어진다. 디자인 싱킹 툴 박스 등을 활용하면 특정 산업의 미래를 예측하고 새로운 비즈니

스 기회를 포착하는 데 도움을 받을 수 있다. 전략적 기획을 수립하기 위해서는 경험 많은 외부 전문 컨설팅 회사를 활용하기도 한다. 도블린 그룹은 맥도널드 햄버거를 위한 맥카페의 설치, 스칸디나비아 항공사의 고객 서비스 전략 등 고객 기업의 사업 다변화를 위한 전략 수립에 기여했다. 중기 디자인 기획에서는 기업 디자인 조직의 위상, 구조, 업무 등을 명확히 설정하기 위한 전술적 디자인 이슈들을 주로 다룬다. 단기 디자인 기획은 디자인 프로젝트의 추진과 관련해 시간대, 날짜 또는 과제별로 수행해야 하는 업무를 규정한다.

디자인 일정 기획

일정이란 해야 할 일의 순서와 분량을 정하거나 하루에 가야 할 도정道程을 정하는 것이다. 일정을 짠다는 말은 곧 일의 분량과 우선순위를 정하는 것이므로 업무들 간의 상관관계와 주변 상황에 대해 면밀히 검토해야 한다. 어떤 일에 소요되는 시간이 8시간이라고 해서 꼭 하루에 끝낼 수 있다고 생각하면 안 된다. 견적이나 납품의 지체, 고객의 승인, 시작품의 시험 결과나 데이터의 지연 등 갖가지 저해 요소가 작용할 수 있기 때문이다.

디자인 일정은 디자인 조직의 일정과 디자인 프로젝트 일정으로 구분된다. 디자인 조직의 일정은 하나의 디자인 조직(기업 디자인 부서 또는 디자인 전문회사 등)에서 일정 기간 동안 추진해야 하는 업무를 미리 설정해 명시하는 것이다. 따라서 디자인 조직의 일정에는 1-19와 같이 여러 디자인 프로젝트 일정이 병기倂記되기 마련이다.

디자인 조직의 일정은 수행하는 프로젝트의 속성에 따라 분기별 계획, 반년 계획, 2년 계획, 3년 계획 등으로 구분할 수 있다. 디자인 프로젝트 일정은 하나의 프로젝트를 원활히 추진하기 위해 세부적인 업무 내용을 표기하는 것이다. 디자인 프로젝트가 착수, 완료되는 시점까지의 모든 주요 활동을 우선순위별로 나타낸다.

일정	Year 1				Year 2				Year 3			
구분	Q1	Q2	Q3	Q4	Q1	Q2	Q3	Q4	Q1	Q2	Q3	Q4
프로젝트 A	▒	▒										
프로젝트 B			▒	▒	▒	▒	▒					
프로젝트 C					▒	▒	▒	▒	▒	▒	▒	▒

디자인 일정은 미래 지향적이므로 실행상의 차질이 생겨날 수 있다. 차질은 기업의 경영 활동에 큰 손실을 가져오므로 심각한 문제다. 신제품의 개발 지연은 자금과 인력의 낭비를 초래하기 때문이다. 그럼에도 일정의 차질을 불가피한 것으로 받아들이려는 경향이 있다. 사격을 할 때 '준비Ready – 조준Aim – 발사Fire'의 순서를 지키지 않고 '준비 – 발사 – 조준'하는 방식으로 일하기 때문에 일정상의 차질이 불가피하다. 물론 모든 일정을 완벽하게 세우기는 어렵지만, 올바른 방법을 활용하면 일정의 차질이나 예산의 낭비를 줄일 수 있다. 로위는 "만일 어떤 회사가 생산 단계에서 디자인을 변경하면 10만 달러를 들여야 하지만, 엔지니어링 단계에서는 1만 달러만 들이면 된다. 그러나 디자인 단계에서는 단지 1,000달러면 어떤 문제점도 고칠 수 있다."[15]라고 주장했다.

　　디자인 일정 수립 시 막대로 일정을 표시하는 바 차트Bar Chart, Gantt Chart 라고도 함가 널리 활용된다. 바 차트는 세로축에 단계별로 세분화된 디자인 업무의 명칭을 나열하고 가로축에 일정을 표시한 다음, 어떤 업무가 언

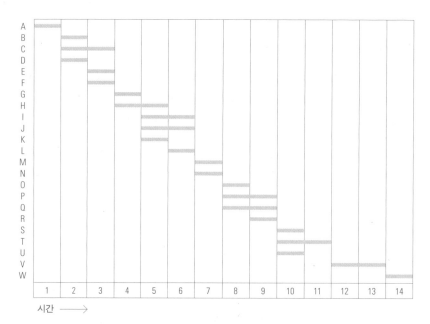

제 착수, 완료되어야 한다는 것을 막대로 표시한다. 바 차트는 작성하기 쉽고 알아보기도 편해 널리 사용되지만 결점도 있다. 업무들 간의 우선 순위 등을 명확하게 표시할 수 없고 업무상의 진전이나 차질을 나타내기 어렵다. 그런 결점을 보완하기 위해 계획상의 변경이나 수정을 △, ◇나 ◆와 같은 마일스톤Milestone으로 표시한다. △은 계획, ◇은 수정, ◆은 완료를 의미한다. 그러나 이 경우에도 다양한 업무 간의 상관관계는 나타내기 어려운 문제가 있다. 그런 문제를 해소한 것이 바로 네트워크Network 방법이다. 복잡 다양한 활동들로 이루어지는 대규모 프로젝트의 관리를 위한 일정과 예산 계획에서 주로 활용되는 PERTProgram Evaluation Review Technique나 CPMCritical Path Method이 바로 네트워크 방법이다. 네트워크 방법은 기본적으로 다음 세 가지 시간 개념을 바탕으로 한다.

① 비관적인 시간 Pessimistic Time: Tp
 최악의 조건이라면 얼마나 오랜 시간이 소요될 것인가를 추정
② 낙관적인 시간 Optimistic Time: To
 최선의 조건에서 얼마나 빨리 마칠 수 있는가를 추정
③ 현실적인 시간 Realistic Time: Tr
 모든 조건이 정상이라면 얼마나 걸릴지를 추정

이상 세 가지 시간 개념을 바탕으로 예상 평균 시간Expected Elapsed Time: Te을 아래 공식으로 산정할 수 있다.

$$Te = \frac{To+4Tr+Tp}{6}$$

네트워크 방법으로 작성된 일정 계획표는 이벤트의 착수와 완료 일정은 물론 이벤트 간의 상관관계를 한눈에 알아볼 수 있다. 1-21의 네모 칸은 이벤트, 각 칸을 연결시켜주는 선은 논리적인 연관성을 나타낸다. 즉 '시험'은 '제작'과 '제품 시험 계획'을 마쳐야만 착수될 수 있음을 의미한다. 각 칸 위에 표시된 숫자는 이벤트가 가장 빨리 착수될 수 있는 날짜와 작업에 소요되는 기간이다. 굵은 선은 일정을 맞추려면 반드시 지켜야 하는 기간으로 '주요 경로Critical Path'라고 한다. 디자인과 제작에는

25일이 소요되지만 제품의 시험 계획 수립에는 3일이 필요하다. 따라서 제품 시험 계획은 디자인보다 2일 정도 늦게 착수해도 전체 일정에 차질이 생기지 않는다. 그러나 문제 정의, 디자인, 제작, 테스트에 차질이 생기면 전체 일정이 늦어진다. 그런 이벤트를 연결하는 경로가 주요 경로이므로 일정에 차질이 없도록 특별히 유의해야 한다.

　PERT는 일정 관리에 매우 유용한 수단이 될 수 있으며 'PERT/Time'이라고 표시한다. 또한 PERT는 프로젝트 예산 관리에도 활용되는데 'PERT/Cost'라고 한다. 작업 일정이 나오면 그 작업에 소요되는 인력과 비용을 쉽게 산출해낼 수 있기 때문이다. 비용은 각 과정의 활동에 투입된 인원수와 인원별 임금을 곱한 액수에 부대비용을 합친 금액의 누계이다. 최근 PERT/Time, PERT/Cost 전용 소프트웨어 패키지가 개발돼 디자인 프로젝트 관리에 매우 유용하게 쓰인다. 엑셀 프로젝트 일정 관리 프로그램이 널리 이용되는데 과업의 가장 빠른 시작일과 가장 늦는 완료일 기준으로 간트 차트가 설정되는 기능 등이 있어 편리하다. MS프로젝트 소프트웨어 제품을 활용하거나 전사적자원관리ERP, Enterprise Resource Planning의 일환으로 디자인 프로젝트의 일정과 예산을 통합 관리하는 기업이 많다. 대규모 제조회사는 일반적으로 디자인 프로젝트를 상품 기획 및 개발 과정과 연계하기 위해 PLMProduct Lifecycle Management 시스템과 연동해 관리한다. 디자인 전문회사는 프로젝트 일정이 과제를 의뢰한 고객이 요청한 일정에 좌우되는 경우가 많다. 고객과의 효과적인 일정 협상력을 담보하기 위해서는 자체적인 과제 일정 수립 지침이 있어야 한다. 그 지침은 의뢰받은 과제의 성격과 규모, 고객이 원하는 최종 결과물의 양과 수준을 기본으로 그동안 수행했던 과제 일정 실적 데이터를 반영해 현실성 있게 만들 수 있다.

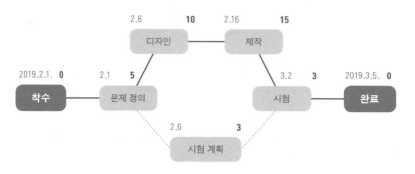

1-21
PERT 이벤트의 상관관계
(표시된 일정은 가정임)

디자인 예산 기획

예산은 한 조직이 일정 기간 동안에 사용하는 돈의 수지收支를 미리 세우는 것이다. 한 회계 기간 동안 국가, 지방 공공단체, 기업 등 하나의 조직이 수행할 미래의 활동에 필요한 모든 비용을 미리 산정한다. 디자인 예산의 수립은 기획에서 매우 중요하다. 원활한 디자인 활동을 위해서는 예산의 원활한 뒷받침이 필요하기 때문이다.

디자인 예산 기획은 조직의 성격에 따라 다르다. 디자인 조직이 추구하는 목적에 따라 예산의 기획 및 통제 방법이 달라진다. 국공립 디자인 진흥기관이나 기업의 디자인 부서는 회계연도 시작 전에 미리 정한 예산의 규모에 맞추어 운영해야 한다. 물론 디자인 진흥기관도 수익 사업을 할 수 있지만 공익이 우선이기 때문이다. 기업 디자인 부서의 경우도 회사 내부에서 정한 예산대로 운영되므로 정해진 예산의 변동이 거의 없거나 소폭 달라진다. 반면에 디자인 서비스의 대가로 영리를 추구하는 디자인 전문회사의 경우는 사뭇 다르다. 소요되는 기본 경비는 비영리 디자인 조직과 크게 다르지 않더라도 디자인 프로젝트를 얼마나 많이 수주하느냐에 따라 예산의 규모가 달라지기 때문이다.

1-22
디자인 예산의
구성 요소 / 기업
디자인 연구소의 사례

구분	대구분	소구분	배부 내역	비고
프로젝트	직접비용	인건비	1 연구실 총 투입 M.M에 대한 Pjt별 투입 M.M의 비율 기준	연구실 단위로 전표 발행
		시험 연구비	1 전표 발행 기준	Pjt 단위로 전표 발행
		경비	1 전표 발행 기준	Pjt 단위로 전표 발행
		연구실 공통 비용	1 연구실 공통 Code에 의한 비용 산정 2 각 연구실 총 투입 M.M에 대한 Pjt별 투입 M.M의 비율 기준	경비(여비, 교통비, 통신비, 회의비 등)
		연구소 공통 비용	1 연구소 공통 Code에 의한 비용 산정 2 각 연구소 총 투입 M.M에 대한 Pjt별 투입 M.M의 비율 기준	경비(여비, 교통비, 통신비, 수도 광열비, 접대비, 교육 훈련비 등)
		연구소 기획실 인건비	1 연구소별 기획실 인건비, (부)소장 인건비 산정 2 각 연구소 총 투입 M.M에 대한 Pjt별 투입 M.M의 비율 기준	각 연구소 기획실, (부)소장실 인건비 집계 가능
		연구소 기획실 비용	1 연구소별 지원부서 Code에 의한 비용 산정 2 간접 인건비(I,II)의 2번 항목과 동일함	연구소 지원 부서: 각 연구소 기획실, (부)소장실
	간접비용	관리부문 인건비	1 종합 관리부문 인건비 배부액 산정 2 각 연구소 총 투입 M.M에 대한 Pjt별 투입 M.M의 비율 기준	종합 관리 부문 인건비 집계 가능
		관리부문 비용	1 종합 기획실의 배부 기준*에 의한 각 연구소 비용 배부 2 간접 인건비(I,II)의 2번 항목과 동일함	시험 연구비(전산실 등에서 발생) 경비(수도 광열비, 지급수수료 등)

* M.M: Man. Money Pjt: Project

디자인 예산은 디자인 조직 예산과 디자인 프로젝트 예산으로 구분된다. 디자인 조직 예산은 하나의 조직이 일정 기간 동안 수행하는 활동에 필요한 자금의 규모를 말하며 '종합 예산'이라고 한다. 디자인 프로젝트 예산은 하나의 디자인 프로젝트의 수행에 필요한 예산이다. 그러므로 디자인 프로젝트 예산은 디자인 조직의 예산을 산정하는 기초 단위라 할 수 있다. 디자인 예산의 기본적인 요소는 직접비용과 간접비용이다. '직접비용'은 프로젝트 수행에 필요한 제반 비용으로 시설투자, 시험 연구비, 인건비, 경비, 공통비용 등이다. 시설 투자는 프로젝트 수행을 위해 시설과 장비를 구입, 설치하는 비용, 시험 연구비는 프로젝트를 수행할 때 직접적으로 사용되는 재료비, 도서구입비, 모형제작비, 부품비 등이다. 인건비는 프로젝트의 수행에 직접 참여하는 사람들에게 지급되는 임금이다. 경비는 프로젝트의 수행을 위한 여비교통비, 교육훈련비, 제세공과금 등이다. 공통비용은 프로젝트의 수행에는 직접 사용하지 않지만, 각각의 프로젝트를 위해 디자인 조직에서 공통적으로 사용하는 경비로 기획실과 디자인경영자 부속실의 인건비 및 경상비. '간접비용'은 프로젝트에 직접 사용하지 않는 간접 부서(관리부문)의 인건비 및 제반 비용으로 부서별로 할당되는 경비다. 이 같은 비용들은 기업 디자인 부서인지 디자인 전문회사인지에 따라 달라지게 마련이다. 기업 디자인 부서의 경우에도 독립적인 연구소 체제를 갖추고 있는지 어떤 부문에 부속된 기구인지에 따라 달라진다. 또한 기업 나름대로의 고유한 예산 처리 방법을 따르므로 예시를 제시하기는 어렵지만, 기본적인 비용의 성격은 1-22에서 제시하고 있는 틀의 범주를 크게 벗어나지 않는다.

　　디자인 조직의 예산은 각각의 프로젝트를 수행하는 데 소요되는 예산을 기초로 설정된다. 먼저 각각의 프로젝트를 수행하는 데 필요한 예산을 산정하고 타당성 검토를 거쳐 프로젝트별 예산을 확정한다. 이어 해당 기간에 수행해야 하는 모든 프로젝트 예산을 취합하고 부가적인 공통 경비를 합산해 디자인 종합 예산이 작성된다. 디자인 조직의 예산은 매 회계 연도가 개시되기 전에 수립해야 한다. 여러 가지 디자인 프로젝트를 원활히 수행하는 데 필요한 자금을 미리 확보하고 계획적으로 사용해야 하기 때문이다.

영국항공의 디자인 전략

지역 친화형 꼬리 날개 디자인 전략

영국의 국영항공사였던 BA^{British Airways}는 1987년 민영화되었다. 1996년 CEO로 취임한 로버트 에일링^{Robert Ayling}은 국영 항공사의 구태를 벗고 민간 항공다운 정체성을 만들고자 했다. 1997년 BA는 새로운 정체성 확립을 위해 CI 도입을 결정했다. 디자인경영팀장 크리스 홀트^{Chris Holt}는 인터브랜드 뉴웰&소렐^{Interbrand Newell & Sorrell}과 공동으로 워드마크와 리본 심벌이 결합된 로고를 개발했다. 이어 '세계화'와 '승객을 위한 배려'를 앞세워 새로운 'BA 월드 이미지'를 부각하기 위한 디자인경영 프로그램을 기획했다. 비행기 동체 앞부분에는 새로 개발한 로고를 적용하되, 꼬리날개에는 노선별로 지역의 예술가와 디자이너들이 개발한 특색 있는 이미지를 그려 넣도록 한 것이다. 그 이미지만 보면 어디로 가는 비행기인지 쉽게 식별할 수 있고 친근감도 더하려는 전략이었다. 예를 들면 아시아 노선에는 홍콩의 서예가 입 맨얀^{Yip Man-Yan}이 붓으로 쓴 '中國'이라는 글씨를 확대하여 그려 넣었다. 스코틀랜드 노선에는 직조공예가 피터 맥도날드^{Peter McDonald}가 디자인한 타탄 체크무늬를 적용했다. 당시 BA는 500대의 항공기를 보유하고 있었으며 비행기는 5년마다 새로 도색하므로 해마다 100대씩 새로운 그래픽을 적용하기로 했다. 그런데 2

년이 채 지나지 않아 큰 문제가 생겼다. 노선별로 특화한 디자인이 지역 승객들의 호응을 얻기는커녕 지저분하고 혼란스럽다는 부정적인 여론이 일어난 것이다. 한 대만 보면 독특한 디자인이 돋보이지만, 제각기 다른 이미지를 가진 여러 대의 비행기가 계류장에 함께 있으면 혼동을 일으켜 관제 사고 가능성이 높다는 경고가 나왔다. 무엇보다 치명적인 결점은 세계 여러 노선의 성수기와 비수기에 맞추어 비행기 운항 대수를 조절하기가 어렵다는 것이었다. 야심차게 도입한 지역 고객 친화적인 디자인 전략이 예상치 못했던 문제와 저항에 부딪히자 BA 경영진은 '출구 전략Exit Strategy'을 고심하기 시작했다. 때마침 마가릿 대처 전 수상이 보수당 전당대회에서 전시된 BA 항공기 모형의 꼬리날개를 흰색 손수건으로 덮은 것을 계기로 반대 여론이 급등하자, BA는 서둘러 지역 특유의 그래픽을 부각시키는 꼬리날개 디자인 전략을 포기한다는 선언을 했다. 그럼에도 여론의 질타와 경쟁사들의 조롱이 이어지며 BA의 주가가 폭락함에 따라 2000년 3월 에일링 사장이 사임했다.

서비스를 개선한 의자 디자인 전략

꼬리날개 디자인 전략 실패 때문에 실추된 기업 이미지를 개선하기 위해 BA는 고객과 승무원을 대상으로 애로 사항과 개선 방안 등을 조사했다. 그 결과 비즈니스 클래스 승객이 나날이 줄어들어 큰 적자를

1-23
1997년에 도입된
BA 로고(위)

1-24
제각기 다른 이미지가
적용된 BA 항공기의
꼬리날개(아래 왼쪽)
출처: Airliners.net

1-25
BA의 Z타입 의자 사용
예시(아래 오른쪽)
출처: British Airways

내는 이유는 바로 의자 배치가 너무 촘촘해 불편하기 때문이라는 것을 알아냈다. 경쟁사들은 한 줄에 6개의 의자를 배치한 데 비해 BA는 7개를 놓았으니 비좁다는 불평이 나올 수밖에 없었다. 고객에게 편안한 서비스를 제공하며 수익도 높일 수 있는 방법을 모색하기 위해 BA는 전세계 30여 개의 저명한 디자인 전문회사를 대상으로 공개 경쟁을 실시했다. 치열한 경쟁을 거쳐 BA는 탠저린이 제안한 마주 보는 형태의 의자 디자인을 채택했다.

2000년 후반부터 배치된 새로운 의자는 보통 사람들은 상체가 넓은 반면 하체는 좁다는 인체공학적인 특성을 반영해 두 개의 의자를 서로 엇갈리게 마주 놓아 공간 효율성을 극대화한 획기적인 디자인이었다. 그 덕분에 의자의 폭과 길이가 대폭 늘어났을 뿐 아니라 승객들이 편안하게 누워서 쉬거나 잠을 잘 수 있게 되는 등 편의성이 크게 향상되었다. BA를 타고 런던-뉴욕 구간을 여행해본 승객들을 통해 입소문이 퍼지면서 비즈니스 클래스 승객들이 몰려들어 큰 수익을 올렸다. 아울러 다른 항공사들도 의자 디자인 개선에 경쟁적으로 뛰어들었다. 이에 BA는 선두를 지키기 위해 2006년부터 마주 보는 의자를 대폭 개선한 'Z' 타입 의자를 비즈니스 클래스에 배치했다. 의자의 폭이 25%나 넓어지고 기울기도 180도로 완전히 눕혀지며 마주 보고 앉은 승객 간의 프라이버시가 더욱 잘 유지되도록 반투명 유리창을 설치했다. 그것은 또한 승무원이 승객의 안전을 더욱 잘 돌볼 수 있게 해주는 배려이다. 개인용 엔터테인먼트 시설도 대폭 보강해 승객이 보다 즐겁고 재미있게 시간을 보낼 수 있도록 했다. BA는 새로운 의자 디자인 전략 기획의 성공으로 미국발 금융 위기가 있었음에도 2008년 1분기에만 5억 9,300파운드의 세전 수익을 거두었다.

디자인경영팀의 기여

영국항공의 디자인경영팀장 피터 쿡Peter Cooke은 미래 디자인 전략의 개발과 조직 내 모든 디자인 영역의 원칙을 개발하는 업무를 이끌고 있다. 센트럴 세인트 마틴스 디자인대학교Central St. Martins College of Arts and Design 출신으로 1997년 영국항공에 입사한 쿡은 2008년 팀장으로 선임되어 비행기의 객실용 제품, 경험, 육상 근무자를 위한 제품, CI와 지침들을 총

괄하고 있다. 쿡의 주요 업무는 디자인과 혁신의 최고 품질 보장, 일관성 있는 고객 경험, 디자인 싱킹이 회사 내에서 우선권을 유지하도록 지원하는 것이다. 쿡 팀장은 또한 좀 더 편안한 객실 의자를 디자인하고 특허권을 확보하기 위해 다각적으로 노력하고 있다. 벤틀리Bentley, 재규어Jaguar, 애스턴 마틴Aston Martin 등 고급 자동차의 인테리어에서 단서를 얻어 항공기 객실 배치에 유연성을 높일 방법을 모색하고 있다. 의자를 바닥에 고정시키는 시스템, 한 객실 공간을 다양한 클래스의 승객이 공유할 수 있는 다양한 구조의 의자, 현대적인 스칸디나비안 디자인처럼 보이는 이코노미 클래스 의자 등을 디자인해 특허권을 받았다. "굿 디자인은 승객을 우리가 잘 모시려고 한다는 것을 보여주는 것"이라고 믿는 쿡은 BA의 가장 중요한 원칙 중 하나가 "피상적이지 않고, 분명한 이유가 있는 디자인"이라고 강조한다. 모든 것이 목적과 기능을 갖는다는 데는 변함없기 때문이다.[16]

애플의 디자인 전략

1976년 애플을 창업한 스티브 잡스는 남다른 디자인 안목과 감각을 갖고 있었다. 어릴 때부터 그는 손재주가 뛰어났던 부친 폴 잡스Paul Jobs의 세심한 마무리를 보고 큰 영향을 받았다. 잡스는 부친이 옷장을 손수 만들면서 잘 보이지 않는 서랍의 뒷면이나 밑바닥까지 세심하게 마무리하는 것을 보고 감동을 받았다고 한다. 잡스는 애플을 창업하고 나서 로고는 물론 제품의 디자인에도 깊은 관심을 보였다. 제2장에서 논의한 것처럼 잡스는 공동창업자 로널드 웨인이 그린 복잡한 로고를 폐기하고 그래픽 디자이너 롭 재노프에게 의뢰해 무지개 로고를 디자인했다. 1979년 애플의 사업이 안정권에 접어들자 잡스는 스탠퍼드대학교에서 기계공학과 제품 디자인을 전공하고 석사학위를 받은 제리 매녹Jerry Manock을 디자인 책임자로 영입했다. 1977년부터 제품 디자인 디자인 컨설턴트로 애플과 협력했던 매녹은 1979년부터 1984년까지 애플의 디자인 책임자로 일했다. 매녹은 매녹 컴프리헨시브 디자인Manock Comprehensive Design, Inc.의 대표로 버몬트대학교의 제품 디자인 강사를 역임했다.

스노 화이트 전략

1982년 스티브 잡스는 애플 제품의 디자인을 이탈리아의 올리베티 수준으로 향상시키기 위해 국제 공모를 통해 선정된 프로그 디자인 Frog Design: Federal Republic of Germany의 약자과 협력하기 시작했다. 독일 슈투트가르트대학교에서 산업 디자인을 전공한 하르트무트 에슬링거Hartmut Esslinger가 1969년에 설립한 프로그 디자인Frog Design은 소니SONY와 전속계약을 맺고 TV 디자인을 획기적으로 개선한 실적을 갖고 있었다. 소니의 간결한 디자인을 좋아하던 잡스는 "소니가 컴퓨터를 만든다는 가정하에 디자인해 달라"며 애플 전체를 아우르는 전략적인 디자인 개발을 요청했다. 그 무렵 제록스Xerox가 디자인 전략 컨설턴트인 '리처드슨&스미스Richardson & Smith'의 도움을 받아 수준 높은 디자인 언어를 창출해 전사적으로 통일시킨 데서 힌트를 얻은 것이다. 프로그 디자인의 최고 크리에이티브 디렉터인 마크 롤스톤Mark Rolston이 이끄는 팀은 '스노 화이트'라는 암호명으로 애플 특유의 디자인 언어를 개발했다. 디즈니의 만화영화 〈스노 화이트Snow White, 백설공주〉에 등장하는 일곱 난쟁이를 본떠 모두 7장으로 구성된 디자인 전략의 주요 내용은 다음과 같다.

포그Fog와 플라티늄Platinum이란 별칭이 붙은 흰색과 올리브색이 섞인 케이스 디자인, 유선형 모서리, 최소한의 질감을 남긴 표면 처리, 2mm 두께의 수평·수직 라인, 로고의 위치와 모델명의 표현 방식, 통풍구와 케이블의 색상, 포트의 슬롯 규격까지 모두 하나의 디자인 언어로 통일했다.[17]

1-26
애플 IIC
출처: www.frogdesign.cn/
about/history

1984년 출시된 애플 IIC부터 적용된 스노 화이트 전략은 소니나 다른 어떤 기업들이 갖지 못한 독자적인 디자인 언어로서 1990년까지 애플뿐 아니라 경쟁사에서 출시하는 모든 PC 디자인에 막대한 영향을 끼쳤다. 애플 IIC는《타임》지에 의해 올해의 디자인으로 선정되었으며 휘트니 미술관에 소장되었다. 특히 1982년 700만 달러에 지나지 않던 애플의 매출이 1986년에는 40억 달러로 늘어나는 데 크게 기여했다. 애플이 1982년부터 프로그 디자인에 지불한 디자인료가 매달 20만 달러였다는 것을 보면 스티브 잡스가 얼마나 과감하게 디자인에 투자했는지 알 수 있다. 1985년 애플을 떠난 스티브 잡스가 넥스트 컴퓨터를 설립하고 프로그 디자인과 협력하게 됨에 따라 애플과의 관계는 막을 내렸다.

애플 디자인의 지네틱 코드

1997년 애플과 넥스트 컴퓨터의 합병을 계기로 애플 CEO가 된 스티브 잡스는 조너선 아이브Jonathan Paul Ive를 산업 디자인그룹장으로 임명하고 새로운 애플다움을 창출할 수 있는 환경을 마련해주었다. 애플 디자인의 지네틱 코드Genetic Code는 '단순함Simplicity' '수직적 통합Vertical Integration' '디자인 외주 금지No to Design Outsourcing'의 세 가지 전략으로 정리된다.[18]

먼저 단순함은 애플 디자인경영의 후원자 역할을 제대로 해낸 스티브 잡스의 디자인 철학이다. 일찍이 레오나르도 다빈치가 "단순함은 궁

1-27
애플 제품의 지네틱 코드인
단순함이 반영된 iMac
출처: Apple

극의 정교함"이라고 했듯이 잡스는 더할 것도 뺄 것도 없는 완벽한 상태의 제품을 만들기를 원했다. 존 스컬리^{John Sculley}는 잡스가 미니멀리스트^{Minimalist}(극소수의 단순한 요소를 통해 최대 효과를 이루려는 사고방식을 가진 전문가)이므로 단순함을 추구한 것은 자연스러운 일이라고 회고했다. 아이브도 애플이 추구하는 제품 디자인의 특성을 "아주 자연스럽다, 정말 필연적이다, 아주 단순하다.^{So natural, so inevitable, so simple.}"라고 설명했다.[19] 언제 보아도 낯설지 않고 흠잡을 데 없는 애플의 제품 디자인이 단순함을 유지하는 비결은 바로 특유의 디자인 문화에서 비롯된다.

1989년부터 1997년 초까지 애플 산업 디자인그룹^{Idg}의 그룹장을 역임한 로버트 부르너^{Robert Brunner}는 애플 디자인팀은 가용 시간의 15-20%를 콘셉트 창출에 사용하고 나머지 시간은 그 디자인이 어떻게 제조되는지를 감독하는 데 쓴다고 주장했다. 산업 디자인팀 구성원을 몇 주씩 제조회사에 파견하여 그들이 무엇을 할 수 있는지를 파악하고 새로운 해결안을 찾아내도록 독려한다는 것이다. 그런 과정을 통해 진정으로 가치 있는 혁신이 발견되면 즉시 애플의 제품에 적용할 수 있는 가능성을 타진한다.[20]

수직적 통합은 하드웨어부터 운영체제는 물론 응용 프로그램도 함께 개발하는 것이다. 애플은 아이패드와 아이폰4의 CPU까지 직접 개발했는데, 그런 방식을 수직적 통합이라고 한다. 반면에 구글은 안

1-28
애플 제품의 ECO System
출처: Strategic Management Insight

드로이드를 공개함으로써 수평적 통합을 도모하고 있다. 컴퓨터 산업에서 수직적 통합을 제대로 하는 회사는 애플뿐인데, 그 이유는 그것이 어렵기 때문이다. 하나의 회사가 하드웨어와 소프트웨어 개발에 통달해야 하니 자칫하면 이도 저도 못하고 퇴출되기 십상이다. 수직적 통합의 장점은 수익성이 높다는 것이다. 미국의 경제전문 사이트인 쿼츠에 따르면 애플이 2007년 아이폰 출시 이후 10년 동안 총 3,210억 2천만 달러의 수익을 올려 마이크로소프트MS와 구글 모회사 알파벳Alphabet을 합한 것보다 더 많은 수익을 거두었다고 한다.[21]

디자인을 외부에 의뢰하지 않는 전략은 애플이 오랫동안 지켜오고 있는 전통이다. 많은 제조업체들이 오리지널 디자인 제조업체ODM, Original Design Manufacturer에 디자인과 생산을 모두 맡김으로써 비용을 줄이려는 전략에 의존하지만 애플은 예외다. 물론 애플도 소재와 부품 조달에서는 상생을 앞세워 전 세계 200여 개 업체와 협력한다. 디스플레이는 재팬 디스플레이와 샤프가 만든 일본 제품을 주로 사용하며 LG가 한국에서 생산한 제품도 일부 쓰고 있다. 아이패드와 아이폰에 탑재된 터치 ID 센서는 TSMCTaiwan Semiconductor Manufacturing Company와 진테크Xintech가 대만에서 생산한 제품이다.[22] 그러나 디자인, 개발, 마케팅, 소프트웨어 개발 등은 철저히 미국 애플 본사 내부에서 이뤄진다.

주요 학습 과제

※ 과제를 수행한 뒤 체크리스트에 표시하시오.

1 디자인 기획이란 무엇이고 어떤 기능이 있나? □

2 선견(Foresight)의 의미와 중요성을 알아보자. □

3 시나리오와 로드맵이 무엇이며 어떻게 만드는지 설명해보자. □

4 전략과 정책은 어떻게 다른가? □

5 전략에는 어떤 유형이 있나? □

6 전략을 수립하는 프로세스에 대해 알아보자. □

7 전략, 경영 전략, 디자인 전략의 관계를 설명해보자. □

8 디자이너 신조(Credo)란 무엇인가? □

9 디자인 표준(Design Standards)이란 무엇이며 어떤 종류가 있나? □

10 디자인 일정 기획에 대해 알아보자. □

11 디자인 예산은 어떻게 기획하나? □

12 영국항공의 디자인 전략을 설명해보자. □

13 애플의 디자인 전략을 알아보자. □

만일 굿 디자인이 비싸다고 생각한다면,
나쁜 디자인에 따른 비용을 직시해야 한다.

랄프 스페스 박사, 재규어 CEO

디자인을 위한 조직화

ORGANIZING FOR DESIGN

디자인을 위한 조직화는 디자인경영 프로세스의 두 번째 단계다.
목적을 달성하기 위해 어떻게 디자인 업무 추진에 필요한 공식적인 조직 구조를 갖추고
인적 및 물적 자원을 확보하여 창의적인 업무 환경을 조성하는지를 다룬다.

정의와 기능

디자인경영 프로세스의 두 번째 단계인 조직화는 인력과 자원의
활용에 필요한 틀을 구축하는 과정이다. 기획 단계에서 설정한 목적 달
성을 위해 공식적인 조직 구조를 갖추고 자원을 배분하는 활동이 조직
화다. 즉 조직 구성원을 어떻게 그룹화하고 공식적인 의사소통 경로를
어떻게 구축하며 업무 분담의 세분화는 어떻게 할 것인가를 결정하는
것이다. 공식적인 조직 구조는 조직 구조도^{Organizational Chart}로 표시되는데,
위계질서의 흐름을 한눈에 알아볼 수 있게 해준다. 또한 명령이 어떻게
한 계층에서 다른 계층으로 전달되는지 경로를 결정하는 명령 계통<sup>The
Chain of Command</sup>을 세우기라고도 한다. 조직 구조가 복합화될수록 명령 계
통도 복잡하게 얽힌다. 디자인 조직화의 기능은 2-1과 같이 네 가지로
요약할 수 있으며 각각의 특성은 다음과 같다.

디자인 조직 구조 구축 디자인 작업장의 마련

디자인 기획

디자인 통제 디자인 조직화

디자인 지휘

정보의 수집, 전달 디자인 자원의 수급

2-1
디자인 조직화의
주요 기능

기본 개념

경영학에서는 조직 디자인Organization Design이라는 용어가 널리 활용되고 있다. 조직 디자인은 문자 그대로 어떤 목적 달성을 위해 사람들이 함께 모여 일하는 환경을 조성하는 것이다. 새로운 조직을 기능에 적합하게 디자인하는 것 못지않게 기존 조직을 새롭게 개편하는 것도 이 범주에 속한다. 조직은 공식적인 조직과 비공식적인 조직으로 나뉜다. 공식 조직은 공식적인 절차를 거쳐 만들어진 조직과 직제에 따라 인위적으로 구성된 집단으로 기업체, 관공서, 학교, 종합병원 등이 이에 해당된다. 비공식 조직은 취미, 관심, 믿음, 성향 등이 유사한 사람들로 구성되어 심리적 애착심이 강하며 어떠한 공식 조직 내에도 여러 가지 형태로 존재한다. 공식 조직은 외재적이며 합리적 능률을 중시하지만, 비공식 조직은 내재적이며 비합리적 감성에 따라 움직인다. 2-2는 공식 조직과 비공식 조직의 차이를 정리한 것이다.

조직 디자인에서는 안정성과 유연성의 조화를 중요하게 여긴다. 무엇보다 조직이 안정적이어야 구성원들이 마음 놓고 일할 수 있는 분위기가 조성되기 때문이다. 그러나 계속 안정을 추구하다보면 환경 변화의 대응에 나태해져서 조직 자체가 부실해질 위험이 있다. 따라서 환경 변화에 능동적으로 대응하면서 필요한 변화를 이끌어가는 유연성이 필요하다. 조직 디자인의 중요성이 커지는 것은 '스피드' '효율' '개방Open' '공유'라는 시대적 요구에 부응해 안정성과 유연성의 조화를 도모해야 하기 때문이다. 보스턴컨설팅그룹BCG은 조직 디자인의 핵심 요소를 여섯 가지로 정리해 제시했다.

비공식 조직
(노출되지 않는
비밀스러운 모임)

가치관, 신념, 종교
학연, 지연, 혈연
공통 관심사, 취미
동등한 자격
윤리적 규범
비공식적 리더

조직

비전과 목적
정책과 절차
위계 질서
직무 기술서
성문화된 규정
공식적 리더

공식 조직
(공공연히
드러나는 모임)

2-2
공식 조직과
비공식 조직의 차이

- 민첩함Agile: 속도, 자치, 팀워크
- 가치를 더하는 기업 센터A value-adding corporate center
- 명확히 기술된 손익의 책임Clearly delineated profit and loss(P&L) responsibilities
- 최전방에 집중할 수 있는
 얇은 경영 구조A flat management structure with a strong frontline focus
- 공유 서비스의 효율적인 활용Effective use of shared services
- 사람과 협력을 위한 강력한 지원Strong support for people and collaboration[1]

조직 디자인, 즉 조직 구조 설정을 위해서는 수직화와 수평화, 중앙 집중화와 분산화라는 원리를 이해해야 한다.

수직화와 수평화

하나의 조직 구조를 설정할 때 상호 관계에서 동등한 위상을 부여할 것인가, 아니면 위아래로 할 것인가를 결정해야 한다. 수직화는 상급자와 하급자의 관계를 상하 관계로 설정하는 것인 반면, 수평화는 서로 대등한 관계가 되도록 하는 것이다. 수직화는 상하 간의 위계가 정연하여 상명하달 식으로 운영되는 수직적 조직으로 이어진다. 상사로부터 하급자에게 권한이 위임되는 등급이 여러 단계를 거치는 피라미드 형태의 계층적 구조다. 군대나 기업의 관리 조직처럼 직위에 의한 상하 지위체계 속에서 규율을 중요시하는 조직이 이 범주에 속한다. 수직적 조직은 위계질서에 기반을 두고 있으며 단순 기능 위주의 제조업과 많은 인력이 동원되는 대규모 토목공사 등에 적합하다. 목표를 공유하고 일사분란하게 일할 수 있다는 것과 조직 상하 간의 충성도와 신뢰도를 유지할 수 있다는 것이 장점이다. 하지만 절차를 지키는 데 따르는 비효율적 요인이 많고 불평등과 차별로 인한 불만이 존재하며 지휘 권한 획득을 위한 경쟁적 업무 태도 등 단점이 있다.[2]

수평화는 가장 최신 조직 구조로서 상급자와 하급자가 서로 대등한 입장에서 협조하는 것이며 위계질서가 약한 수평적 조직으로 이어진다. 수평적 조직은 팀 운영체제를 갖추고 자율적 사고, 수평적 소통, 토론적 업무 협조를 강조한다. 이 조직의 필요조건에는 자율성과 유연성이 확립된 환경, 기술 집약적인 전문성, 집단 자원이 평등한 분배 등

이 있다. 통신, 금융, 예술 마케팅, 인터넷 서비스 산업 등에 적합한 조직 구조다. 조직이 평등해 유연한 자율 업무, 창의적인 기업문화 등의 장점이 있다. 그러나 조직 구성원이 토론 문화에 빠지게 되면 비효율적인 인건비 투자와 의사결정 시간의 지연 등으로 경쟁에서 불리하다는 단점이 있다.

국내에서도 수직적 조직의 계층 구조를 얇게 하려는 시도가 전개되고 있다. 삼성, LG, SK 등 여러 기업이 수평적인 조직문화를 위해 직급 축소 등 인사 혁신을 하고 있다. 급변하는 사업 환경에 신속히 대응하기 위해 열린 의사소통과 유기적인 조직을 만들어가고 있다. 수평적 조직문화를 위해 임원들이 권위주의 문화 타파를 선언하고 '사원, 대리, 과장, 차장, 부장' 등 5단계 직급과 '사원, 선임, 책임, 수석' 등 4단계 직급의 두 가지 인사 체계를 단순화해 직무와 역할 중심으로 개편했다. 직급 단순화, 수평적 호칭, 선발형 승격, 성과형 보상 등으로 수평 조직의 면모를 갖추는 기업이 늘고 있다.[3]

집중화와 분산화

집중화Centralization 와 분산화 Decentralization 는 책임과 의사결정권의 위임이 어느 정도 필요한가에 따라 정해진다. 만약 한 조직에서 권한과 책임의 위임이 크게 필요하지 않다면 중앙집중형이 되는 게 바람직하다. 반대로 조직에서 하위직에 의사결정의 자유를 많이 줘야 한다면 분산형이 좋다. 하지만 두 가지 개념은 완전히 분리될 수는 없다.

중앙집중은 사업의 성장으로 규모가 커지는 데 따른 성공적인 분산형의 전제 조건이 될 수 있다. IBM의 전 회장 토마스 왓슨 II세는 "분산시킬 수 있으려면 먼저 중앙집중화해야 한다."고 주장했다.[4] 중앙집중화는 정책과 행동의 일치성을 담보해주므로 업무 단위들 간의 긴밀한 협력을 촉진시켜준다. 권한 위임은 조직의 크기와 복잡도, 인적자원의 능력, 업무 단위들의 분산 정도, 의사소통 시스템의 효율성, 표준화의 정도 등과 밀접한 관련이 있다.

분산형은 상위직의 자문 없이 신속한 의사결정과 행동을 할 수 있게 해주며 경영자의 책임감과 동기부여가 증대된다. 하지만 단기 계획을 너무 강조하게 될 위험성과 조직의 전체적인 목표에서 이탈될 가능

성도 있다. 몇 개의 전략적 사업 단위를 중심으로 일관되게 운영되는 기업의 경우 디자인 조직을 중앙 집중하는 게 바람직하다. 그러나 여러 지역에서 다양한 사업 단위를 운영하는 기업은 디자인 문제를 해당 지역의 디자인 센터나 그룹을 통해 해결하도록 분산하는 것이 좋다. 하나의 조직을 집중화하거나 분산화하는 데 따르는 장단점은 2-3과 같이 정리할 수 있다.

	장점	단점
중앙 집중화	• 최고위층에 막강한 권한 집중 • 정책과 행동의 통일성 및 일관성 유지 가능 • 중간관리층의 확보 용이	• 조직이 한 사람에게 지나치게 의존 • 복잡한 결정은 최고위층에서만 가능 • 하위직의 주도적 업무 처리 불가 • 유연성의 위축
분산화	• 최고경영진이 장기 기획과 결정에 전념 • 신속한 의사결정에 따른 업무의 효율성 • 관리층의 동기유발과 책임감이 커짐	• 유능한 경영자 확보의 어려움 • 조직의 전체 목표에서 이탈될 가능성 • 단기적 성과에만 집착할 위험성

2-3
중앙집중화와 분산화의
장단점 비교

분산화는 세계 경영의 기본이 될 수 있지만, 여러 가지 도전을 받게 된다. 로버트 블레이크는 주요 도전으로 "어떻게 일관된 디자인 이미지를 유지할 것인가, 어떻게 세분화된 디자인 그룹이 마케팅과 생산 부문의 담당자들에 의해 압도되지 않게 만들 것인가, 어떻게 효과적으로 디자이너 간의 가치 있는 아이디어의 흐름을 유지할 것인가"[5]를 꼽았다. 그런 문제가 해결될 때 비로소 디자인 조직의 분산화가 성공을 거둘 수 있게 된다. 디자인 조직의 분산화가 이루어져도 최첨단 디자인 기술, 인간공학, UX/UI, 정보 디자인, 제품 그래픽스 그리고 포장디자인 등 중요한 기능들은 집중되어야 한다. 고도로 전문화된 연구 장비와 운영비가 많이 드는 장비 등도 집중되어야 한다. 중앙집중형 조직 구조와 지역(또는 사업부) 분산형 조직 구조의 장점을 고루 취하기 위해 혼합형 조직 구조Hybrid Organizational Structure를 채택하는 기업들이 있다. 혼합형 조직 구조는 중앙집중형의 강점인 명령 계통의 통일성과 효율성은 물론 분산형의 유연성 및 현지 대응성을 모두 취할 수 있기 때문이다.

기능별 조직 구조

라인 스태프 구조

매트릭스 구조

프로젝트 구조

전통적인 조직 구조

라인Line과 스태프Staff는 조직 구조 설정에서 기본적인 개념이다. 라인은 직속상관의 명령에만 따르는 구조다. 일원적 명령계통과 단일 관리체계로 구성원들의 관계가 견고하고 질서 유지가 쉽지만, 개개인의 전문성과 권한 등은 고려되지 않는다. 라인 조직의 전형적인 예로는 군대를 꼽을 수 있다. 전쟁의 승리라는 지상 과제를 달성하기 위해서는 상명하복의 지휘체계를 갖는 라인 조직이 효과적이기 때문이다. 반면에 '참모'라 불리는 스태프는 리더에게 자문과 행정서비스 등을 제공해주는 전문가 집단이다. 스태프는 전문성을 바탕으로 명령 계통을 휘둘리지 않고 라인의 활성화를 돕는다. 라인의 책임자는 특권적인 명령 권한을 가질 수 있지만, 스태프의 경우는 그렇지 않다. 스태프의 구성원은 라인의 책임자에게 조언과 충고를 해줄 뿐이다. 라인에서는 스태프의 조언을 듣되 받아들여야 할 의무는 없다. 스태프 구성원은 조직을 위해 객관적이며 전문적 의견을 제공해야 하므로 독립성을 갖고 문제를 다룰 수 있어야 한다. 또한 라인 지도자에 의해 해고당할 수 있다는 두려움 없이 그들의 견해를 자유롭게 개진할 수 있어야 한다.

기본적으로 조직 구조에는 다섯 가지 종류가 있다. 첫째, 기능화된 구조, 라인과 스태프 구조, 위원회 구조, 프로젝트 구조 그리고 매트

	장점	단점
기능적 구조	• 전문화된 기술의 활용 가능성 • 스태프들의 자긍심이 높아짐	• 조직 구조의 복잡성이 커짐 • 갈등과 분쟁의 조정이 어려움
라인과 스태프 구조	• 전문성이 제고됨 • 협동의 효율성이 증대됨	• 조직의 복잡성과 개체 수의 증가 • 스태프들이 영역을 넓혀 겹치는 현상
위원회 구조	• 새로운 아이디어 개발, 문제의 정의, 계획 수립에 유용함	• 그룹 활동이 마비될 위험성 • 의사결정이 느리고 비용 과다의 우려 • 조정에 의존할 가능성
프로젝트 구조	• 구성원 책임의 명확성 • 탁월한 목표 수립 • 상급 전문가들의 협력 용이	• 잦은 구조조정의 가능성 • 기능이 중첩되기 쉬움 • 팀 매니저와 외부 기관과의 마찰
매트릭스 구조	• 기능화된 조직과 프로젝트 팀의 장점을 조합	• 과도한 업무 부담으로 인한 차질 우려

2-5
조직 구조별
장단점 비교

릭스 구조 등이며 각각의 특성은 다음과 같다. '기능화된 구조Functionalized Structure'는 전문적인 기능에 중점을 두어 특화된 구조로서 전문가 위주로 구성된다. 전문 지식을 이용해 수행의 효율성을 이끌어내며 조직 내에서 자체적으로 업무 수행 및 운영 방식을 결정한다. 기능적 업무 부서를 예시로는 총무부, 영업부, 공장, 제조부 등이 있다. 업무 수행력이 높지만 부서 간 갈등이 발생할 가능성도 있다. 둘째, '라인 및 스태프 구조Line & Staff Structure'는 톱다운 방식의 라인 구조와 기능적인 조직인 스태프 구조의 장점을 모두 취하기 위한 것이다. 스태프는 라인의 명령체계로부터 자유로워 어떤 종류의 방해도 받지 않고 조언과 전문화된 서비스를 제공해줄 수 있다. 셋째, '위원회 구조Committee Structure'는 조직 전체의 문제나 특정 사안에 대해 조사하고 보고하기 위해 선발된 사람들로 이루어진 조직이다. 위원회는 조직 구성의 이유에 따라 라인이나 스태프가 되거나 복합적인 형태가 될 수도 있다. 넷째로 '프로젝트 구조Project Structure'는 여러 분야의 전문가들을 일시적으로 한데 모아 하나의 특정

2-6
네트워크 조직과
조직 간의 협력 업무

공동 작업 및 기대 효과

한 프로젝트를 위해 함께 일하게 하는 방법이다. 지정된 프로젝트가 종료되면 구성원들은 원래 소속된 부서로 돌아간다. 태스크포스^{Task force}(특수 임무 프로젝트 팀)가 전형적인 프로젝트 구조다. 끝으로 '매트릭스 구조^{Matrix Structure}'는 라인 구조와 프로젝트 구조의 결합이다. 구성원들은 원 소속인 라인 조직과 여러 기능 분야에서 선발된 사람들로 구성되는 팀에 동시에 소속된다. 이 접근 방법은 다학제적 협동 업무를 강화하는 데 아주 유용하다. 각각의 조직 구조가 갖고 있는 주요 장점과 단점을 정리하면 2-5와 같다.

새로운 조직 구조

네트워크 조직 구조　　업무의 다양화, 전문화, 원격 조직의 발달로 단일 디자인 조직 내부에서도 여러 가지 업무 분화가 이루어진다. 예를 들면 가전 회사에서는 오디오 팀, TV&Video 팀, 흰색 가전제품 팀, UX/UI 팀 등 업무 목적에 따라서 조직을 분화시키는 경우가 많다. 또한 리서치 팀, 스타일링 팀, CAID 팀, 모형 제작 팀, 컬러 팀 등 업무 성격에 따른 분업화로 네트워크화가 촉진되고 있다. 디자인 업무의 복잡화와 업무의 전문성으로 인한 조직 분화와 함께 프로젝트의 성격, 필요성에 따라서 위성 조직이 생겨나게 되었다. 이러한 조직 분화, 원격화는 조직 간 업무의 특성화와 전문화를 발전시키는 장점이 있다. 또한 업무 능률을 높여 성과를 내는데 때로는 조직 간의 협동 업무를 통해 새로운 성과를 얻을 수 있는 장점을 지니고 있다.

자유 형태 조직 구조　　최근 주목받는 조직 구조 중에는 형식적이고 구체적인 조직 형태가 없다. 대신 경영 목표 달성을 위한 필요에 따라 확장, 밀착, 해산될 수 있는 자유 형태 조직 구조가 있다. 이런 형태의 조직 구조는 전문적으로 다양한 활동이 동시에 이루어져야 하는 경우에 적합하다. 이제까지 경험해보지 못한 새로운 업무를 수행하려고 하거나 업무 환경의 변화가 너무 빨라서 조직적인 변화가 따라가지 못하는 경우, 확실한 기능적 활동이 없는 경우, 운영의 본질상 학제적인 교류가 바람직한 경우에는 특히 이러한 유형의 조직 구조가 효과적이다. 자유 형태 조직은 어떤 특정 상황하에서만 적합하고 운영상 융통성이

매우 크다는 장점이 있다. 한 그룹의 멤버가 동시에 다른 몇 개 그룹의 멤버가 될 수 있다. 어떤 경우에는 한 그룹에서 보조 역할을 수행하고 다른 그룹에서 리더 역할을 수행할 수도 있다.

프로젝트 혹은 매트릭스 조직에서는 프로젝트가 끝나고 나면 프로젝트 매니저의 지위 문제가 생겨나게 된다. 프로젝트 매니저들은 일단 그 지위에 오르면 보다 낮은 조직 체계의 임무를 수행하는 것을 싫어하게 된다. 그러나 자유 형태 조직에서는 직급이나 직위 구분이 없으므로 전인적인 협조가 가능하게 되고, 주어진 업무가 완료되고 난 후에 아무런 부담 없이 해산할 수 있다. 따라서 이런 유형의 운영 환경에서는 최종적인 결과가 인간적 요인에 크게 좌우된다. 사람들이 서로를 존중하고 인정하는 분위기 속에서 함께 일해야 한다. 경영 목표를 협력하여 달성하기 위해서는 개인주의가 극복되어야 한다. 원활한 소통도 중요하고 개인적인 기여, 통제, 참여가 필수적이다.

혼합적 조직 구조　　혼합적 조직 Hybrid Organization 은 중앙 집중화와 분산화, 전통적인 조직 구조와 새로운 조직 구조를 혼합하여 장점을 취하는 것을 목적으로 한다. 일본 샤프 Sharp 의 통합디자인본부처럼 중앙 집중화된 조직 구조와 분산화되어 운영 요소가 많은 하부 그룹으로 구성된다. 여러 하부 그룹들은 모두 나름대로 운영상의 목표를 가지며 그에 따라 적절한 조직 방법을 요하게 된다. 그러므로 하나 이상의 복합적인 운영 환경에서는 이러한 조직이 효과적으로 사용될 수도 있다.

샤프의 디자인 조직은 1950년 기술 부문 산하의 한 부서로 시작되었다. 1973년에 각 사업부별로 산재되어 있던 디자인 부서들을 통합해 통합디자인센터가 발족되었고 1981년에는 다른 사업부서와 동격이며 사장 직속인 통합디자인본부로 승격되었다. 이처럼 샤프의 디자인 기능은 분산과 통합의 반복을 거쳐 이루어진 혼합형 조직 구조를 갖추게 된 것이다.

통합디자인센터는 본사가 있는 일본 오사카시에 위치하며 전 세계 27개국에 산재되어 있는 35개의 생산 거점은 물론, 15개의 판매 거점을 연결하는 네트워크를 갖추고 있다. 이 네트워크를 통해 디자이너들은 다양한 디자인 정보를 송수신하며 현지의 마케팅, 기획, 엔지니어

링 담당직원들과 밀접한 팀 업무를 추진함으로써 중앙 집중과 분산의 장점을 모두 취하고 있다.

팀 접근

팀이란 전문가들이 공동의 목표를 달성하기 위해 협동하는 모임이다. 팀 접근Team Approach의 장점은 서로 다른 지식체계와 기술을 지닌 많은 전문가들을 모아서 고도의 복잡하고 난해한 문제를 해결하기 위해 협업하게 해준다는 것이다. 팀의 형태는 구성원들이 전념하는지 여부, 팀 구성원이 같은 장소에 모여 있는지 여부, 팀 구성원 간의 보고 관계, 회의 개최의 빈도 등과 같은 요소에 따라 서로 달라진다.[6] 최근 많은 조직

2-7
샤프의 디자인 조직
구조도

에서는 빠르게 변화하는 환경의 요구에 대처하기 위해 팀 접근법을 선호한다. 이 경우 구성원의 역할이 상황에 따라 변할 수 있으므로 필요한 기술을 훈련시키기 위해 팀 기반 학습Team-based Learning 의 중요성이 커진다.

더그 밀러Doug Miller 는 팀 기반 학습 팀에서 멤버들이 매우 다양한 경험을 할 수 있다는 것을 다음과 같이 설명했다. "팀 구성원의 역할은 업무의 성격에 따라 정의되기 때문에 사람들은 팀 안에서 리더가 된 자신, 다른 사람의 동료가 된 자신, 제삼자에게는 하급자가 된 자신을 발견할 것이다."[7] 팀 접근법의 주요 특성은 자체 관리, 규율, 지도다. 팀장은 구성원에게 업무의 명확한 목적과 범위, 각 멤버의 역할, 필요한 자원, 성과에 대한 보상 등을 제시해야 한다. 특히 민주적이고 참여적인 리더십이 필요하다. 리더십Leadership 과 펠로십Fellowship 의 적절한 조화는 성공적인 팀 업무를 위한 기본적인 구성요소이다.

팀 구성원들이 함께 일하기 위한 기준인 규범Norm 을 만들어야 한다. 개방적인 자세로 토론하고 원활한 팀워크를 방해하는 장애들을 제거하여 정신적인 신뢰와 서로 존중하는 분위기를 조성하려면 규칙이 필요하기 때문이다. 그렇게 되면 팀원들은 부여받은 업무, 지향해야 할 방향, 책임의 분배, 잠재적으로 설정된 서로 간의 역할 분담 등에 집중할 수 있다.[8] 팀의 성공은 구성원들 간은 물론 분화된 조직 간의 잠재적인 갈등 극복 여부에 달려 있다.

조직 구조의 구축 프로세스

조직화에서 가장 중요한 과제는 적절한 조직 구조를 갖추는 것이다. 조직 구조를 구축하려면 조직이 수행할 업무는 물론 조직 구성원의 특징을 면밀히 분석해 가장 합당한 해결안을 도출해야 한다. 효율적인 조직 구조의 설정은 다음 네 단계 접근이 바람직하다. 첫째, 디자인 조직의 목표를 이해하고 필요한 전제조건을 밝혀낸다. 목표와 전제조건들은 수행할 업무의 특성을 명확히 정의하는 기능 분석을 통해 파악할 수 있다. 둘째, 직무 분석을 통해 수행할 일의 내용은 물론 담당자의 능력, 기능(숙련도), 지식과 경험, 자격, 책임 등을 밝혀낸다. 직무 분

석은 직무의 명확하고 완전한 확인, 직무기술서^{Job Description}의 작성, 직무 명세서^{Job Specification}의 작성 등으로 이루어진다. 그 결과를 바탕으로 일의 분량과 질적 수준을 고려하여 직무를 정리한다. 셋째, 직무 수행에 합당한 권한을 부여하기 위하여 직위를 선정한다. 일반직의 직위는 사원, 대리, 과장, 차장, 부장 순이지만, 디자인 직에서는 연구원, 주임 연구원, 선임 연구원, 책임 연구원, 수석 연구원이다. 넷째, 각 직위에 적합한 능력을 갖춘 사람을 선발하고 배치한다. 적합한 자가 없을 때에는 적성이 맞는 사람을 선발하여 교육, 훈련을 통해 능력을 육성한다.

　조직의 구조는 어떠한 조직 환경의 변화에도 적응할 수 있도록 유연해야 한다. 적절한 환경을 유지하기 위해서는 각종 인적, 환경적 장애물을 제거해야 한다. 다른 사람들과 협조하기 어려움, 팀 정신과 합의된 신조에 대한 불신, 소극적이고 부정적인 태도 등을 인적 장애의 예시로 꼽을 수 있다. 그런 장애는 디자이너 간, 디자이너와 디자인경영자 간, 디자이너와 외부 디자이너 그룹 간의 부적절한 대인 관계에서 발생한다. 환경적 장애는 지나친 위계질서, 자신의 아이디어만을 고집하는 독재적인 상사, 경직된 조직문화 등으로 인해 생겨날 수 있다. 다른 사람에 대한 배려와 칭찬의 부족, 업무의 불명확성에 따른 혼돈, 아이디어를 실행에 옮기는 데 필요한 지원의 부족 등을 꼽을 수 있다.

　조직 구조도는 조직 구성원들의 상호 관계는 물론 책임, 권한, 책무를 나타내준다. 책임은 부여된 직무를 수행하는 구성원이 반드시 감당해야 하는 의무다. 권한은 책임에서 비롯되며 하급자에게 무엇을 하도록 요구하고 명령하기 위한 근거다. 팀 구성원들은 누가 아랫사람에게 방향을 제시해주는 권한을 가지며 누가 윗사람에게 보고를 해야 하

2-8
조직 구축 프로세스

목표 확인 및
기능 분석　→　직무 분석을 통한
업무 내용 파악　→　권한 부여를 위한
직위 선정　→　적임자 선발 및
배치

는지 규정해놓은 명령의 흐름을 알아야 한다. 권한은 상위직에서 하위직으로 위임될 수 있다. 하위직은 상급자의 지시를 따라 주어진 업무를 수행해야 하는 책무가 있다. 그러므로 조직 구조도에는 기업의 독특한 경영 방식과 문화 등이 반영되기 마련이다.

마누 코넷Manu Cornet은 구글, 마이크로소프트, 아마존, 애플, 오라클, 페이스북 등 미국의 대표적인 기업들의 경영 형태를 풍자한 조직도를 제시했다.[9] 아마존은 권위적이고 엄격하며 경쟁이 치열한 기업문화를 가진 기업답게 상명하달의 트리 구조Tree Structure를 갖추고 있다. 직원을 채용할 때 '장시간, 열심히, 현명하게 일하는' 세 가지 조건을 충족시켜야 한다.[10] 수직적 통합의 영향으로 애플의 조직문화는 CEO를 중심으로 중앙 집중화된 구조다. 디자인 기능은 조너선 아이브가 이끄는 산업 디자인그룹을 중심으로 이루어진다. 구글은 인터넷 기업답게 아주 다른 영역의 사업들을 전개하고 있지만, '직원이 회사를 운영한다'는 핵심 가치를 공유하는 하나의 가족과 같다. 거대기업에 인수된 기업이 성

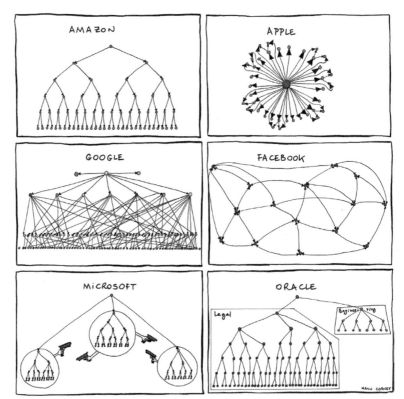

2-9
미국 주요 IT 기업의
경영 행태를 풍자한 조직도
출처: bonkersworld.net

공하려면 유연한 기업문화를 갖고 단순한 기계적 결합이 아니라 화학적 결합을 통한 시너지 창출이 필요하기 때문이다.[11] 구글의 디자인 기능은 소프트웨어 기업답게 계열사별로 분산되어 있다. 디자인과 관련된 중요한 의사결정은 각 부문의 디자인 책임자들이 UXA[User Experience Alliance]에 모여 합의하는 방식으로 이루어진다(105쪽 구글 사례 참조). 수평적 문화가 잘 정착된 페이스북에서는 직원들이 자신이 갖고 있는 강점과 관심사에 따라 기구 조직을 넘나들며 일할 수 있다. 하급 직원들도 관리자들에게 질문을 던지고 그들을 비판하도록 장려하는 것이 페이스북 조직문화다.[12] 이상과 같이 세계 IT 산업을 이끌어가는 기업들에 대한 마누 코넷의 관찰은 비록 풍자적인 성격을 갖고 있지만, 해당 기업의 문화가 나름대로 반영된 것으로 평가된다.

디자인 조직의 정의

디자인 조직은 디자인 업무 수행을 위해 디자이너와 여러 분야의 전문가들을 모아 구성하는 집합체다. 각 구성원들은 디자인 계획의 수립, 갖가지 조사 및 분석, 새로운 디자인 개발 등과 같은 업무를 분담하여 수행한다. 그들의 담당 업무가 무엇이든 공동의 목표는 우수한 디자인의 창출을 통해 조직의 목적을 달성하는 것이다. 디자인 조직은 일반적인 비즈니스 조직과 구별된다. 디자인 조직에서는 구성원들의 창의성 발휘에 주안점을 두기 때문이다. 또한 구성원들 간의 원활한 인간관

계의 형성 및 유지가 매우 중요하다. 비즈니스 조직에서는 업무 성과를 이윤 창출 정도로 판단하지만, 디자인 조직에서는 질적 수준에 따라 가늠한다는 것도 다르다.

디자인 조직의 유형

디자인 조직에는 여러 가지 유형이 있는데, 대표적인 것으로는 기업 디자인 부서, 디자인 전문 회사, 디자인 진흥기관, 디자인 전문단체, 디자인 교육기관이다. 각 디자인 조직의 특성은 다음과 같다.

기업 디자인 부서

기업 자체의 디자인 기능을 효과적으로 확보하려고 디자인 전담 부서를 설립, 운영하는 기업이 늘고 있다. 외부에 의뢰하지 않고 자체적으로 디자인 문제를 해결하면 여러 가지 이점이 있을 것이라는 기대 때문이다. 기업 디자인 전담 부서는 다수의 디자이너들과 연관 분야의 전문가들로 구성되며 미리 설정된 디자인 목표 달성을 위해 공동 업무를 수행한다. 디자인 부서의 규모와 기능은 업종이나 경영 환경에 따라 달라지게 마련이다. 자동차처럼 초복합적인 제품을 생산하는 회사의 디자인 부서의 경우 구성원이 수백 명이 넘을 만큼 규모가 큰 부서를 쉽게 볼 수 있다. 전자제품회사의 경우에도 상당한 규모의 디자인 부서를 갖고 있는 경우가 많다. 그러나 단지 소수의 디자이너들로 구성된 기업 디자인 부서도 있다. 기업 디자인 부서Corporate Design Unit는 담당하는 업무의 복합도와 구성원의 규모에 따라 기업 디자인 센터Corporate Design Center, 디자인과Design Department, 디자인 팀Design Team 등으로 구분할 수 있다.

주로 대기업의 기업 디자인 센터는 다양한 업무를 수행하는 만큼 규모도 큰 편이다. 디자인 센터는 마케팅, 엔지니어링, 연구개발, 판매 촉진, 생산 등 다른 기능에 소속되지 않고 CEO 직속으로 전문적인 서비스를 제공한다. 디자인 센터는 시각 디자인, 산업 디자인, 환경 디자인 등 여러 디자인 분야의 업무를 전담하는 다수의 부部나 디자인 팀을 갖고 있는 경우가 많다. 기업이 생산하는 주요 제품군의 특성에 따라

제품 라인별로 디자인 업무를 분담하기도 한다. 그런 경우에는 '제품 디자인 1과' '제품 디자인 2과' 또는 '오디오 디자인과' '주방기기 디자인팀' 등과 같은 이름의 디자인과나 팀을 갖게 된다. 디자인 센터의 산하에는 지사나 분소 등을 두기도 한다. 지사는 디자인 업무 수행을 위해 시장의 형세와 위치에 따라서 연구와 투자가 필요한 곳에 파견되는 조직 유형이다. 주요 업무는 현지의 디자인 시장조사나 사용자들에 관한 연구처럼 센터에서 수행하기 어려운 것들이다. 본사의 디자이너가 파견되기도 하지만, 현지의 디자이너를 고용하여 지역의 특성을 제대로 반영함으로써 훌륭한 디자인 성과를 거두는 경우가 많다.

기업에서 디자인 업무에 종사하는 디자이너들은 '스태프 디자이너 Staff Designer'라고 불린다. 스태프 디자이너의 업무는 하루하루 생겨나는 디자인 문제의 해결부터 장기적인 디자인 전략 수립에 이르기까지 다양하다. 그들의 직위와 책임 한계도 맡은 바 업무에 따라 다르기 마련이다. 기업 디자이너들이 외부 디자인 컨설턴트보다 더 능률적이라는 것은 잘 알려져 있다. 회사 사정을 잘 알고 관련자들과 친분이 있으므로 협력이 용이하기 때문이다. 많은 CEO는 기업 디자이너가 외부 디자인 컨설턴트보다 기밀과 보안 유지에 훨씬 유리하다고 믿고 있다. 회사에 대한 충성도가 높으므로 업무 성과에 대한 신뢰도 면에서도 기업 디자이너가 보다 더 믿음직하다는 주장도 있다. 그럼에도 외부 디자인 전문 회사를 활용하는 것은 회사 내에서 갖기 어려운 객관성을 유지하고 신선한 문제해결을 기대하기 때문이다.

기업 디자인 부서의 선호도 및 활용 방법은 지역이나 경제적인 여건에 따라 차이가 난다. 필립스는 1925년부터 기업 디자인 부서를 운영하고 있지만, 유럽의 경우에는 소수의 디자인 스태프를 보유하고 사안에 따라 외부 디자인 컨설턴트를 활용하는 방법이 선호되고 있다. 이탈리아 조명회사 아르테미데Artemide와 주방용품회사 알레시Alessy 같은 회사가 그런 경우다. 미국의 경우에는 디자인 부서를 운영하고 있는 회사가 많다. IBM은 클라우드 컴퓨팅 등 신성장 분야를 공략하기 위해 디자이너 1,500명을 채용했으며 그들 중 3분의 2는 대학을 갓 졸업한 청년, 나머지는 경력직이다.

'컨설턴트'란 전문적인 조언과 서비스 제공을 직업으로 하는 사람이다. 컨설팅을 하려면 고등교육과정을 이수하고 소정의 자격증을 취득해야 하므로 보통 의사, 법률가, 건축가 등과 같이 인술仁術을 시행하는 사람들을 의미한다. 그런 전문가들은 혼자서 컨설팅을 제공할 수도 있지만, 대체로 여러 명이 그룹으로 업무를 수행한다. 다수의 컨설턴트가 모여 함께 일을 하게 되면 지식, 노하우, 경험을 공유할 수 있어 유리하다. 그런 집단은 '컨설턴시Consultancy' '컨설턴츠 Consultants' '컨설팅회사Consulting Firm'라고 불린다. 이 책에서는 디자인 관련 컨설팅을 제공하는 회사들을 '디자인 전문회사Design Consulting Firms'라는 용어로 통일한다.

디자인 전문회사는 고객이 봉착한 디자인 문제의 해결안을 제시하기 위해 지식과 경험을 갖춘 전문가들이 운영하는 회사다. 디자인 전문회사의 업무 영역은 건축, 공학, 환경, 패션, 인테리어, 포장, 제품, 섬유, 시각커뮤니케이션 등 디자인 분야 전반에 걸친다. 최근에는 디자인의 전문성을 마케팅, 공학, 연구 등 연관 분야들과 접목시켜 독특한 디자인 서비스를 제공하는 회사가 늘고 있다. 디자인에 관한 보고서는 물론 구체적인 디자인 안을 제시할 수 있는 능력을 겸비해야 디자인 컨설팅 서비스에서 경쟁력을 갖출 수 있다. 아서 리틀Authur D. Little, 캠브리지 컨설턴트Cambridge Consultant 등 세계적인 경영 컨설팅 회사들이 디자이너들을 채용하는 추세다. 앞서 논의한 대로 디자인회사를 합병하는 경영 컨설팅 회사와 엔지니어링 회사도 늘고 있다.

디자인 전문회사의 유형은 다양하다. 단지 한 사람의 프리랜서가 운영하는 회사가 있는가 하면, 수백 명의 전문가들로 구성된 회사가 있다. 디자인 전문회사의 이름은 설립자의 이름 뒤에 '동료Associates'라는 말을 붙여서 '○○○&Associates'라고 쓰는 경우가 많다. 또한 사람들의 관심과 주목을 끌 수 있을 만한 용어의 앞뒤에 '디자인'을 덧붙여서 '○○○ Design'이라고 하거나 'Design ○○○'라고 하는 이름을 사용하는 디자인 회사들도 있다. 어떤 경우든 디자인 회사의 이름은 신뢰감을 주고 독창적이라는 인상을 남겨줄 수 있도록 하는 것이 바람직하다.

디자인 전문회사는 독립 디자인 전문회사와 기업 부설 디자인 전문회사In-house Design Consulting Firm의 두 가지 유형으로 구분할 수 있다. 전자는

명실 공히 누구의 지원 없이 독립적으로 운영되는 반면, 후자는 특정 회사의 재정 지원을 받고(때로는 일정 기간 동안 계약을 맺고) 전속으로 디자인 서비스를 제공하는 회사를 가리킨다. 어떤 경우든 디자인 컨설팅 회사의 업무 형태는 유사하다. 디자인 전문회사는 고객 회사와 계약을 맺고 특정 디자인 업무를 해결해주는 업무를 수행한다. 외부 디자인 컨설턴트는 회사 내부의 고정관념이나 위계질서에서 자유로우므로 객관성을 갖고 문제를 해결하여 회사의 기대를 충족시켜주는 경우가 많다. 아울러 디자인 컨설턴트는 폭넓은 식견과 다양한 경험을 갖고 있는 경우가 많은데, 그것이 바로 그들의 경쟁력이다. 그런 디자인 컨설턴트는 주어진 과제를 보다 더 신속하게, 경제적으로 해결하는 등 많은 강점을 갖고 있다.

디자인 전문회사의 업무 형태는 세 가지로 구분된다. 먼저 고객으로부터 디자인 업무를 수주받아 처리해주는 대가로 디자인료 Design Fee를 받는 방식이다. 디자인료는 취급 업무의 난이도, 디자인 컨설턴트의 지명도, 디자인 해결에 필요한 인원과 기간 등에 따라 달라진다. 디자인료의 산정에는 디자이너의 시간당 임금과 실제로 디자인 업무에 투입된 시간을 기초로 직간접 부대비용 Overhead을 부가하는 방법이 주로 활용된다. 또한 프로젝트의 특성이나 고객 회사의 재무 상태에 따라 적은 디자인료만 받고 일한 다음, 완제품의 판매 실적에 따라 소정 비율의 로열티 Royalty를 받는 방법도 있다.

두 번째 방법은 디자인 전문회사가 스스로 개발한 콘셉트를 구체화한 후 원하는 고객에게 제공하고 대가를 받는 것이다. 주로 자동차 디자인 전문회사에서 사용하는 방법으로, 모터쇼에 콘셉트 카를 출품하거나 직접 접촉을 통해 실용화를 원하는 고객 기업에 디자인 권리를 양도한다. 그런 사례로는 이탈디자인 Italdesign에서 개발한 부가티 EB112와 람보르기니 칼라 Cala 시리즈 등 몇 가지 리서치 모델 Research Model을 꼽을 수 있다.

세 번째 방법은 드물기는 하지만 디자인 전문회사가 개발한 콘셉트를 직접 개발하여 시판하는 것이다. 일본의 '발뮤다 Balmuda'를 대표적인 예로 꼽을 수 있다. 2003년 데라오 겐寺尾玄이 설립한 이 회사는 '세상에서 가장 짜릿한 제품'을 만드는 것을 모토로 한다. 2003년 출시한

2-11
발뮤다 토스터와
전용 물컵
출처: Balmuda

X-Base(맥북 방열 거치대)를 시작으로 컴퓨터 사용 환경을 개선시킬 수 있는 주변 기기는 물론 하이 와이어 조명기구(2004), 그린팬(2010), 토스터(2015) 등 베스트셀러를 만들어내고 있다. 발뮤다 토스터는 전용 물컵으로 5cc의 물을 넣으면 구워지는 동안 적정한 수분이 공급되어 겉은 바삭하고 속은 폭신하게 구워져 국내에서도 큰 호응을 받고 있다.

디자인 진흥기관

디자인을 통해 국가의 경쟁력을 향상시키기 위해 정부의 지원을 받는 디자인 진흥기관Design Promotional Organization을 설립, 운영하고 있는 나라들이 있다. 이른바 국가 주도 디자인 진흥의 전형적인 예로는 영국을 꼽을 수 있다. 『디자인경영 에센스』 제3장에서 논의한 것처럼 영국에서는 1830년대부터 디자인 진흥에 큰 관심을 기울여 디자인 교육기관 설립과 디자인 박물관 건립 등 다양한 진흥활동을 전개했다. 영국 정부는 1972년 '산업디자인카운슬CoID, The Council of Industrial Design'을 디자인카운슬DC, Design Council로 개편했다. DC는 "영국의 디자인 역량을 세계 최고 수준으로 높임으로써 경제 부흥과 국민 복지 증진을 도모하는 것"을 목표로 하고 있다.[13] 이 목표를 달성하기 위해 비즈니스, 산업, 정부, 교육, 훈련, 미디어는 물론 디자인 전문가 등의 주요 고객들에게 디자인 지식을 보급시키는 데 중점을 두고 있다. 이처럼 영국의 DC는 중앙정부 차원에서 설립, 운영하는 대표적인 예라고 할 수 있다.

정부가 지원하는 디자인 진흥기관은 덴마크디자인센터Danish Design Center, 일본디자인진흥회JIDP, Japan Institute for Design Promotion, 한국디자인진흥원KIDP, Korea Institute of Design Promotion, 말레이시아디자인카운슬Malaysia Design Council 등이다. 나라마다 디자인 진흥기관의 성격은 다소 다르지만, 디자인 진흥기관의 주요 활동으로는 전시회, 교육, 훈련, 출판, 국제 협력, 굿 디자인 선정 등을 꼽을 수 있다. 서울디자인재단, 광주디자인센터, 부산디자인센터, 대구디자인센터 등 지자체에서 디자인 진흥기관을 운영하는 사례도 늘어나고 있는데, 그 기능은 국가 디자인 진흥기관과 크게 다르지 않다.

디자인 진흥기관은 디자인 커뮤니티를 위해 봉사하는 자세를 갖고 적절한 진흥 활동을 전개해야 하며 규모가 지나치게 비대해지지 않도록 해야 한다. 만약 디자인 진흥기관이 너무 커지면 인건비 등 고정 비용이 많이 소요되기 때문이다. 때로는 디자인 진흥기관이 자체적으로 디자이너를 고용하고 중소기업이 디자인의 위력을 실제로 체험할 수 있도록 해준다는 명분하에 무료(종종 헐값)로 디자인 서비스를 제공하기도 한다. 그런 방법은 디자인 진흥기관과 디자인 컨설턴트 회사들과의 마찰을 일으키는 요인이 될 수 있다. 디자인료에 대한 기본 개념이 흔들리고 디자인 전달 체계가 문란해질 수 있기 때문이다. 디자인 진흥기관은 전문 디자이너의 경쟁자가 아니라 후원자로서의 역할을 수행해야 한다.

디자인 전문단체

단체는 다수의 사람들이 모여서 같은 목적을 달성하기 위해 조직한 집단이다. 직능단체의 일종인 디자인 전문단체는 디자인 분야에 종사하는 사람들이 함께 자신들의 직업적 활동에 따르는 권익 보호와 친목 도모를 추구하는 비영리 집단이다. 디자인의 여러 분야별로 전문단

2-12
한국디자인진흥원 로고

2-13
한국디자인단체총연합회 로고

체가 구성되어 회원의 권익 보호를 위한 활동을 전개하고 있으며 국제적인 조직을 갖추고 있는 경우도 많다. 예컨대 앞서 논의한 세계디자인기구WDO, World Design Organization를 꼽을 수 있다. 국제산업디자인단체협의회 ICSID, International Council of Societies of Industrial Design 의 후신인 WDO 는 세계디자인수도 선정 사업 등 국제적인 활동을 전개하고 있다. 인테리어 디자인 분야에서는 국제실내건축/디자이너연맹IFI, International Federation of Interior Arcitects/Designer 이 활동하고 있다. 이들 국제 디자인 기구에는 세계 여러 나라의 디자인 진흥기관, 단체, 협회, 교육기관 등이 회원으로 가입되어 있다.

국내에는 디자인 분야별 직능별 단체가 다수 있다. 한국디자인학회, 한국산업 디자이너협회KAID, 한국디자인기업협회KODFA, 한국시각정보디자인협회VIDAK 등을 꼽을 수 있다. 1995년 여러 디자인 전문단체들이 함께 결성한 사단법인 한국디자인단체총연합회에는 앞서 언급된 단체들을 포함해 27개 회원 단체가 있다.

디자인 교육기관

디자인 교육기관은 장차 디자인 산업을 이끌어갈 인재를 양성하고 아울러 훌륭한 자질을 갖춘 디자이너에게 교육자로서의 일자리를 제공한다. 디자이너가 되려는 사람들을 위해 전문적인 지식과 경험을 가르치는 곳이므로 디자인 교육기관은 자격을 갖춘 교육자들과 시설을 확보해야 한다. 디자인 교육자가 되기 위해서는 해당 분야의 지식과 경험은 물론 석·박사 학위 소지 등 자격요건을 갖추어야만 한다. 디자인 교육기관은 정규적으로 디자인 관련 분야를 교육하는 대학교부터 특정 분야의 디자인 기술을 가르치는 전문학교나 학원에 이르기까지 다양한 유형이 있다.

디자인 교육기관에서는 소정의 과정을 모두 마친 사람들에게 학위나 자격증을 수여한다. 대학 수준의 디자인 교육 연한은 대체로 4년이지만, 건축과 산업 디자인 분야에서는 5년제 학부과정을 이수하면 전문적인 학위Professional Degree를 수여하는 학교들이 있다. 국내에서도 5년제 디자인 중심 건축학사 학위를 수여하는 건축학 교육인증제도가 시행되고 있다. WTO(세계무역기구)와 FTA(자유무역협정)에 의한 시장 개방에 대비하고 국내 건축 인력의 해외 진입장벽을 없애기 위해 2002년 도입

된 5년제 건축학 과정에 대한 국제인증프로그램이며, 국내 인증기관은 2005년 설립된 한국건축학교육인증원이다. 2007년 명지대와 서울대, 서울시립대, 홍익대 등 4개 대학을 시작으로 지금까지 48개 대학(대학원 1개 포함)이 교육인증을 받았다. 이 대학 건축학과를 나오면 원칙적으로 미국, 캐나다, 멕시코, 호주, 중국, 영국 등 7개국에서 현지 졸업생과 동등한 대우를 받는다. 그런데 5년제로 전환한 전국 73개 대학(원) 가운데 34%인 25곳이 건축학 교육인증을 받지 않는 등 어려움을 겪고 있는 실정이다.[14] 디자인 교육은 주로 미술대학이나 조형대학에서 이루어지고 있지만, 공과대학에서 산업 디자인학과를 개설하고 있는 학교들도 있다. 이공계 디자인학과가 있는 학교로는 미국의 일리노이공과대학교, 네덜란드의 델프트공과대학교, KAIST, 세종대학교 등을 꼽을 수 있다.

디자이너가 주변의 간섭이나 소음 등의 방해를 받지 않고 임무를 잘 수행할 수 있는 업무 공간을 조직해야 한다. 창의성을 중시하는 디자인 업무의 특성상 일반적인 업무 부서들과는 다른 환경이 조성되어야 하므로 최고경영자의 관심과 지원이 필요하다. 디자인 업무공간은 조직문화와도 밀접한 관련이 있으므로 시간과 비용을 투자해 제대로 조성해야 한다. 디자인 업무공간의 조성에서 고려해야 할 사항은 다음과 같다. 건물 형태의 결정, 가구의 선택, 회의실, 미팅실, 계단, 엘리베이터, 카페테리아와 휴식공간의 수효와 위치와 성격, 어떻게 누구를 위한 공간을 배치할지에 관한 결정, 업무공간의 요소들을 계획, 디자인, 관리하는 프로세스에 대한 지속적 관심 등이다.[15] 디자인 업무공간의 조직화를 위해서는 조직 생태학Organizational Ecology과 전체 업무공간TWP, Total Work Place에 대한 이해가 필요하다.

조직 생태학과 전체 업무공간

조직 생태학은 생물과 환경의 관계와 생물 상호 간의 관계를 연구하는 생태학의 영향으로 형성되었다. 조직도 하나의 생물처럼 성장과 사멸을 하므로 조직을 구성하는 여러 요소와 환경이 어떤 관계인지 연

구하는 분야다. 프랭클린 베커와 프리츠 스틸 Franklin Becker and Fritz Steele 은 조직 생태학에 영향을 미치는 다양한 요소를 다음 네 가지로 구분해 열거했다. 인센티브 제도 Incentive System, 업무 평가, 승진, 공식적·비공식적 커뮤니케이션, 기업문화, 조직적인 구조와 규모 등은 '조직 생태학적 주체'로, 조명, 소음, 환기, 공기 청정도 등은 '인간적인 요소 Human Factors'로, 공간을 디자인하고 할당하는 방법과 가구의 특성, 재료, 마감 처리 등은 '건축 및 인테리어 디자인의 문제'로, 업무 프로세스를 지원하기 위한 업무공간의 배치와 디자인은 '산업공학에 관한 주제'로 구분했다.[16]

조직 생태학은 TWP의 이념적 토대다. 업무공간의 요소들을 통합된 전체 시스템의 한 부분으로 보고 전체와 부분의 조화를 도모하기 때문이다. TWP는 업무에 필요한 물리적인 장치들과 사람의 이동과 정보의 전자적인 이동을 효율적으로 이어주는 장치들이 결합된 하나의 시스템이다. TWP는 업무 환경에서 일어나는 변화에 관한 조직 생태학의 새로운 가정을 근거로 한다. 베커와 스틸은 조직 생태학의 기준을 이용해 업무 공간에 대한 낡은 가정과 새로운 가정을 비교했다.

2-14
업무공간에 대한
낡은 가정과 새로운
가정의 비교
출처 : Franklin Becker and
Fritz Steels, *Workplace by
Design: Mapping the high-
performance Workspace*,
Jossey-Bass Publishers,
1995, p.25.

기준	낡은 가정	새로운 가정
소유	한 사람이 한 장소를 독점	다수의 사람이 여러 다른 장소를 공유
작업 장소	책상과 컴퓨터 터미널, 대면 미팅 위주	네트워크에 접속되기만 하면 어디서나 가능
설비	조직 내 위상이나 공헌도의 상징	일하기 위한 도구, 권위의 상징이 아님
이미지	방문객에게 특별하다는 이미지 제공 기대	디자인이 잘된 작업공간은 좋은 이미지를 줌
선택	사용자의 설비 결정은 느리고 복잡하여 혼란이 생길 가능성이 있음	사용자가 직접 선택한 장비는 강한 사용 의욕을 고취시킴
비용	비용 절약은 언제나 조직에 이득이 됨	공간과 설비의 비용을 삭감하려는 타협은 불가함

세계적인 화학제품 및 감광재료 제조업체인 켐코 Chemco 의 팀 환경은 새로운 가정에 근거한 업무 공간의 사례다. 켐코는 1990년대 초부터 작은 팀 지향 조직으로 비용을 줄이는 업무 방법을 개발했다. 150평방피트(4.2평)에 달하던 개인 사무실을 48평방피트(1.3평)의 작은 공간으로

줄이는 대신 공용 공간을 대폭 늘렸다. 개인 공간에는 즉석회의를 위한 테이블, 화이트보드와 핀업Pin-up 공간, 누구나 쓸 수 있는 고성능 컴퓨터가 갖춰진 업무 테이블 등이 배치되었다. 팀 멤버들에게는 언제라도 재택업무를 할 수 있도록 고속 모뎀을 제공해주었다. 그런 노력의 성과는 비용 회피, 팀워크, 권한 부여, 교차-기능적 협력, 재택업무 등 작업 인구통계학의 변화, 환경적 규제의 순응 등으로 나타났다.[17]

최근 업무 환경의 디자인에 영향을 주는 요인이 빠르게 변하고 있다. 베이비부머들이 은퇴함에 따라 밀레니얼 세대Millennials(1980년대부터 2000년대 중반 출생)가 경영자의 지위에 오르는 것과 Z세대(1995년부터 2010년대 초반 출생)의 취업이 증가하고 있기 때문이다. 웨어러블과 태블릿을 주요 업무 도구로 활용하는 Z세대를 위해 '아이팟 프로' '윈도우 서페이스 프로' 등이 공급되어 이동 중에 일하기가 편해지는 것도 중요한 요인이다. 공간 디자인의 최신 트렌드는 다음 네 가지 핵심용어로 정리될 수 있다.[18]

- 혁신적인 업무 구역Innovative Work Area: 재미있게 일할 마음이 절로 생기는 공간
- 바이오필릭 디자인Biophilic Design: 식물이 자랄 수 있는 지속가능한 실내 환경
- 유연한 공간Flexible Spaces: 쉽게 구조를 바꿀 수 있는 가변성
- 신기술로 무장된 업무 환경Technology in Workplace: 최신 디지털 기술이 적용된 가구와 설비

한편 케이트 해리슨Kate Harrison은 좀 더 거시적인 관점에서 업무 공간의 디자인 트렌드의 특성을 다음 네 가지로 정리했다.

- 공동 업무 심리의 증대
- 격리된 개인 도피처의 선호
- 우아함으로 회귀(1950년대의 디자인 시대)
- 스토리, 디테일, 조명기구에 의한 개성 부각[19]

글로벌 사무실 임대 시스템인 위워크^{WeWork}는 그런 트렌드들은 물론 업무공간의 공유라는 개념을 잘 반영하고 있다. 오피스 커뮤니티(사무실 공동체)를 추구하는 위워크는 자체 모바일 앱을 기반으로 다양한 입주 업체들이 정보와 사업 기회를 공유하는 플랫폼을 지향한다. 기존 소호 SOHO, Small Office Home Office 임대회사가 입주업체의 공간 분리와 정보 보호에 치중하던 것과는 사뭇 다르다. 애덤 노이만^{Adam Neumann}과 미구엘 매켈비 Miguel McKelvey 가 이스라엘의 키부츠^{Kibbutz}(생활공동체 농장)에서 아이디어를 얻어 2010년 뉴욕에서 위워크를 창업했다. 당초 그들은 대형 오피스를 임대해 작은 공간으로 나누어 여러 업체에 재임대하는 '그린 데스크'라는 임대업으로 출발했으나, 점차 여러 업체가 사무실을 공유하며 시너지를 내는 시스템으로 발전되었다. 위워크에 입주해 있는 스타트업들은 서로 쉽게 도움을 주고받을 수 있다. 게시판에 '이런 도움이 필요하다.'거나 '어떤 문제를 해결해줄 수 있다.'는 메시지를 띄우면 입주한 업체들이 그걸 보고 연락해서 곧바로 함께 협조할 수 있다. 협업이 필요하면 같은 건물에 있는 팀을 찾아가 바로 미팅을 가질 수도 있다. 디자인 업체의 경우 디자인 전문가의 도움을 필요로 하는 클라이언트를 쉽게 만날 수 있어 윈-윈 할 수 있는 시스템이다.

디자인 자원의 조직

디자인 업무가 원활히 이루어지려면 갖가지 물적 자원을 갖추어야 한다. 디자인 물적 자원은 크게 보아 업무공간과 작업 설비로 나뉜다. 업무공간은 주 업무공간과 보조 업무공간으로 나뉘며, 작업 설비는

2-15
디자인 물적 자원의 구성

디자인 설비와 프레젠테이션 설비로 구분된다. 디자인 업무공간은 디자이너가 쓰는 책상과 개인적인 공간이 있는 사무실, 디자인 센터 건물 내의 스튜디오만이 아니다. 회의실과 휴게실, 프로젝트실, 복도와 안뜰은 물론 뒤뜰까지도 포함된다. 디자이너가 일하고 휴식하는 곳인 디자이너의 업무공간은 창의성이 고취되도록 해야 한다. 특히 디자이너의 이동과 정보의 전자적인 이동을 효율적으로 연계시켜 조직의 능력을 향상시켜야 한다. 주 업무공간은 디자인 본부 사무실, 디자인 스튜디오, 모형제작실, 회의실, 프레젠테이션실 등이다. 이들 공간에서는 디자인 개발과 직간접적으로 연관되어 있는 각종 업무가 이루어진다. 보조 공간은 위성 사무실, 지역 사무실, 전략적으로 요소에 배치하는 정보 수집소Information Post 등이다. 그런 공간을 통해 디자인에 필요한 정보가 확보되고 지역의 실정이 반영된 디자인이 개발될 수 있다. 위성사무실은 최첨단 트렌드에 관한 정보를 수집하기 위한 도심 사무실과 참신한 아이디어 창출을 위한 리조트 사무실로 구분된다.

디자인 업무공간의 구성 지침

조직 생태학을 기반으로 잘 조직된 디자인 업무공간을 개발, 유지하는 것이 디자인경영의 주요 과제 중 하나다. 점점 더 많은 최고경영자들이 디자인의 중요성과 잘 디자인된 업무 환경의 영향에 대해 이해하고 있다. 그들은 또한 독창적인 디자인 개발은 창의적인 환경으로부터 비롯된다는 데 공감하고 있다. 효율적인 디자인 업무공간의 조성에 필요한 원칙과 지침은 2-16과 같다.

주요 공간의
기능 파악 및 정의

업무의 유연성과
안락성의 보장

**업무공간 조성의
원칙과 조건**

민주적이며 참여적
접근의 권장

다양한 수준과 경로로
피드백 제공

2-16
업무공간 조성의
원칙과 조건

첫째, 디자인 업무공간의 주요 기능을 미리 파악해야 한다. 업무공간의 디자인에 앞서 각각의 시설이 지닌 기능을 자세히 정의해두어야 하기 때문이다. 각 시설의 효용성을 높이려면 사용자 중심적인 접근이 필요하다. 여러 가지 시설들로 쉽게 접근할 수 있는 중앙 공간을 두어 누구든지 필요할 때 이용할 수 있도록 해야 한다. 업무 팀별로 공간을 할당하되, 작고 독립적인 공간을 여러 개 마련하여 그룹 업무의 속도를 높일 수 있게 한다. 지원 서비스는 시간과 공간을 절약하기 위해 한 군데로 모으는 것이 좋다. 새로운 디자인 사무실이나 새 설비를 위한 장소를 선정할 때는 그곳에서 일할 디자이너들이 선호하는 곳을 골라야 한다.

둘째, 디자인 업무공간의 유연성과 안락성을 높여주어야 한다. 업무공간을 개선해야 할 필요가 생기면 언제라도 쉽게 고칠 수 있어야 한다. 디자인 업무공간은 딱딱한 사무실이 아니라 집처럼 안락한 장소라는 느낌이 들어야 한다. 일과 시간 중에 생기는 비공식적인 접촉을 위해 좋은 음식과 음료수를 제공하는 장소가 있어야 한다. 보안과 안전성 유지를 위해 출입구에 특히 관심을 기울여야 한다.

셋째, 업무공간의 디자인에서는 민주적이고 참여적인 접근을 권장한다. 그 공간을 이용할 디자이너가 초기 단계부터 개발 과정에 참여하거나 의견을 제시할 수 있도록 하는 것이 좋다. 또한 업무공간을 둘러싼 지역적인 영향(교통, 소음, 통행인 등)에 대해서도 세심히 고려해야 한다. 유지보수를 위한 공간 정책은 몇 가지 명확한 규칙을 두어야 잘 지켜진다.

끝으로, 업무공간이 임무 수행을 얼마나 잘 지원하는지 여부를 다양한 수준과 경로로 피드백 되도록 한다. 조직 생태학의 본질과 그것이 조직에 미치는 영향을 파악하는 데 도움을 줄 수 있는 신문이나 잡지의 기사, 비디오, 기타 형태의 정보를 찾아보도록 한다.[20]

디자인 설비 및 도구

　디자인 업무를 전개하기 위해서는 갖가지 표현 및 프레젠테이션 도구 등 다양한 디자인 장비가 필요하다. 기본적인 디자인 표현 도구는 2차원 및 3차원 도구로 나뉜다. 2차원 도구는 평면적인 드로잉, 스케치, 렌더링 등을 통해 아이디어와 콘셉트를 개발하는 데 유용하다. 연필, 파스텔, 수채물감, 포스터물감, 붓, 에어브러시 등 전형적인 그림 도구가 이 범주에 포함된다. 3차원 도구로는 카드보드, 나무, 석고, 화이트폼, 산업용 찰흙 등을 이용해 스케치 목업, 스케일 목업, 워킹 목업, 프로토타입 등 입체적인 모형을 개발하는 데 필요하다. 프레젠테이션 도구로는 디자인 콘셉트, 프로세스, 모델 등과 관련되는 정보를 소통하기 위한 시청각 장비가 있다.

　전통적으로 수작업에 의존하던 디자인 도구들이 최첨단 IT 기술을 활용하는 정교한 고해상도 프로젝션 장비, CAD/CAM 시스템으로 빠르게 교체되고 있다. 첨단 디자인 시스템 덕분에 디자이너는 도면 작성이나 모델 제작 등을 위한 단순 작업에서 벗어나 시간을 절약할 수 있을뿐더러 사고의 자유를 누릴 수 있게 되었다. 이는 곧 디자이너가 단순반복적인 제작 업무에서 벗어나 독창적인 디자인 창출에 전념할

수 있게 된 것을 의미한다. 컴퓨터 네트워크 환경은 동시공학적인 방법으로 제품개발 기간을 급격히 단축시키는 효과도 가져온다.

디자인 도구로서의 컴퓨터

컴퓨터와 연계된 3D 프린터 등 최첨단 도구를 활용해 디자인 프로세스의 효율성을 높여야 한다. 컴퓨터를 활용한 디자인 프로젝트 경영은 각 단계의 생산성은 물론 전체 라이프사이클을 통합 관리하는 데도 도움이 된다. 컴퓨터 지원 산업 디자인Computer Aided Industrial Design이 다른 부서들과의 통합적인 제품개발을 위한 수단으로 널리 활용되고 있다. 디자인 프로세스에서 컴퓨터의 응용이 단순 작업을 줄여주는 것으로 간주되기도 했지만, 이제는 프로젝트 개발의 전반에서 크게 기여하고 있는 것이다. 디자인 업무에서 컴퓨터 활용 가능성을 크게 컴퓨터를 활용한 아이디어 발상 및 표현, 프로토타이핑, 스프레드시트, 클라우드 서비스Cloud Service 등으로 나눌 수 있으며 각각의 특성은 다음과 같다.

아이디어 발상 및 시뮬레이션

컴퓨터를 새로운 아이디어 창출 수단으로 활용하려는 시도가 다양하게 전개되고 있다. 컴퓨터는 엄청난 양의 정보를 기록, 저장, 조작, 조직화, 편집, 전달, 제공함으로써 체계적으로 아이디어를 생성하는 데 기여할 수 있기 때문이다. 실제로 컴퓨터 지원 창의성CAC, Computer Assisted Creativity 기법들은 창조적인 사고에 더 많은 시간을 할애하고 다양한 기회를 찾게 해준다.[21] 또한 컴퓨터를 이용해 아이디어를 평가하면 더욱 체계적이고 일관성 있게 업무를 함으로써 시간을 절약할 수 있다. CAC 프로그램으로는 아이디어 제너레이터Idea Generator를 꼽을 수 있다.[22]

디자인 과정에서 컴퓨터 시스템으로 여러 종류의 도면을 제작함으로써 디자이너들이 제도 등 단순 작업으로부터 해방되고 있다. 오토캐드AutoCAD 등 간편한 프로그램을 사용해 고도로 정밀한 도면을 신속, 정확하게 그릴 수 있기 때문이다. 또한 컴퓨터상에서 그려진 도면을 곧바로 인트라넷 등 온라인 네트워크를 통해 생산이나 연구개발 부

서 등에 이관, 신속히 공유하여 개발 기간을 획기적으로 단축하게 되었다. 다양한 소프트웨어가 개발되어 시뮬레이션 방법이나 사용법이 크게 발전하고 있다. 수많은 부품으로 구성되는 제품을 디자인할 때 컴퓨터 시뮬레이션을 통해 조립 방법, 소요 시간 등을 쉽게 점검할 수 있다. 퍼스널 컴퓨터 정도의 하드웨어에서 실행되는 시뮬레이션 패키지들의 도움으로 제품의 기구학적 상태는 물론 사용성 관련 인터페이스를 쉽게 시뮬레이션해 볼 수 있다. 틸리언Tillion[23]처럼 서버 컴퓨터를 활용해 집단지성의 힘을 모으고 다양한 의견을 수집, 반영할 수 있는 실시간 서비스도 제공됨에 따라 참여적 디자인Participative Design 이 촉진되고 있다.

모델링과 프로토타이핑

모델링에 따르는 장점으로는 원활한 의사소통과 의사결정을 꼽을 수 있다. 모형은 도면이나 화면에서는 쉽게 판단하기 어려운 전체적인 느낌과 분위기를 한눈에 알아볼 수 있게 해준다. 디자이너조차 모형을 제작해보고 나서야 비로소 자신이 구상했던 것과 차이가 나는 것을 발견하고 깜짝 놀라곤 한다. 디자이너가 아이디어를 발전시키거나 소통하기 위해 제작하는 모형에는 목업Mock-up, 모델Model, 프로토타입Prototype 이 있다. 목업은 종이, 나무, 유토Industrial Clay, 폼Foam 등을 활용해 연구, 시험, 전시용으로 만드는 모형으로 실제로 작동되지는 않는다. 모델은 원래 디자인과 같거나 작게 축소해 만드는 모형을 의미하며 일대일 크기의 실물 대모형과 실물보다 작게 만드는 축소 모델로 구분된다.

2-17
3D 프린팅 프로세스
출처: Jonathan Juursema/
Wikimedia Commons

프로토타입은 외관은 물론 기능적으로도 실물처럼 작동되게 만드는 모형이다. 특히 프로토타입은 생산이나 마케팅 등 관련 부서 전문가들과의 의사소통을 원활하게 해준다. CAD와 CAM을 활용해 짧은 시간 내에 실물과 똑같은 프로토타입을 만드는 래피드 프로토타이핑[RP, Rapid Prototyping] 방법이 널리 활용되고 있다. RP의 핵심 기술 중 하나인 3D 프린팅 기술은 컴퓨터 제어로 잉크(합성수지)를 겹겹이 뿌려가며 쌓아올려 원하는 형태를 만들어내므로 어떤 복잡한 형태라도 빠르고 정확하게 만들 수 있다. 밀링이나 절삭 방식이 아니기 때문에 만들 수 있는 형태가 다양하고 사용하기 쉽다는 장점이 있다. 단점은 현재 기술로는 제작 속도가 느리다는 점과 적층 구조로 표면이 매끄럽지 못하다는 것이다. 한때 3D 프린터의 규모가 작아서 작은 모형이나 소품을 만드는 정도였지만, 이제는 큰 인공물도 자유자재로 찍어낼 만큼 빠르게 발전해 디자이너가 프로토타이핑에 유용하게 사용할 수 있다. 소프트웨어를 디자인할 때도 프로토타이핑이 여러 용도로 사용된다. 프로젝트의 모든 기능이나 일부 기능을 그리고 묘사하고 테스트하는 UI 프로토타이핑은 디자인에 따르는 시간과 시행착오를 현저히 줄여준다. 한 예로 디바이스의 센서를 장착한 인터랙션 도구인 프로토파이[Protopie]는 하드웨어와 소프트웨어 영역 전반에 걸쳐 국내외 여러 기업에서 쓰이고 있다. 하나의 디바이스 안에서 일어나는 인터랙션 외에 채팅이나 송금과 같은 디바이스 간의 인터랙션도 간단히 프로토타이핑할 수 있다.[24] 마블앱[Marvelapp]이나 인비전[Invision] 등을 활용해 웹[Web]과 앱[App]의 화면 전환 및 타이핑 입출력 기능을 테스트해볼 수 있다. 또한 서버 기반의 인터넷 망과 연동해 디자이너는 더 빠르게 사용성 피드백을 받을 수 있다.

스프레드시트

디자인에서 컴퓨터 활용이 특히 두드러지는 분야는 비즈니스 스프레드시트로 대변되는 사무 자동화다. 스프레드시트[Spread Sheet]는 디자인 조직의 업무 계획 수립, 인사, 예산관리 등 일상적인 업무는 물론이고 디자인 프로젝트의 일정 및 예산 관리에 매우 유용하다. 스프레드시트를 활용하면 비즈니스의 여러 사항을 신속하게 검토하여 대안을 쉽게 찾을 수 있기 때문에 의사결정이 원활하게 이루어진다. 또한 방대

한 정보와 자료를 체계적으로 분류하여 저장해두고 필요할 때 쉽게 찾아볼 수 있다. 디자인경영 데이터베이스, 작업 흐름의 해결 방안들을 외부 프로그래밍의 도움 없이도 얻을 수 있다. 웹 기술의 진보 덕분에 풍부한 인터넷 애플리케이션을 갖춘 새로운 온라인 스프레드시트들을 선택할 수 있다. 특히 다양한 메뉴를 가진 웹페이지 제작처럼 반복 작업이 요구되던 디자인 업무에 소프트웨어 형태의 로봇인 RPA[Robotics Process Automation]를 적용하여 업무 효율을 높일 수 있다. 스프레드시트를 통한 RPA가 작동되어 디자이너가 시범을 보인 대로 컴퓨터 속 로봇 코드가 디자이너의 작업 방식을 똑같이 따라 하는 형태로 자동화할 수 있기 때문이다.[25] 구글 애널리틱스[Google Analytics]는 온라인으로 공유하는 구글 스프레드시트[Google Spreadsheet]와 동일한 형태의 데이터 테이블을 바탕으로 접속자 및 사용자 통계 등 정량적 분석뿐 아니라 사용자 행동 분석 등 정성적 분석 서비스를 제공한다.[26]

클라우드 서비스

클라우드[Cloud]란 제각기 고유한 기능을 가진 서버의 글로벌 네트워크다. 다수의 서버가 연결되어 하나의 에코시스템을 작동하므로 전 세계에 분산된 원격 네트워크를 통해 데이터 저장 및 관리, 응용 프로그램의 실행, 웹 메일, 오피스 소프트웨어와 소셜 미디어 등 콘텐츠나 서비스를 제공해준다. 구글 드라이브[Google Drive], 드롭박스[Dropbox], 어도비 클라우드[Adobe Cloud] 등은 네트워크로 연결된 저장형 공유 공간을 활용해 작업한 내용을 실시간으로 공유할 수 있게 해준다. 이 같은 클라우드 저장 공간은 플랫폼을 서비스화해 적합한 사용자들이 더 쉽고 빠르게 디자인 저작물을 주고받으며 의사결정을 할 수 있도록 돕는다. 구글 Docs, 지라[JIRA], 슬랙[Slack] 등 토론형 클라우드는 실제 디자인 작업이 진행되는 도중에 의사소통을 돕기도 한다. 어도비 엑스디[Adobe XD]는 디자이너의 저작물을 빠른 시간 내에 서비스로 제공할 수 있도록 일부 작동 코드[Operation Code]를 함께 제공한다. 또한 대규모 플랫폼을 제공하는 아마존[Amazon]의 AWS와 IBM Cloud 등 여러 서비스가 디자인 작업 영역의 사용자 서비스를 추가하고 있다.

구글

UXA

세계 최대 인터넷 검색 서비스 기업인 구글은 1998년 스탠퍼드대학교 컴퓨터사이언스학과 박사과정에 재학 중이던 래리 페이지Larry Page 와 세르게이 브린Sergey Brin이 공동으로 창립했다. 인터넷 검색엔진의 성능에 의존하는 엔지니어링 기업인 구글은 디자인경영 체계를 제대로 갖추지 못했다. 2009년 그래픽 디자인 책임자였던 더글라스 보우먼 Douglas Bowman이 트위터로 이직하며 구글의 데이터 중심 문화를 비판하면서 그런 문제가 노출되었다. 툴바에 적용할 색상을 결정하는 데도 41종이나 되는 파랑색을 하나하나 테스트하고 웹 페이지의 패션을 정할 때 3-5픽셀 중 가장 좋은 것은 무엇인지를 놓고 토론하는 등 데이터 중심으로 공학적인 해결책을 중시하는 문화를 비판했던 것이다.[27] 당시 구글의 디자인경영은 페이지의 스탠퍼드대학교 후배인 마리사 메이어 Marissa Mayer 부사장이 맡고 있었다.

구글에서 디자인 혁명이 본격적으로 전개된 것은 2011년 4월 공동창업자 래리 페이지가 에릭 슈미트Eric Emerson Schmidt의 뒤를 이어 CEO로 부임하면서부터다. "구글 제품을 모두 리디자인하자."는 CEO 래리 페이지의 제안에 따라 구글의 다양한 제품에 공통적으로 적용되는 디

자인 언어를 개발하기 위해 페이지의 '문 샷Moon Shot' 전략과 일맥상통하는 암호명 '케네디 프로젝트Project Kennedy'가 추진되었다. iSO, 구글 플러스Google+, 유튜브YouTube, 지메일Gmail, 구글 맵스Maps 등 주요 사업 부문의 수석 디자이너가 함께 모여 최소한의 디자인 원칙을 수립하기 위해 협력했다. 페이지의 독려로 뉴욕에 있는 구글 크리에이티브 랩Google Creative Lab에서 독특하고 감성적인 프로젝트를 전담하던 최고 수준의 디자이너들도 케네디 프로젝트에 가세하여 빠르게 성과가 나타났다. 래리 페이지는 그들에게 "구글이 어떻게 보여야 할 것인지"에 대한 비전을 제시할 것을 요청했고 "하나의 간결하고, 아름답고, 유용한 구글One simple, beautiful, useful Google"이라는 디자인 비전과 원칙이 정해졌다. 그 원칙을 반영하여 구글 플러스, 유튜브, 지메일, 구글 맵스, 구글 뉴스 등의 디자인이 업데이트됨에 따라 구글의 면모가 확연히 개선되었다.[28]

UXA는 '사용자 경험 연합User Experience Alliance' 또는 '통일된 경험 연합Unified Experience Alliance'이라 불리는 구글의 디자인 총괄 본부다. CEO 래리 페이지가 케네디 프로젝트를 성공적으로 수행하면서 디자인이 인터넷 제품의 경쟁력에 미치는 효과를 실감한 구글의 고위 경영진은 디자인 혁명을 이어가야 할 필요성에 크게 공감했다. 디자이너들은 한결같이 구글 내에도 애플의 조너선 아이브 같은 그랜드 디자인 리더가 있으면 좋겠다고 지적했다. 하지만 구글은 인터넷 서비스 기업이라는 특성상 다양한 팀과 플랫폼으로 구성되어 있으므로 굳이 한 명의 디자인 리더가 이끄는 단일 디자인 조직이 되어야 할 필요는 없다. 오히려 하나

2-18
케네디 프로젝트의 결과
디자인이 업그레이드된
iOS 제품

출처: theverge.com

의 비전과 디자인 언어를 공유하며 구글의 앱들이 고객을 위해 더욱 아름답고 숙성되고 일관성 있는 플랫폼이 되도록 해주는 UI 프레임워크를 디자인하고 개발하는 일이 더욱 시급하다는 판단을 했다. 그 결과 케네디 프로젝트를 추진할 때 크게 기여한 뉴욕의 작은 UXA 팀을 중심으로 구글 제품과 서비스의 정체성과 일관성을 유지, 발전시키도록 했다. UXA 팀이 작업한 구글 애플리케이션은 자회사별로 제품과 서비스를 디자인할 때 하나의 브랜드 아이덴티티로 통합하는 데 중추적 역할을 하고 있다. 그러나 UXA는 조직 구성이나 운영 등에 대해 구글 밖으로 알려진 것이 거의 없는 매우 비밀스러운 조직이다. 다만 뉴욕에서 네 번째로 큰 건물을 사용하고 직원들의 운송 수단인 킥보드가 도처에 있으며 매주 토요일 주니어 디자이너부터 시니어, 헤드 디렉터까지 모두 모여 민주적이며 개방적으로 프로젝트에 대해 논의하는 회의를 통해 중요한 의사결정을 한다고 알려져 있다. 일반적인 기업문화처럼 눈치를 보거나 주는 게 아니라 상하 관계없이 모두 서로를 존중하는 조직문화가 활성화된 것이다. 또한 열심히 하기보다 효율적으로 하자는 조직 분위기이므로 어떤 자세로 일하든 무방하며 아무 때나 간식 등을 즐길 수 있는 마이크로 키친 등 각종 편의 시설을 잘 갖추고 있다.[29]

　　CEO 래리 페이지의 진두지휘로 가속을 받은 구글의 디자인경영은 빠르게 성과를 내기 시작했다. 구글 나우부터 구글 글래스에 이르기까지 다양한 사업 부문에서 일어나는 혁명적인 디자인 변화와 관련해 《더 뉴요커The New Yorker》의 과학기술 편집자인 맷 뷰캐넌Matt Buchanan은 「구글을 점령한 디자인Design that Conqured Google」이라는 제목으로 기사를 게재했다.[30] 그것은 곧 구글의 디자인경영이 존재감을 드러내기 시작했으며 그 성과가 사회 전반으로 확산되고 있음을 나타내주는 것이다.

2-19
하나의 브랜드 정체성을
형성하는 구글 앱스
출처: DougBelshaw.com

　　구글 벤처스의 디자인 파트너인 제이크 냅^{Jake Knapp}이 2010년 창안한 디자인 스프린트는 제품이나 서비스의 디자인 문제를 신속하게 해결해주는 시스템이다. 스프린트란 온 힘을 다하여 전속력으로 달리는 '전력 질주'를 의미한다. 디자인 스프린트는 원래 '구글'이라는 큰 우산 속에 있지만 디자인 역량이 부족한 수많은 자회사를 돕기 위해 만들어졌다. 비교적 단순한 서비스를 제공하는 자회사의 경우 디자인 업무의 빈도가 잦지 않으므로 굳이 자체적으로 디자인 팀을 운영할 필요가 없다. 하지만 막상 디자인 문제가 생길 때마다 적합한 외부 전문회사를 찾는 것이 쉬운 일이 아니었다. 특히 어렵사리 진행한 디자인 협력의 결과가 기대치에 못 미치는 경우도 많다. 그래서 디자인과 UX/UI 분야의 전문가로 이루어진 하나의 팀을 구성, 운영해 자회사들이 언제든지 편하게 이용할 수 있도록 구글 내부에 시스템을 갖춘 것이다. 냅이 이끌었던 초창기 구글 디자인 스프린트 팀의 구성원들은 다니엘 버커^{Daniel Burka}(제품 디자인), 브레이든 코위츠^{Braden Kowitz}(UX 디자인/제품개발), 마이클 마골리스^{Michael Margolis}(UX 리서치), 존 제라츠키^{John Zeratsky}(디자인/작가) 등 다양한 분야의 최고 전문가다.

　　디자인 스프린트의 강점은 해결해야 하는 문제가 명확하고 적절한 팀 멤버들만 모일 수 있다면 어떤 난해한 디자인의 문제라도 불과 일주일 만에 해결해낼 수 있다는 것이다. 월요일부터 금요일까지 전개되는 디자인 스프린트 프로세스는 다음과 같다. 스프린트 팀원들은 먼저 월요일에 프로젝트의 목표를 정의하고 해결해야 하는 문제의 한 조각을 명확히 한 다음, 화요일에 브레인스토밍 등을 통해 문제의 해결을 위한 아이디어를 찾아낸다. 그리고 수요일에 점진적인 결정을 내리고 목요일에 프로토타입을 만들어 금요일에 그 프로토타입에 대한 사

2-20
구글 디자인 스프린트
프로세스
출처: Ciberia

월요일

문제의 이해

화요일

문제를 풀기 위한
아이디어 탐색

수요일

가장 좋은
아이디어들의
선택 및 발전

목요일

프로토타입
만들기

금요일

고객들과
테스트

용자 테스트와 피드백을 받는다. 스프린트 팀의 인원수는 다양한 기술과 관점을 가진 전문가 4-7명이 적당하다. 그중에 디자인 프로젝트를 가져온 회사에서 결정권을 가진 사람이 적어도 한 사람은 있어야 한다. 스프린트는 보통 아침 10시부터 오후 5시까지 진행되며 두 번의 짧은 쉬는 시간을 제외하고는 다른 행위가 일절 금지된다. 그런 시간적인 제한은 스프린트의 가장 좋은 점 중 하나인데 기한 내에 일을 끝마치기 위해 더 집중적으로 도와주기 때문이다. 웬만한 디자인 문제들은 그 과정에서 완벽하게 해결된다. 하지만 닷새간의 활동을 잘 마치고 나서야 비로소 '다음 단계로의 도약'을 위해 무엇을 어떻게 해야 할지를 깊이 통찰할 수 있는 경우도 있다. 그러므로 필요한 경우 더 나은 해결책을 찾기 위해 5일 동안 스프린트 과정을 반복할 수 있다. 구글 홈페이지에는 디자인 스프린트에 관한 구체적인 내용이 잘 소개되어 있다. 또한 2017년 리처드 밴필드Richard Banfield 등 세 명의 저자가 『디자인 스프린트 Design Sprint: A Practical Guidebook for Building Great Digital Products』라는 책을 저술해 그들의 방법이 널리 전파되는 계기가 되었다.[31]

나이키

이노베이션 키친

스포츠용품 분야의 디자인경영을 선도하는 기업인 나이키는 IKInnovation Kitchen라는 혁신 조직을 두고 있다. IK는 나이키의 내부적 기술과 디자인 혁신뿐 아니라 외부 혁신을 안으로 끌어들이는 오픈 이노베이션을 추구하면서 나이키 플러스나 퓨얼밴드FuelBand처럼 세상을 앞서가는 신제품 개발을 주도하고 있다. 나이키의 R&D센터인 IK는 '모든 불필요한 부분을 없앤 혁신'을 추구한다. 2012년 시작되어 요즘은 전 세계 운동화 디자인의 대세라 할 수 있는 플라이 니트Flyknit는 '고무 밑창을 붙인 양말'이라는 아이디어에서 비롯되었다. IK는 그 무모하고 엉뚱한 제안을 받아들여 '갑피와 밑창이 하나로 구성된 플랫폼'이라는 혁신 제품을 탄생시켰다. 이처럼 단순하고 엉뚱한 상상을 혁신적인 아이디어 제품으로 탈바꿈시키는 IK에서 나이키의 혁신이 시작된다. 나이

키 공동설립자 빌 바우어만^{Bill Bowerman}이 아내가 아침식사를 준비하며 와플을 굽는 것을 보고 와플 모양의 운동화 밑창을 처음 만들었던 일화처럼 IK는 나이키에 활력을 불어넣는 새로운 혁신의 발상지다. 2000년 독특한 밑창 디자인으로 돌풍을 일으킨 나이키 샥스^{Nike Shox} 역시 신발 밑창에 스프링을 달아보겠다는 엉뚱한 상상에서 출발했다. 나이키의 혁신은 직원들의 무모하고 엉뚱한 아이디어까지 기꺼이 수용하는 창의적인 조직문화에서 탄생한다.

나이키의 혁신을 대변하는 '퓨얼밴드'는 하루 동안의 활동량을 측정하는 팔찌다. 이 팔찌를 착용하면 하루 종일 걷거나 뛰는 모든 움직임이 운동 거리 및 시간, 칼로리 소모량 등으로 LED 화면에 표시된다. 아이폰과 동기화하면 운동량을 그래프로 볼 수 있으며 페이스북과 트위터로 다른 이용자와 운동량을 비교할 수도 있다. 퓨얼밴드를 통해 나이키는 단순한 스포츠 용품 회사가 아닌 '기술, 데이터, 서비스' 기반의 디지털 집단으로 서서히 변신하고 있다. 최초 아이디어였던 '테니스용 머리띠'에서 최종적으로 '팔찌' 형태의 퓨얼밴드로 상품화되기까지 2년이라는 시간이 걸렸다. '어디에 착용할 것인가?' '어떤 색깔, 어떤 재질로 할 것인가?' 등에 대한 아이디어들과 프로토타입들이 만들어지고 실패를 거듭했다. 이는 직원의 아이디어를 존중하고 실패를 창의로 가는 하나의 과정으로 받아들이는 나이키의 조직문화로 자리 잡았다.

원래 창의적인 아이디어는 실패할 가능성이 높은데 실패가 용인되지 않는다면 아무도 도전하지 않는다. 실제로 창의를 막는 가장 큰 장애는 실패에 대한 두려움이다. 그래서 더더욱 실패는 혁신으로 가기 위한 하나의 과정이라는 인식을 가져야 한다. 또한 그 같은 도전정신을 구현할 수 있는 프로세스는 물론 실패에 대한 안전망을 갖춰야 하는데 IK가 바로 그런 조건을 갖춘 곳이다.

이노베이션 서밋

IS^{Innovation Summit}는 나이키의 혁신적인 스포츠 기술을 세상에 처음 알리는 장을 마련해주는 행사다. 2012년 나이키의 CEO 마크 파커^{Mark Parker}가 시작한 IS는 신기술을 적용해 획기적으로 디자인된 신제품을

2-21
나이키의 이노베이션 키친
출처: Cineastas Video Production
vimeo.com/59379393

2-22
스스로 신발 끈을
조여 주는 나이키 매그
출처: NIKE Inc.

2-23
나이키 에어 베이퍼맥스
출처: NIKE Inc.

전 세계 고객에게 널리 알리는 기회로 활용된다. 첫해에는 제너레이티브 디자인 기법으로 깃털처럼 가볍고 발에 꼭 맞는 운동화가 만들어지는 과정을 상세히 소개해 고객들의 호응을 이끌어냈다. 2016년에는 하이퍼어댑트 HyperAdapt(자동으로 신발 끈을 조여 주는 운동화)를 소개했다. 스스로 신발 끈을 조여준다는 이 신발의 콘셉트는 2015년 10월 '백 투 더 퓨처 데이 Back to the Future Day'에 소개된 이래 기술적인 문제해결과 대량생산 채비를 모두 마치고 출시되었다. 운동화를 신을 때 발꿈치가 바닥에 부착된 센서를 건드리면 자동으로 신발 끈을 조여준다. 특히 신발의 측면에 장착된 두 개의 스위치를 이용해 조이는 정도를 조절할 수 있어 여간 편리하지 않다.

2017년에는 가볍다는 것을 강조하기 위해 '구름 위를 달리다'라는 캐치프레이즈를 앞세워 에어 베이퍼맥스 Air Vapormax라는 신발을 선보이는 등 나이키는 해마다 IS를 통해 혁신적인 제품을 홍보하고 있다.

주요 학습 과제

※ 과제를 수행한 뒤 체크리스트에 표시하시오.

1　디자인 조직화란 무엇을 하는 것인가? ☐

2　조직 구조의 기본적인 개념을 알아보자. ☐

3　전통적인 조직 구조에는 어떤 것들이 있나? ☐

4　새로운 조직 구조에 대해 설명해보자. ☐

5　조직 구조를 구축하는 프로세스에 대해 알아보자. ☐

6　디자인 조직이란 무엇인가? ☐

7　디자인 조직에는 어떤 유형이 있나? ☐

8　조직 생태학(Organizaional Ecology)란 무엇인가? ☐

9　전체 업무공간(TWP, Total Work Place)을 설명해보자. ☐

10　디자인 업무공간의 구성 지침에 대해 알아보자. ☐

11　디자인 설비 및 도구의 조직에서 유의할 점은 무엇인가? ☐

12　디자인 도구로서 컴퓨터의 활용에 따른 장점은 무엇일까? ☐

13　새로운 조직 구조의 사례를 알아보자. ☐

다르게 하는 것은 아주 쉽지만, 더 낫게 하는 것은 매우 어렵다.

조너선 아이브, 애플 CDO

디자인을 위한 지휘

DIRECTING FOR DESIGN

디자인경영 프로세스의 세 번째 단계인 디자인을 위한 지휘는
디자이너가 조직의 목표 달성을 위해 열과 성을 다해 노력할 수 있는 여건을 조성하고
적절히 동기를 부여해 신바람 나게 일할 수 있도록 독려하고 이끌어가는 기능을 갖는다.

정의와 기능

지휘는 그룹의 구성원들이 조화롭게 일할 수 있도록 권위를 갖고 이끌어가는 것이다. 지휘는 흔히 감독이라고도 한다. 예를 들면 공연예술 분야에서는 감독이 영화나 연극의 행동과 효과를 계획하고 그런 계획이 잘 실행되도록 배우와 기술진들을 지도하고 관리하기 때문이다. 디자인 지휘는 우수한 인재를 확보하고 적재적소에 배치해 업무가 원활히 이루어지게 하는 기능이다. 조직 구성원에게 적절한 동기를 부여해 자발적인 행동이 이루어지도록 독려한다. 디자이너와 다른 전문가들의 원활한 협력 못지않게 다양한 디자인 작업이 진행되는 과정에서 디자이너를 지도, 육성하는 것도 중요한 디자인 지휘 활동이다.

지도는 구성원들이 조직의 목표 달성을 위해 한 방향으로 일하도

디자인 인재의 확보

디자인 인재의 적재적소 배치

디자인 인재의 지도, 육성

디자인 인재의 동기 부여

3-1
디자인 지휘의 기능

록 일깨워주고 이끌어주는 것이다. 디자인 지도는 구성원이 판단을 올바르게 하지 못하거나 심각한 어려움에 봉착할 때 문제해결 방향과 방법을 제시해주는 것이다. 그러므로 디자인경영자는 디자인 활동의 모든 국면을 소상히 파악하고 적절하게 구성원들을 지도할 수 있는 역량을 갖추어야 한다. 구성원에게 디자인 작업을 할당하고 그것을 수행하는 방법을 일러주어 작업 결과를 평가해 필요하면 수정하게 해야 하기 때문이다. 그러므로 다수의 디자이너를 지휘하는 디자인경영자에게 리더십은 필수 덕목이다. 리더십이란 주어진 상황에서 목적을 성취하기 위해 특정 작업을 수행하도록 구성원을 이끌고 동기를 부여해주는 능력이다. 리더십을 올바르게 발휘하는 디자인경영자가 되려면 인간의 동기이론은 물론 조직문화에 대해 이해해야 한다. 이 장에서는 디자인 조직을 지휘하는 데 필요한 동기부여, 조직문화, 리더십과 디자이너 지휘하기를 중점적으로 다룬다.

동기부여의 중요성

동기부여란 조직 구성원들이 스스로 업무를 성실히 수행하려는 의지와 계기를 제공해주는 것이다. 인간은 적절한 동기가 있어야 자발적인 활동을 하므로 디자인 지휘에서 동기부여가 차지하는 비중은 아주 크다. 20세기 초반 프레드릭 테일러Frederick Taylor는 경제적 효율성, 특히 노동생산성을 높이기 위해 과학적 관리법Scientific Management(테일러리즘 Taylorism이라고도 불림)을 창안했다. 최적화(시간, 동작 등), 표준화(기능적 직장 제도, 작업지시서, 공구 및 기구), 동기부여(차별적 성과급)를 통해 생산성을 최대화하려는 것이다. 그러나 노동자가 기계처럼 프로그램화되고 임금 등 경제적인 요인으로 직무 동기가 조정될 수 있어서 인간성 상실과 노동 착취라는 부작용이 유발되었다. 많은 학자들이 과학적 관리법의 문제와 한계를 실증적인 실험을 통해 밝히려 노력한 결과 동기부여에 대한 획기적인 이론들이 제시되었다.

이 책에서는 동기부여와 관련해 디자인경영자에게 도움이 될 수 있는 엘튼 메이요의 호손 효과, 매슬로의 욕구 5단계설, 프레드릭 허츠

이론	연구자	주요 내용	비고
호손 효과 (1958)	엘튼 메이요 Elton Mayo	• 생산성은 작업 환경의 개선보다 심리적 요인의 영향을 크게 받음 • 비공식 조직이 동기유발에 더 큰 영향을 미침	1920년대 호손 지역의 연구에 기반
욕구 5단계설 (1943)	에이브러햄 매슬로 Abraham Maslow	• 욕구를 생리적, 안전, 사회적, 존경, 자아실현의 다섯 단계로 구분 • 아래 단계의 욕구가 충족되어야 위 단계의 욕구가 생겨남	1970년 인지적, 심미적 욕구를 추가, 7단계설로 수정
동기·위생 이론 (1959)	프레드릭 허츠버그 Fredrick Herzberg	• 만족을 얻으려는 동기 요인(직무 관련 내재적)과 고통을 피하려는 위생 요인(환경 관련 외재적)으로 구분 • 위생 요인을 충족시킨 다음, 동기 요인을 향상시키는 전략적 접근이 필요함	'욕구충족 요인 이원론'이라고도 함
성숙-미성숙 이론 (1964)	크리스 아지리스 Chris Argyris	• 구성원의 성숙도를 미성숙(단순 업무)과 성숙(복합적 업무)으로 구분 • 관리 방법의 개선 등으로 성숙도를 높여주면 조직의 효율성이 높아짐	개인의 성숙을 도와야 창의성, 자율성 등을 발휘
X-Y 이론 (1957)	더글라스 맥그리거 Douglas McGregor	• 인간의 본성을 악하다고 보는 X이론과 선하다고 보는 Y이론으로 구분 • X이론은 독재적 리더십, Y이론은 민주적 리더십으로 이어짐	X이론: 순자 성악설 Y이론: 맹자 성선설
Z이론	스벤 룬트슈테트 Sven Lundstedt	• X-Y 이론의 연장선상에서 자유방임형 관리 체계 제시 • 자율적으로 업무가 이루어지는 연구실이나 실험실 등에 적합함	자유방임형 리더십
	데이비드 롤리스 David Lawless	• X-Y 이론의 적합성이 절대적이 아니고 상황에 따라 달라져야 함 • 변화를 객관적으로 파악하고 전략을 세워 상황적으로 접근해야 함	상황적 접근 방법
	윌리엄 오우치 William Ouchi	• 경영 방식을 미국식(A타입)과 일본식(J타입)으로 구분하여 관찰 • 생산성 향상을 위해 서구식 개인주의와 동양의 집단 문화의 조화를 강조	미국 속의 일본식 경영 방식
성취욕구 이론 (1953)	데이비드 맥클리랜드 David McClelland	• 인간의 욕구를 성취 욕구, 권력 욕구, 소속 욕구로 구분 • 조직 생산성을 높이려면 성취 욕구가 강한 사람들을 선발, 활용해야 함	성취 욕구가 사회와 경제발전 촉진의 원동력임
ERG 이론 (1972)	클레이턴 앨더퍼 Clayton Alderfer	• 인간의 욕구를 존재, 관계, 성장 욕구로 구분 • 관계 욕구의 충족이 성장 욕구의 증대, 성장 욕구의 좌절이 관계 욕구의 증대로 이어짐	매슬로 5단계 이론을 3단계로 압축

버그의 동기부여 및 위생이론, 크리스 아지리스의 성숙-미성숙 이론 등 여덟 가지 이론을 선정하여 간략히 정리했다. 이런 다양한 동기 이론은 인간의 본능과 동기유발의 관계를 다각적으로 연구 분석한 결과 많은 시사점을 주지만, 나름대로 한계와 문제점을 갖고 있다(부록1 참조). 그럼에도 디자인경영자는 인간의 동기에 관한 갖가지 이론과 학설에 대해 이해하고, 디자인 조직의 리더 역할을 수행하는 데 필요한 자질을 함양하기 위해 부단히 노력해야 한다.

조직문화

7S

조직문화Organization Culture는 한 조직 내에서 공유되어 개인과 집단의 태도와 행동에 영향을 주는 가치와 규범이다. 1980년대부터 급속히 확산된 조직문화는 기업문화와 구분 없이 혼용되기도 한다. 기업문화는 경영 이념, 사업 목적, 경영 전략, 최고 경영자의 태도 등에 의해 서서히 형성된다. 리처드 파스칼과 안소니 아토스Richard Pascale and Anthony Athos는 기업문화를 구성하는 일곱 가지 개념을 S로 시작하는 단어로 정의했다. 흔히 '7S'로 불리는데, 공유 가치Shared Value, 전략Strategy, 구조Structure, 시스템System, 구성원Staff, 기술Skill, 스타일Style이며 각각의 내용은 다음과 같다.

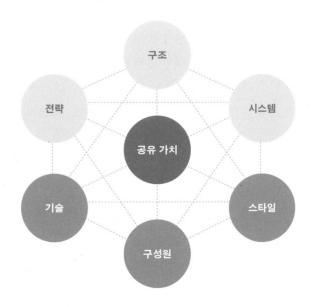

3-3
조직문화의 7S 구성요소

- 공유 가치^{Shared Value} : 기업 구성원 모두가 공동으로 추구하는 사훈(비전, 이념, 목적 등) 등으로 다른 요소에 큰 영향을 준다.
- 전략^{Strategy} : 기업의 기본적인 성격과 장기 발전 방향 등 비전을 설정하고 목적 달성을 위한 계획과 자원의 배분 방법을 정하는 것이다.
- 구조^{Structure} : 기업 활동을 위한 조직의 구조, 직무 권한의 관계를 설정하는 것으로 구성원들의 역할과 상호 관계를 지배하는 공식적인 요소다.
- 시스템^{System} : 기업의 의사결정과 운영의 틀이 되는 관리 제도와 절차이며 인사, 보상(인센티브), 경영 정보, 업무 결과 측정과 조정 통제 등을 포함한다.
- 구성원^{Staff} : 인력의 구성, 능력과 전문성 제고, 가치관과 신념, 욕구와 동기, 태도와 행동 패턴 등에 관한 틀이다.
- 기술^{Skill} : 기계 장치와 컴퓨터 등 생산 및 정보 처리 분야의 하드웨어는 물론 이를 사용하는 소프트웨어 기술이다.
- 스타일^{Style} : 구성원을 이끌어가는 전반적인 조직 관리 방법으로 구성원의 행동, 상호 관계, 조직 분위기에 영향을 준다.

7S를 성공적으로 적용한 사례로 IBM을 꼽을 수 있다. IBM은 강한 기업문화를 기반으로 세계 제일의 컴퓨터 제조업체에서 소프트웨어 및 컨설팅 회사로 변신하고 있다. IBM의 공유 가치는 '개인 존중^{Respect for Individual}, 고객 서비스^{Customer Service}, 우수성^{Excellence}'의 세 가지로 구성되어 있다. 공유 가치 실현을 위해 '24시간 내의 고객 서비스'를 추구하며 컴퓨터 사용자의 편의를 도와주는 다양한 소프트웨어를 개발하고 있다. 또한 구성원 개개인이 능력을 최대한 발휘할 수 있도록 업무의 고급화를 강조하는 직무 설계, 좋은 근무 조건, 평등한 대우, 교육 훈련, 소집단 조직을 통한 자율 경영, 인간 중심 경영과 리더십을 강조하고 있다. 특히 철저한 능력주의와 구성원들 간의 건설적인 경쟁은 조직 분위기를 활성화하는 데 기여한다.

조직문화의 유형

딜과 케네디T. Deal and A. Kennedy는 기업문화 형성에 가장 큰 영향을 미치는 것은 사회적, 경제적 환경이라 주장했다. 기업 활동에 따르는 위험부담의 정도, 의사결정이나 전략의 성공 여부가 나타나는 속도에 따라 조직문화를 네 가지로 분류했다. 남성적 마초 문화, 일 잘하고 노는 문화, 사운을 거는 문화, 절차를 중시하는 문화로 각각의 특성은 3-4와 같다.

거친 남성, 마초 문화Tough Guy, Macho Culture는 주로 벤처캐피탈, 광고, 영화 등 오락산업에서 흔히 볼 수 있으며 많은 투자가 필요하나 그 결과는 곧바로 나타난다. 속도에 중점을 두는 문화로 행동하는 것 못지않게 하지 않는 것도 중요하다. '전부 아니면 전무全無' '큰일을 해내고야 말겠다.' '최고의 싸움이다.'라는 신념을 조장하며 큰 위험부담을 기꺼이 감수한다. 그 결과가 신속하게 나타나므로 즉각적인 결단과 엄격한 마음가짐이 중요하며 내부 경쟁도 치열하다. 이 문화에 잘 맞는 사람은 승부욕이 강한 개인주의자이다. 약점은 결과를 얻기 위해 서두르므로 장기적이며 지속적인 투자가 어렵다는 것이다.

일 잘하고 잘 노는 문화Work Hard/Play Hard Culture는 온후하고 활동적인 조직에서 두드러지게 나타난다. 주로 컴퓨터 산업, 부동산업, 판매업, 소매업 등이 이 범주에 속한다. 위험부담이 적으나 피드백은 빠른 서비스업답게 구성원의 노력이 그대로 성과와 결부되므로 인내가 성공의 비결이다. 이 문화의 주요 가치는 고객과 고객의 욕구를 찾아서 충족시키는 것이다. 활동의 성과는 양으로 측정되며 팀워크와 개방적인 상호작

	빠름 ↑	일 잘하고 잘 노는 문화	거친 남성적 마초 문화
		낮은 위험부담	높은 위험부담
		신속한 결과	신속한 결과
		환경의 변화에 신속한 대응	승부욕이 강한 개인주의
결과의 신속성		절차를 중시하는 문화	사운을 거는 문화
		낮은 위험부담	높은 위험부담
		업무 절차를 중시	더딘 결과
	느림 ↓	관료주의적	큰 돈이 걸린 의사결정
		낮음 ← 위험부담 정도 → 높음	

3-4
기업문화의 유형
출처: 딜&케네디,1982

용, 환경 변화에 대한 신속한 적응이 중요시된다. 빠르고 구체적인 성과를 노리는 활동적인 사람에게 이상적이지만, 심사숙고하는 사람에게는 적합하지 않다. 경영자는 팀원들 간의 원활한 관계 형성, 개방적인 분위기 유지, 환경에 대한 빠른 판단과 적응 등에 중점을 두어야 한다.

사운을 거는 문화Bet-Your Company Culture에서는 하루하루 위험부담이 높고 좀처럼 나타나지 않는 성과를 기다리는 압박감을 이겨내야 한다. 자본재 생산회사나 석유회사, 투자회사, 컴퓨터 설계 회사 등이 이 범주에 속한다. 성공 여부를 알려면 오랜 시간이 걸리는데 회사의 장래를 걸고 투자를 진행하는 것이기 때문에 올바른 의사결정이 중요하다. 장시간의 신중한 회의를 통해서 결정이 이루어지며 여러 해에 걸쳐 일이 진행된다. 중요한 의사결정은 상위 계층에 집중되는 반면, 시간을 두고 수정이 가능한 일상적인 결정은 하위 계층에 집중된다. 상급자의 경험이 중시되며 긴 시간에 걸친 피드백으로 인해 구성원의 업적도 장기간에 걸쳐 평가된다. 이 문화의 가치는 앞으로의 전망에 대한 예측과 그런 예측에 따른 투자다.

절차를 중시하는 문화Process Culture는 은행, 관공서, 금융기관처럼 모험성이 적고 안전을 중시하는 산업에서 주로 나타난다. 결과에 대한 피드백이 거의 없으므로 모든 세부 사항의 서류화, 업무 처리의 객관성과 완벽성이 강조된다. 지극히 세세한 일도 상세히 기술하며 절차 준수와 세부 사항 처리가 완벽하게 이루어지도록 한다. 공식적인 지위와 신분은 물론 계층적 서열 관계가 중요시된다. 직무는 세분화되지만, 조직 구조와 의사결정 체계는 중앙 집권화하는 경향이 있다.

이상 네 가지 유형으로 모든 조직문화를 명확하게 설명하기는 어렵다. 기업이 어느 한 가지 조직문화만을 가지고 있는 것이 아니라 한 조직 내에는 다양한 특성이 혼재되어 있기 때문이다. 그러므로 경영자는 구성원들은 물론 조직의 문화적 특성을 파악하고 그 조직문화에 맞는 리더십을 적용하도록 해야 한다. 조직문화는 특히 디자인에 큰 영향을 미친다. 먼저 형식을 중시하는 문화에서는 디자인 또한 보수적인 성향을 띠기 쉽다. 새롭고 혁신적인 디자인을 채택하는 데 따르는 위험부담을 회피하려는 자세를 갖기 쉽지만, 관리는 치밀하게 잘하는 경향이 있기 때문이다. 무법자적 기질의 남성적 문화에서는 디자인 또한 극단적

인 성향을 나타내기 쉽다. 아주 새롭고 혁신적인 디자인을 개발하여 잘 관리할 수 있는 가능성이 큰 반면, 지극히 낙후되고 촌스럽게 될 가능성도 있다. 일 잘하고 잘 노는 문화에서는 구성원들이 디자인에 민감할 뿐 아니라 주요 결정도 매우 신속하게 이루어지므로 진취적이며 수준 높은 디자인을 개발할 가능성이 아주 크다. 회사의 운명을 거는 문화에서는 디자인에 대한 주요 결정에 많은 시간과 노력이 필요하지만, 한 번 결정된 디자인은 오래도록 사용하려는 경향이 있다.

조직 분위기

조직 분위기는 구성원들이 소속된 조직에 대해 느끼는 인상이나 심리적인 현상으로 '엄격하다, 독선적이다, 유연하다, 자유분방하다' 등으로 표현된다. 조직 분위기는 조직문화처럼 비가시적이지만, 서로 밀접한 관련이 있다. 일반적으로 조직문화는 한 조직체의 구성원들이 공유하는 가치와 믿음, 이념과 행동, 규범, 전통과 지식 등을 포함하는 종합적인 개념인 반면, 조직 분위기는 장기간에 걸쳐 조직의 상황적 요소와 구성원들의 행동이 결합되어 형성되는 조직의 내부적 환경이다. 그런 맥락에서 보면 조직 분위기는 조직문화의 하부 개념으로서 주로 심리적인 측면을 반영한다. 그렇다면 조직의 분위기는 조직의 성과에 어떤 영향을 미칠까? 북아메리카 포럼FCNA, Forum Corporation of North America은 조직 분위기를 결정하는 것이 경영 전략, 조직 구조, 조직의 규범 및 가치 체계, 최고경영자의 전략, 조직의 외부 환경 등이라고 밝혀냈다. 그중 특히 경영 전략이 조직 분위기에 가장 큰 영향을 미치고, 엄격한 관행은

3-5
조직 분위기의 결정 요소
및 성과의 관계

조직 분위기를 경직시켜 구성원들의 행동을 위축시킬 수 있다. 이들 요소 간의 관계는 3-5와 같다.

조직 분위기를 측정하여 하나의 조직이 건강한 조직인지 아닌지를 진단할 수 있다. 렌시스 리커트Rensis Likert는 조직의 분위기에 영향을 미치는 경영 시스템을 착취적, 시혜적, 참여적, 상담적 시스템의 네 가지로 나누었다. '착취적 시스템Exploitative Authoritative System'은 철저한 상명하복식 구조로서 지정된 근무 시간보다 더 많은 일을 해야 하며 추가 작업을 강요당해 업무 만족도가 낮다. 목표 달성을 위해 공포심을 사용하며 구성원에 대한 관심이 낮아 의사소통이 거의 없다. '시혜적 시스템Benevolent Authoritative System'은 상급자가 더 무거운 책임을 지고 주요 결정을 독점하기 때문에 여전히 상명하복식 구조다. 하지만 하급 직원들에게도 다소간의 의사결정 기회를 허락하고 서로 간의 경쟁을 유도한다. 근로자들의 만족감은 착취적 경영보다는 높지만, 생산성은 보통이다. '상담적 시스템Consultative System'은 인간관계론을 중시하며 의사결정에서 하급자들의 의견을 청취하여 동기를 부여한다. 하급직원들이 소소한 결정에 영향을 줄 수 있지만, 중요한 의사결정은 여전히 상급자가 독점한다. 조직 분위기가 긍정적으로 발전되어 만족도와 생산성이 높아질 수 있다. '참여적 시스템Participative System'은 구성원들이 모두 목표 설정과 의사결정에 참여하기 때문에 창의력과 기술의 활용이 촉진된다. 수평적 참여를 통해 조직 목표가 설정되므로 책임감, 만족도, 생산성이 가장 높다.

조직 분위기는 경영자의 언행과 리더십에 큰 영향을 받는다. 최고경영자의 의사결정 방식은 자연스레 전체 조직 구성원들의 행동 모형과 지침으로 작용한다. 따라서 고위경영자들이 조직 분위기 향상에 관심을 갖고 적극 노력해야 성공적인 기업문화와 조직 분위기가 형성될 수 있다. 간부들이 조직의 기본 가치를 실천하는 데 모범을 보여야 하위직 직원들이 본받기 때문이다. 디자인 분야에서는 특히 조직 분위기가 중요하다. 상품과 서비스의 매력을 높이는 우수 디자인은 디자이너의 창의력과 표현력의 성과로서 엄격하게 다그친다고 얻어지는 것이 아니다. 그런데도 디자이너가 끊임없이 황금 알을 낳아주기를 원하는 경우가 있다. 디자이너가 고도로 세련된 심미성과 신선한 아이디어로 많은 사람이 공감하는 결과물을 계속 창출해주기를 바라는 것이다. 하지만

까다로운 설계 조건, 생산 조건, 비용 등 엄격한 제약하에서 창의적인 발상을 지속하는 데는 딜레마가 있는 것도 사실이다. 그러므로 디자이너의 특성과 조직에서 주어지는 제약들이 조화를 이루는 원만한 조직 분위기를 형성, 유지하는 것이 중요하다. 디자인 조직이 지향하는 것은 개성이 강하고 예민한 감성을 지닌 디자이너와 여러 분야의 전문가가 조화를 이루는 하나의 통합체다. 다양한 악기가 모여 아름다운 선율을 만들어내는 오케스트라가 바로 디자인 조직이 추구하는 모형이다. 디자인경영자는 오케스트라의 지휘자처럼 구성원들이 유기적인 조화를 이루며 최고의 기량을 발휘할 수 있도록 해주어야 한다.

자부심의 중요성

지휘는 구성원의 자부심Confidence을 고취시켜 건강한 조직문화를 만드는 기능을 갖는다. 자부심은 개인의 가치와 내적 충실도를 의미할 뿐 아니라 자기 자신의 가치를 스스로 높이 평가하는 정신적인 상태를 말한다. 자부심은 어떤 일을 하기에 충분히 준비되어 있다고 스스로 믿는 데서 생겨난다. 그러므로 자부심이 있으면 모든 활동에 자신감을 갖게 된다. 나다니엘 브랜든Nathaniel Branden은 자부심에 영향을 주는 요인으로 학습 능력, 선택 및 결정 능력, 변화 관리 능력을 꼽았다. 이런 것들에 스스로 강한 신뢰를 가지면 자부심도 높아진다는 것이다. 미래의 조직에서는 자율성과 혁신성, 자기 책임과 자존심을 지지하고 북돋워주는 것이 기업문화에서 지배적인 가치가 되어야 한다. 순종, 복종, 권위에 대한 존경 등 전통적인 가치와는 상반되는 것이다. 특히 지도자의 높은 자부심은 동료와 부하에게 긍정적인 영향을 미친다. 만일 지도자가 자부심을 상실하면 조직 구성원들도 자신감을 잃게 된다. 그러므로 지도자는 강한 자부심을 지녀야만 한다. 디팍 세티Deepak Sethi는 자부심이 기업문화에서 무엇보다 중요하다고 강조했다. AT&T에서 일하면서 얻은 경험을 바탕으로 세티는 구성원들의 높은 자부심으로 성과를 내는 기업문화를 형성하기 위해서는 다음과 같은 7R이 필요하다고 주장했다.

- 존경 Respect
- 책임 Responsibility
- 자원 Resources
- 위험 감수 Risk Taking
- 보상 Reward
- 인정 Recognition
- 관계 Relationship
- 롤 모델링과 개선 Role Modeling and Renewal[1]

세티는 특히 7R에 속하는 요소들이 서로 상승작용을 하므로 각각의 요소들이 유기적인 조화를 이루어야만 효과가 있다고 강조했다. 자부심은 디자인에 특히 큰 영향을 미친다. 시대를 앞서가는 디자인은 새롭고 뛰어난 것을 창출할 수 있다고 믿는 디자이너의 자부심에서 비롯되는 경우가 많다. 만일 디자이너가 자부심을 잃으면 뛰어난 디자인을 할 수 없다. 고정관념을 벗어난 디자인 혁신은 새로운 것을 만들 수 있다는 강한 확신에서 비롯되기 때문이다. 일단 그런 디자인을 만들어낸 경험이 있으면 자부심이 생겨 더 뛰어난 디자인을 만들 가능성이 커진다. 특히 최고경영자가 디자이너가 뛰어나다고 믿으면 그만큼 자부심이 커져서 독창적인 디자인을 창출할 가능성이 높아진다. 그러므로 최고경영자는 디자이너가 자부심을 갖게 해주어야 한다. 세계적으로 굿 디자인을 선보이는 기업에 최고경영자의 전폭적인 지원이 있다는 것은 더 이상 새로운 사실이 아니다.

리더십 스타일은 조직을 운영하는 지도자의 행동 패턴이다. 즉 조직의 목표 달성을 위해 어떤 일을 수행할 때 많은 구성원을 지휘하는 방식이 곧 리더십 스타일이다. 조직 구성원들의 위에 군림하여 독선적으로 지휘하는지 아니면 구성원들과 같은 위치에서 동고동락하는 방식으로 지휘하는지가 곧 리더십 스타일에 의해 결정된다. 조직의 속성에 따라 다양한 유형의 리더십이 있을 수 있지만, 이 책에서는 경영자의 개성에 기반을 둔 고전적인 리더십 스타일, 거래적 리더십 스타일, 상황적 리더십 스타일, 경영 그리드 등을 대표적인 예로 다룬다. 디자인경영자가 관리해야 하는 디자인 조직의 본질에 따라 자신의 리더십 스타일을 결정하는 데 이 주제들이 유용한 근거를 제공해줄 것이다.

고전적 리더십

고전적인 리더십 스타일은 중요한 결정을 내리는 경영자가 인간의 본성에 대해 어떤 생각을 하느냐를 판단 기준으로 한다. 이 범주에는 3-6과 같이 독재적·지시적, 민주적·참여적, 방임형·위임적 스타일이 있으며 주요 특성은 제각기 다르다. '독재적·지시적 리더십 스타일'은 맥그리거의 X이론으로 쉽게 설명될 수 있다. 인간은 보통 노동을

싫어하고 책임을 회피하려 하므로 일을 시키려면 강압적으로 명령을 내리거나 처벌의 위협을 가해야 한다고 믿는 리더가 택하는 방식이기 때문이다. X이론을 신봉하는 지도자는 구성원들에게 동기를 부여해 줄 수 있는 것은 해고될지 모른다는 두려움이나 추가적인 보상에 대한 기대밖에 없다고 믿는다. 이 스타일에는 보상과 장려를 기본으로 하는 긍정적인 경우가 있는가 하면, 공포와 위협, 강제에 의존하는 부정적인 것도 있다. 독재적·지시적 리더십에서는 의사결정이 완전히 지도자의 영역이다.

'민주적·참여적 리더십 스타일'은 사람은 일하기를 좋아하고 참여하고자 한다는 맥그리거의 Y이론에 기초하고 있다. 이 가설에서는 순조로운 상황하에서 인간은 문제해결 능력을 갖고 있으며 자신의 작업에 대헤 책임을 진다는 것을 전제로 한다. Y이론을 신봉하는 리더는 구성원들이 스스로의 신념과 자기관리에 의해 동기가 유발될 수 있다고 믿기 때문에 중요한 의사결정 과정에 기꺼이 그들을 참여시킨다. 디자인 조직의 경영을 위해 추천할 만한 리더십이다.

'방임적·위임적 리더십 스타일'은 독재적인 스타일과 상반된다. 방임적인 리더는 구성원들에게 의사결정에 관한 모든 사항을 맡기므로 느슨한 구조와 조직 분위기가 조성된다. 결정의 책임은 그룹 구성원들에게 있지만, 지도자는 어떤 위험부담도 받아들일 준비가 되어 있어야 한다. 구성원 중심의 리더십 스타일이라고도 하는 이런 접근은 구성원의 자유로운 활동과 창의성을 장려한다는 장점이 있다. 하지만 구성원들이 성숙해져야 비로소 성과를 거둘 수 있다. 이 리더십 스타일은 구성원들의 이해관계가 밀접하지 않은 골프클럽이나 스포츠센터 등의 운영에 적합하다.

리더 중심 ← 독재적 지시적 / 민주적 참여적 / 방임적 위임적 → 구성원 중심

리더십 스타일

3-6
고전적 리더십
스타일의 유형

이상에서 논의한 리더십 스타일은 리더가 구성원의 수준이나 상
태에 따라 합당한 리더십 스타일을 선택해야 한다는 데 중점을 두고
있다. 그러나 하급자의 자발적인 문제해결 능력이나 창의성의 증진처
럼 보다 높은 수준의 변화를 이루려면 전혀 다른 차원의 새 틀이 필요
하다. 그런 리더십으로 제임스 번스James Burns가 제시한 거래적 리더십
Transactional Leadership과 변혁적 리더십Transformational Leadership을 꼽을 수 있다.

'거래적 리더십'은 리더가 구성원들에게 원하는 보상을 얻으려면
무엇을 해야 하는지를 알려주고 그 목표가 달성되었을 때 충분히 보상
하는 것이다. 거래적 리더는 단기적인 성과를 얻기 위해 협상과 교환을
통해 보상을 제시해 하위 직원들의 동기를 유발하려 한다. 상사와 직원
간의 거래에는 건설적인 것과 협박에 의한 것이 있다. 먼저 "오늘 밤 야
근해서 업무를 잘 마무리하면 내일 일찍 퇴근해도 되네."라고 제시하
고 순응한 직원에게 보상해주는 것이 건설적인 거래다. 상사가 원하는
대로 일하지 않거나 협조하지 않는 직원에게 "한 번 더 그러면 다음 달
수당은 없을 줄 알아."라고 협박하는 것이 강압적 거래다.

'변혁적 리더십'은 리더가 구성원의 감동을 유발하여 조직의 장기
적인 목표 달성을 위해 스스로 최선을 다하게 하려는 것이다. 변혁적
리더는 주어진 환경에 안주하지 않고 변화에 능동적으로 대응하거나
올바른 방향으로 바꾸려고 도전한다. 변화를 유도하는 리더십의 요소
로는 카리스마, 영감, 지적 자극, 개별적 배려를 꼽을 수 있다. 카리스
마는 '신의 은총'이라는 그리스어에서 유래된 것으로 사람을 끌어당기
는 특별한 능력이나 자질을 의미한다. 영감은 창의적인 일의 계기가 되
는 기발한 착상이나 자극이다. 지적 자극은 새로운 지식이나 사실을 알
려주어 마음의 작용을 일으키는 것이다. 개별적 배려는 구성원 개개인
의 성취 욕구를 북돋아주어 사기를 높여준다. 이 리더십 사례로는 우리
나라를 2002년 월드컵에서 4강으로 이끈 거스 히딩크Guus Hiddink 감독과
최근 베트남 축구대표팀을 통솔하여 큰 성과를 거두고 있는 박항서 감
독을 꼽을 수 있다.

개인적인 능력은 타고난 재능과는 다를 수 있다. 재능은 한 개인이 태어나면서부터 천부적으로 갖고 태어나는 본능적인 자질인 반면, 능력은 교육, 훈련, 경험 등을 통해서 습득하는 지식이나 기술에 의해 향상될 수 있기 때문이다. 조직의 환경과 구성원의 능력은 노력에 따라 변할 수 있으므로 한 가지 리더십만을 고수하는 것은 바람직하지 않다. 그래서 상황적, 임기응변적 리더십Situational or Contingency Leadership 스타일이 주목받고 있다. 하나의 조직이 마치 생명체처럼 상황 변화에 적응하는 것처럼 리더십 스타일도 경영 환경 변화에 맞춰가야 한다는 것이다. 상황적 리더십은 구성원들의 과업 수행 능력의 발전 단계와 관련해 적합한 리더십 스타일을 선택, 사용하는 데 중점을 둔다. 케네스 블랜차드Kenneth Blanchard는 구성원의 발전 단계는 경영자 도움 없이 과업을 수행할 수 있는 능력Competence과 헌신적 참여 수준에 따라 계량화할 수 있다고 보고 상황적 리더십 스타일의 기본적인 틀을 제시했다.

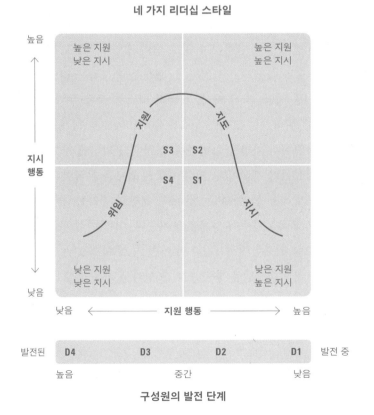

네 가지 리더십 스타일

3-7
상황적 리더십 모델
출처: Kenneth Blanchard, *Managing in the Age of Changing: Essential Skill to Manage Today's Diverse Workforce*, eds. Roger Ritvo et al.(New York: IRWIN Professional Publishing, 1995)

이 시스템에서는 적합한 리더십 스타일을 선택할 수 있다. 능력의 발전 단계는 가장 낮은 D1에서 가장 높은 D4까지 네 단계가 있고 리더십 스타일은 지시Directing, 지도Coaching, 지원Supporting, 위임Delegating의 단계가 있다. 리더는 상황에 따라 그것들을 조합하여 적합한 스타일을 선택할 수 있다. S1(지시형 리더십)에서는 지시의 비중이 아주 높은데 비록 업무 수행능력은 부족하더라도 열심히 노력하면 '지시'해 줄 필요가 있기 때문이다. S2(지도형 리더십)에서는 능력은 있으나 헌신적 참여도가 낮은 경우에는 지도가 효과적이다. 리더가 코치처럼 격려와 지도를 해주면 동기 유발을 높일 수 있기 때문이다. '지원'을 위주로 하는 S3(지원형 리더십)는 업무 능력은 있으나 의욕이 부족한 구성원에게 적합하다. 업무 수행을 위한 노력을 촉구하되 의사결정에 대한 책임은 나누는 스타일이기 때문이다. S4(위임)는 리더가 의사결정과 문제해결의 책임을 모두 구성원에게 맡기는 것이다. 수행 능력과 의욕이 모두 높은 사람에게 적합한 리더십이다.

프레드 피들러Fred Fiedler도 최상의 리더십은 존재하지 않으므로 특정 상황에 적합한 것을 선정, 활용해야 한다는 생각으로 리더의 유형을 과업 지향적 리더와 관계 지향적 리더로 구분했다.[2] '과업 지향적 리더십'은 과업의 목표 달성을 무엇보다 중시해 과업을 완수하는 데서 만족감을 얻는다. 리더 중심으로 결정과 지시가 내려지고 규칙과 규정을 강조하고 과업을 정해진 시간에 완벽하게 끝내기 위해 데드라인과 스케줄 준수를 중요하게 여긴다. 하급자들에게 과업 지향적 행동을 강조하고 그들과 좋은 관계를 갖는 것은 조직이 과업을 잘 수행할 때나 과업상의 중대한 문제가 없을 때뿐이다. '관계 지향적 리더십'은 구성원들과 긴밀한 인간관계를 맺는 것을 과업의 목표 달성보다 중시한다. 관계 지향적 리더는 하급자들과 잘 어울리는 것을 중요시하고 부하들에 대해 배려 있는 행동을 하며 지원적인 태도를 취한다. 하급자들과의 신뢰 관계를 중요하게 여기고 그들의 참여와 자율성을 존중한다. 구성원들의 개인적인 사정에 관심을 가지므로 하급자들이 편하게 사적으로 만나기도 한다. 일단 그런 관계가 형성되면 과업 완수를 공동의 목표로 삼아 함께 해결해갈 수 있게 된다.

경영자의 주요 과제는 건강한 조직 분위기를 조성해주는 인간관계와 업무의 성과를 높이는 생산성의 적절한 균형을 유지하는 것이다. 로버트 블레이크와 제인 모튼Robert Blake and Jane Mouton은 경영자가 생산성 중심 접근 방법과 인간 중심 접근 방법을 선택, 활용하는 데 도움을 주는 경영 그리드Managerial Grid를 개발했다.[3] 경영 그리드는 경영자가 생산성과 인간관계라는 두 가지 핵심 요소의 조화를 도모하는 데 효과적인 수단이다. 생산성은 단지 물리적인 성과로 한정되지 않고 보이지 않는 '효과'도 포함한다. 인간적인 상호관계도 강제보다는 믿음에 바탕을 둔 인적 신뢰, 한 개인의 자부심, 과업에서 안전감에 대한 열망, 과업과 동료들과의 사회적 관계 등 많은 이슈가 포함된다. 경영 그리드의 두 축은 생산성과 인간관계다. 가로축은 생산성에 대한 관심을, 세로축은 인간관계에 대한 관심을 나타내며 각 축은 9점 척도로 나뉜다.

이 그리드에서 나타낼 수 있는 경영 방식은 다양하지만, 다섯 가지 부분을 강조하고 있다. 4개의 각 모서리 부분과 중앙이다. 빈약한 경영(1,1)은 생산성이든 인간관계든 모든 것에 관심이 낮고 현상 유지에만

과업(생산성)에 대한 관심

급급한 경우다. 권위형 경영(9,1)은 생산성을 높여 과업을 완수하는 데만 관심이 있을 뿐 인간 요소에 대해서는 무관심하다. 중도형 경영(5,5)은 적절한 인간관계를 유지하면서 과업을 수행해 효과적으로 성과를 거두려는 것이다. 사교형 경영(1,9)은 인간관계를 가장 중요하게 여기며 구성원들 간의 원만한 관계와 친밀한 분위기 조성에 주력한다. 팀 경영(9,9)은 인간관계와 과업에 대한 관심이 모두 높아 누구의 눈치도 볼 필요 없이 편안하게 과업에 전념할 수 있게 해준다. 이 그리드는 경영자가 자신이 관리하는 조직의 경영 스타일을 결정할 때 도움이 되는 틀을 제공하는 개념적 모델Conceptual Model로서 가치가 있다고 평가된다. 이상에서 살펴본 리더십 스타일들은 조직문화와 분위기 형성에 큰 영향을 미친다. 어떤 리더십이 디자인경영자에게 가장 적합하다고 단정 지을 수는 없다. 리더십은 조직의 특성과 종류, 경영자가 이끄는 조직의 크기와 역할 등에 따라 다양할 수밖에 없기 때문이다. 디자인경영자의 리더십 스타일은 조직의 공유 가치와 그에 따르는 전략과 정책에 따라 신중하게 선택되어야 한다. 또한 디자인 과업의 특성, 규모와 성격 등을 감안하여 적절한 리더십을 구사해 구성원들의 창의성이 십분 발휘될 수 있는 조직 분위기를 형성해야 한다.

디자이너는 디자인 조직에서 가장 중요한 자원이다. 조직이 아무리 잘 구조화되고 디자인 설비와 도구들이 아무리 잘 갖추어졌다고 할지라도 디자인 업무를 성공으로 이끄는 것은 디자이너의 창의적 능력이다. 비록 디자이너에게 창조적인 작업을 하도록 억지로 강요할 수는 없지만, 디자이너를 효율적으로 지휘하면 디자인 서비스의 질과 생산성을 모두 높일 수 있다. 그러므로 디자이너를 적절히 지휘하는 일은 디자인 경영자가 수행해야 하는 가장 중요한 책무 중 하나다. 디자인경영자는 디자인 과업의 목적과 지침을 설정해야 하고 디자이너는 그 목적을 잘 이해해 조직에서 자신이 담당해야 하는 책임을 인식해야만 한다.

디자이너의 유형

디자이너는 전공한 분야와 수행하는 과업 등에 따라 여러 유형으로 구분된다. 전공 분야에 따라서는 패션 디자이너, 공학 디자이너, 시각 디자이너, 산업 디자이너, 인테리어 디자이너, 텍스타일 디자이너 등으로 나뉜다. 맡은 바 직무와 관련해 상세하게 담당 업무를 나타내는 직함들이 있다. 흔히 '디자이너'라고 불리지만 성격과 속성, 업무 처리 능력 면에서는 서로 상당히 다르다. 어떤 디자이너는 2차원과 3차원

디자인 분야에 탁월한 능력을 지니고 있는 반면, 어떤 디자이너는 디자인 기획 활동에 큰 관심을 갖고 두각을 나타낸다. 어떤 디자이너는 근면한 반면, 그렇지 않은 사람도 있다. 어떤 디자이너는 여가 시간을 즐기는 것만으로 만족한다. 앞으로 디자인경영자가 되려는 비전을 갖고 자기 수양과 역량 함양에 몰두하는 이들도 있다. 이처럼 디자이너는 아주 다양한 업무를 수행하고 있을 뿐 아니라, 개성 또한 크게 다르기 때문에 디자이너를 지휘하는 것은 대단히 어려운 과제다.

디자인 인적 자원 포트폴리오

조지 오디온George Odiorne은 제품 포트폴리오의 연장선상에서 인적 자원 포트폴리오를 창안했다.[4] 제품 포트폴리오는 보스턴 컨설팅 그룹Boston Consulting Group이 개발한 제품 분류 체계다. 여러 제품을 수익과 투자의 많고 적음을 기준으로 캐시 카우Cashcow, 스타Star, 물음표Question Mark, 도그Dog의 네 가지로 분류했다. 캐시 카우는 성숙기에 접어들어 신규 투자를 하지 않아도 잘 팔려 큰 수익을 거두게 해주는 제품이다. 스타는 아직 본격적으로 수익을 내지는 못해도 점차 인기가 높아져 곧 캐시 카우가 될 수 있는 상품이다. 물음표는 시장에 출하된 지 얼마 되지 않아서 어떤 유형의 상품이 될지 판단하기 어려운 상품이다. 도그는 쇠퇴기에 접어들어 벌어들이는 수익보다 비용이 많이 드는 제품이다.

오디온은 인적 자원 포트폴리오를 일꾼Workhorses, 스타Stars, 문제아Problem Employees, 쓸모없는 사람Deadwood으로 구성했다. 일꾼은 맡은 바 업무를 성실하게 잘 수행하는 유능한 직원이다. 스타는 획기적인 아이디어나 해결 방법을 제시할 수 있는 특별한 능력을 갖추어 큰 성과를 내게 해준다. 문제아는 잠재적인 능력은 갖고 있으나 조직 분위기와 조화를 이루지 못하고 갖가지 문제를 일으킨다. 무용한 디자이너는 능력이 떨어지고 의욕도 없어서 조직을 위해 별로 도움이 되지 않는 사람들이다. 오디온의 인적 자원 포트폴리오를 바탕으로 이 책에서는 디자인 인적 자원 포트폴리오를 제안한다. 각각의 명칭이 다소 어색하지만, 하나의 디자인 조직 내에서 존재할 수 있는 여러 유형의 디자이너들을 일목요연하게 정리한 것이다.

'디자인 스타Design Stars'는 높은 잠재력을 갖추고 최고 수준으로 성과

를 거두고 있는 디자이너다. 높은 업무 수행 능력과 동기 유발 요인을 갖고 있는 젊은 디자이너, 창의적이고 생산적인 중견 디자이너, 훌륭한 잠재력을 소유한 디자인경영자도 이 부류에 속한다. 스타 디자이너는 탁월한 아이디어나 디자인 해결안을 창안하여 조직 발전에 지대한 공헌을 할 수 있다. 전체 디자이너들 중 15% 정도가 이 범주에 속한다. '디자인 일꾼Design Workhorses'은 성실하게 맡은 바 소임을 다하여 높은 성과를 올리는 디자이너다. 전체 디자인 부서 구성원들 중에서 79%에 이르는 디자인 일꾼은 전성기를 구가하지만 잠재력 면에서는 한계에 도달하고 있다. 비록 최고의 성과를 올리고 있다 할지라도 얼마나 오래 그 범주에 머물 수 있을지 알 수 없기 때문이다. 그들이 만일 자신의 성과에 안주하여 자기계발 노력을 소홀히 하면 다른 범주(디자인 문제아나 무용한 디자이너)로 분류될 수 있다. 반면 재교육 등을 통해 획기적인 능력을 갖추면 디자인 스타로 재분류될 수 있다. 디자인 일꾼에게는 임금을 높여주어 생활비 걱정 없이 업무에 충실하며 자기 계발을 위해 노력하게 해주어야 한다.[5] 직무 교류, 연수 등을 통해 매너리즘에 빠지지 않고 새롭게 일할 수 있는 의욕을 길러주는 것도 중요하다. '디자인 문제아Problematic Designers'는 잠재력은 있지만 업무 수행 면에서 제대로 역량을 발휘하지 못하는 디자이너다. 전체 구성원의 약 4%를 차지하는 그런 디자이너는 자칫 사고를 칠 수도 있고 유해한 행동에 관여하기 쉽다. 번뜩이는 아이디어 발상력은 있으나 실패에 대한 두려움에 떠는 중견 디자이

3-9
디자인 인적 자원
포트폴리오

너나 재능은 있어도 성공 가능성에 대해 불안해하는 젊은 디자이너가 이 범주에 속한다. 과거나 현재의 바람직하지 못한 실수나 과오로 이 범주로 분류되기도 한다. 그런 경험은 상급자의 잘못된 리더십이나 인간관계의 결과인 경우가 많다. 이 범주의 디자이너는 높은 잠재력을 감안하여 남겨둘 가치가 있지만, 개별적인 평가와 분석이 필요하다. 만약 디자인 스타로 성장하지 못하거나 디자인 일꾼으로 변신하는 데 전념하지 못한다면 무용한 디자이너가 될 수도 있기 때문이다. '무용한 디자이너Design Deadwood'는 업무 수행력과 잠재력 면에서 모두 낮은 수준으로 조직 환경에 잘 적응하지 못해 업무 수행을 제대로 할 수 없는 사람들이다. 자신의 미래 성장을 위한 어떤 의욕이나 열정도 없고 업무를 수행할 수 있는 능력이 현저히 낮아서 그들이 보유한 가장 낮은 수준의 잠재력에도 미치지 못한다. 그런 디자이너는 스스로 무능하다고 인정한 채 종종 업무를 잘 수행하려는 노력조차 하지 않는다. 사도야마 야스히코佐渡山安彦는 약 2%의 디자이너가 이 범주에 포함된다고 주장했다.[6]

디자이너의 유형 분류

디자이너마다 갖고 있는 잠재력과 업무 수행 능력이 제각기 다르므로 모든 디자이너가 디자인경영자가 될 수 있는 것은 아니다. 어떤 디자이너는 디자인 실무에서 다양한 경험을 축적한 후에 소수의 멤버들로 구성된 디자인 팀을 잘 이끌 수 있다. 특히 월등한 경영자적 자

3-10
기업 디자이너의
직급별 유형

질과 능력을 갖고 있는 디자이너는 디자인 임원Executive Design Director 이나 CDO가 될 수 있다. 그런 자질을 갖춘 디자이너는 자신의 디자인 사업체를 운영하는 CEO가 될 수도 있다.

일반적으로 기업 내에서 일하는 디자이너는 교육의 정도, 경험, 개인적인 능력, 전문적인 재능 등 다양한 요인에 의해 초급 디자이너-중견 디자이너-디자인 프로젝트 팀장-디자인 부서장-최고디자인책임자 CDO로 분류될 수 있다. 초급 디자이너는 정규 대학교나 상응하는 교육기관에서 디자인 관련 학과를 졸업하고 갓 입사한 사람이다. 대체로 실무 경험이 전혀 없거나 아주 단기간의 경험을 했을 뿐이며 실무 능력을 습득하기 위해 열정을 갖고 노력한다. 주임 디자이너는 기업의 디자인 부서나 관련 부서에서 2년 이상의 디자인 실무 경험이 있으며 상사의 지시에 따라 단순한 디자인 업무를 수행한다. 선임 디자이너는 5년 이상의 디자인 실무 경험이 있고 다수의 중견 및 초급 디자이너를 지휘하며 디자인 프로젝트 책임자로서의 역할을 수행한다. 수석 디자이너는 최소 10년 이상의 디자인 실무 경험이 있으며 디자인 프로젝트 팀을 운영하는 디자인 부서의 책임자 역할을 한다. CDO는 최소한 5년간 디자인 부서장을 역임한 경험을 포함해 15년 이상의 디자인 실무 경력을 갖추고 있으며 디자인 기능의 최고책임자로 CEO의 디자인 참모 역할을 수행한다. 대기업에서는 비디자인 전공자이지만 디자인에 이해가 깊은 고위직이 CDO를 겸하기도 한다. 이상의 분류는 기업 디자인 부서에 소속된 디자이너의 일반적인 직급과 자격 요건을 기술한 것이므로 참고 사항일 뿐이다. 기업마다 나름대로 디자이너를 위한 직위, 직급, 자격 및 승진 요건 등을 상세히 정의한 인사 규정을 가지고 있기 마련이다.

디자이너 선발

디자이너 지휘의 가장 중요한 기능은 유능하고 적합한 인력을 선발하여 적재적소에 배치하는 일이다. 어느 조직에서나 마찬가지겠지만 특히 창의적 능력이 크게 요구되는 디자인 조직에서 수행해야 할 직무는 일반적인 조직과는 크게 다르기 때문이다. 따라서 창의성과 심미

성 등에 초점을 맞추어 다양한 디자인 직무에 적합한 자질과 역량을 갖춘 인력을 선발하는 일이 매우 중요하다. 일반적으로 디자이너 선발 과정은 다음과 같이 네 단계로 이루어진다.

① 지원 서류 심사
② 적격 여부 심사 인터뷰
③ 선발 인터뷰
④ 업무 부여 인터뷰[7]

지원자 유의 사항

지원 서류는 지원자의 개인적인 정보와 디자인 감각을 쉽게 알 수 있도록 해준다. 입사 서류의 경우 회사마다 소정의 양식을 쓰지만, 디자이너는 별도로 자신의 이력서를 준비하는 것이 좋다. 이력서의 내용과 레이아웃이 디자이너의 능력을 보여주기 때문이다. 마릴린 보리섹 Marilyn Borysek 은 이력서 작성을 위한 여섯 가지 요령을 제시했다. ① 간결하여 고용 담당자의 눈에 쏙 들게 하라. ② 업무 개요의 나열 말고 자신의 업적을 써라. ③ 연대기가 아니라 자신의 능력과 강점을 부각시킨다. ④ 지원하는 회사에 모든 것을 맞춘다. ⑤ 너무 뻔한 '목적'을 쓰기보다 자신의 역량과 경험을 강조하는 '경력 요약'을 쓴다. ⑥ (경력직일수록) 네크워킹이 중요하다.[8] 이력서 작성에서 중요한 것은 자신이 지원하는 업종에서 어필될 만한 핵심적인 내용만을 잘 간추리는 것이다. 너무 장황하거나 산만한 이력서는 지원자의 정리 능력이 부족하다는 표시로 간주될 수 있다.

디자이너에게 포트폴리오는 이력서 못지않게 강력한 어필 수단이다. 자신의 디자인 역량을 한껏 과시할 기회이기 때문이다. 이처럼 포트폴리오는 그 효과가 큰 만큼 위험부담도 적지 않으므로 목적에 맞추어 간결하게 정리해야 한다. 독창적인 포맷과 폰트 등을 사용하고 모든 실적을 다 넣으려고 하면 안 된다. 지원 목적에 부합하는 실적을 3-5개 정도로 압축시키되 제일 앞과 끝 부분에 가장 우수한 것을 배치한다.

인터뷰의 첫 단계인 적격 여부 심사 인터뷰는 기본적인 조건에 맞지 않는 지원자를 선별해내려는 것이지만, 담당할 업무에 적합한 응모

자를 추려내는 선발 인터뷰를 겸하기도 한다. 선발 인터뷰는 합격 여부를 결정하기 위해 실시한다. 업무 부여 인터뷰는 선발된 지원자를 대상으로 근무 부서를 정하기 위한 것이다. 인터뷰는 짧은 시간 동안의 만남과 대화로 지원자의 역량과 가능성을 파악하는 것이므로 지원자와 면접관 모두 신중하게 접근해야 한다. 자칫 본의 아닌 오해나 의사소통의 미비로 치명적인 불이익을 받을 수 있기 때문이다. 특히 지원자는 인터뷰 요령을 숙지해야 한다. 미국 IT 기업의 정보기술 임원CIO, CTO, CISO 전문 헤드헌터인 마사 헬러Martha Heller 는 인터뷰에서 지원자의 유의 사항을 열 가지로 정리했다.

- 욕설이나 은어 등 비속어를 사용해서는 안 된다. Don't swear.
- 사람에게 초점을 맞추라. Focus on the people.
- 입사 후 3개월 동안의 업무 계획에 대한 대답을 준비하라.
 Be prepared to answer the 90-day questions.
- 용모를 단정히 하라. Clean your fingernails.
- 준비를 해왔다고 모든 것을 다 사용해야 할 필요는 없다.
 Just because you brought it, doesn't mean you have use it.
- (참여하는 모든 사람과) 사랑을 나누라. Share the love.
- 자신의 강점 계발을 위해 스스로 노력한다는 것을 보여주라.
 Demonstrate that you are a student of yourself.
- 깊이 파고들어라. Go deep.
- 그러나 너무 장황하게 하지는 마라. But not too deep.
- 지각하지 마라. Don't be late.[9]

특히 지원자는 인터뷰할 때 너무 수다스럽고 부정적, 호전적, 고압적인 것처럼 보이지 않도록 조심해야 한다. 그런 태도는 면접관이 응모자에게 무의식적으로 부정적인 감정을 갖도록 유도할 수 있기 때문이다.

면접관 유의 사항

면접관은 인터뷰 동안 내내 어떤 무의식적인 선입견에 이끌리지 않도록 주의해야 한다. 일반적인 선입견으로는 '후광 효과Halo Effect'와

'피치포크 효과Pitchfork Effect'를 꼽을 수 있다. 후광 효과는 수려한 외모나 개인적인 매력처럼 눈에 띄는 특징 때문에 지원자의 모든 면에 높은 점수를 주는 것이다. 반면에 피치포크 효과는 면접관이 지원자가 갖고 있는 하나의 약점만을 보고 그것을 일반적인 무능함으로 간주하는 것이다. 면접관이 특별한 이유 없이 지원자를 싫어한다면 조직 내의 다른 누군가가 그 지원자를 한 번 더 인터뷰해야 한다. 한 면접관의 편견이나 선입견으로 적합한 지원자가 탈락될 수도 있기 때문이다. 면접관의 유의 사항은 다음과 같다.

- 직무와 직접 관련된 질문을 적은 목록을 미리 준비하라.
 Write down a list of questions that directly related to the job responsibilities.
- (과거의 실적이나 행동 등) 행태적인 질문을 하라. Ask behavioral questions.
- 면접 전에 지원자의 이력서를 훑어보라.
 Review the candidate's resume before the interview.
- 지원자를 위해 면접의 구조를 간추려서 설명하라.
 Outline the interview structure for the candidate.
- 면접 진행 중에 말을 지나치게 많이 하지 마라.
 Don't talk too much during the interview process.
- 동업자끼리의 공손함과 예의를 갖추라.
 Extend professional courtesies, says Dooney.
- 비언어적 신호에 주목하라. Watch nonverbal signals.
- 예의 바르고 전문가다워야 하지만, 너무 다정하게 하지는 마라.
 While being polite and professional, don't get too chummy.
- 이메일이든 전화든 후속 조치를 취하라.
 Whether it's email or phone, follow up.[10]

인터뷰에서 사용하는 평가 서식은 지원자의 자질, 경험, 능력과 재능, 동기와 흥미, 표현력, 순응력 등을 객관적으로 평가하고 종합적으로 판단할 수 있도록 준비되어야 한다.

면담자		날짜						
지원자 이름		평가자 이름						

요인	변수	등급					총합	특기사항
		A	B	C	D	E		
자질	일반 교육							
	전문적 훈련							
	기타 활동: 수상 경력 등							
경험	연구							
	디자인							
	관리 경험 등							
능력과 재능	지성							
	판단력/예견력							
	화술 (Verbal Skills)							
	제도술 (Draftmanship)							
	새로운 매체의 조작 능력							
	조직력							
동기와 흥미	진취성							
	열의/자극 (Stimulus)							
	지적 호기심							
	사회적 관심							
	실제적 관심							
표현	외형							
	매너							
	언어 능력							
	건강과 일반적 적합성							
순응력	안정성/신뢰성							
	다른 사람들에 대한 포용성							
	다른 사람에 대한 영향력							
	직업에 대한 자세							
종합								

A: 탁월(Outstanding) B: 평균 이상(Above Average) C: 좋음(Good) D: 빠듯함(Marginal) E: 미흡(Unsatisfactory)

기술적인 기량 (Technical Skill)	A	B	C	D	E	비고 (Comment)
심미적 (Aesthetic)						
분석력 (Analysis)						
색채 감각 (Color)						
컴퓨터 사용 (Computer Use)						
디자인 개발 (Design Development)						
디자인 전략 (Design Strategy)						
제도 (Drafting)						
드로잉/스케칭 (Drawing/Sketching)						
운전면허 (Driver Licenses)						
경제 (Economics)						
공학 (Engineering)						
환경 영향 (Environment Impact)						
견적 (Estimating)						
평가 (Evaluating)						
입체 조형 (3D Form)						
그래픽 (Graphic)						
인간공학 (Human Factor/Ergonomics)						
실행 (Implementation)						
혁신/발명 (Innovation/Invention)						
인터랙션 디자인 (Interaction Design)						
마케팅 (Marketing)						
재료학 (Material)						
제조학 (Manufacturing)						
모델 제작 (Model Making)						
패턴 제작 (Pattern Making)						
사진학 (Photography)						
기획 (Planning)						
견해 (Point of View)						
예측 (Predicting)						
의전 (Protocol)						
빠른 시각화 (Rapid Visualization)						
규정 (Regulation)						
렌더링 (Rendering)						
조사 (Research)						
조각 (Sculpture)						
기호학 (Semiotics)						
스타일 감각 (Sense of Style)						
질감 (Texture)						
사용성 테스트 (Usability Test)						
사용자 요구 (User Need)						
사용자 시나리오 (User Scenarios)						
박식함 (Well-read)						
글쓰기 (Writing)						

A: 탁월(Outstanding)　B: 평균 이상(Above Average)　C: 좋음(Good)　D: 빠듯함(Marginal)　E: 미흡(Unsatisfactory)

분류	전문적인 기능	A	B	C	D	비고 (Comment)
대인관계 (Interpersonal)	팀플레이어다. (Team Player)					
	자신감이 있다. (Confident)					
	경쟁적이다. (Competitive)					
	야심 차다. (Ambitious)					
	추진력이 있다. (Driven)					
	균형 잡혔다. (Balanced)					
	고집이 세다. (Persistent)					
	역동적이다. (Dynamic)					
	관심이 많다. (Interested)					
	도움이 된다. (Helpful)					
	외향적이다. (Outgoing)					
	조직적이다. (Organized)					
	소통을 잘한다. (Reaches Out)					
	낙천적이다. (Optimistic)					
	용기가 있다. (Courageous)					
	유머가 있다. (Sense of Humor)					
	예의 바르다. (Polite)					
	개별적 기여자 (Individual Contributor)					
	내성적이다. (Quiet)					
	숫기가 없다. (Shy)					
	게으름쟁이: 고객을 쳐다보지 못한다. (Slob: Can't See Client)					
	자기중심적이다. (Self-centered)					
	고집불통이다. (Incorrigible)					
	스타 기질이 있다. (Star Quality)					
	독단적이다. (Assertive)					
	열정적이다. (Enthusiastic)					
	남의 공을 인정해준다. (Gives Credit)					
	잘 듣는다. (Good Listener)					
	발표력이 좋다. (Good Presenter)					
	영감을 준다. (Inspires)					
	신뢰성이 있다. (Loyal / Trustworthy)					
	동기 부여가 뛰어나다. (Motivates)					
	설득력이 있다. (Persuasive)					
	칭찬을 잘한다. (Praises)					
	감사를 잘한다. (Says "Thanks")					
	협조적이다. (Supportive)					

A: 그렇다(Yes) B: 아니다(No) C: 때때로(Sometimes) D: 자주(Often)

분류	전문적인 기능	A	B	C	D	비고 (Comment)
사고력 Intelligence	개념적이다. (Conceptual)					
	조직적이다. (Organized)					
	분석적이다. (Analytical)					
	전략적이다. (Strategic)					
	영리하다. (Smart)					
	독립적이다. (Independent)					
	재빠르다. (Quick)					
	재치있다. (Resourceful)					
	학습적이다. (Learns)					
	융통성이 있다. (Flexible)					
	적응 감각이 있다. (Sense of Appropriate)					
	미래 지향적이다. (Visionary)					
	직관적이다. (Intuitive)					
활동력 Energy	활기차다. (Vigor)					
	힘이 있다. (Power)					
	추진력이 있다. (Drive)					
	집중력이 있다. (Intensity)					
사업 능력 Entrepreneurial Sales	마케팅력이 있다. (Does Marketing)					
	인간관계가 원만하다. (Builds Relationships)					
	네트워크가 있다. (Has Networks)					
	사전 접촉 없는 방문을 잘한다. (Cold Calls)					
	우편물 개발 능력이 있다. (Develops Mailings)					
	친화적이다. (Closes)					
	혼자 발표를 잘한다. (Solo Presenter)					
	제안서 작성 능력이 있다. (Writes Proposals)					
	상담을 잘한다. (Consults)					
경영 Management	명쾌한 우선순위 (Prioritizes Clearly)					
	목적 설정 (Develops Goals)					
	목적 완수 (Achieves Goals)					
	시간 분석 (Analyzes Time)					
	업무 계획: 자기 자신/타인 (Plan Work: Own/Others)					
	활동 일정 잡기 (Schedules Activities)					
	지도 (Coaches)					
	고용 (Hires)					
	해임 (Fires)					
	실행과 평가(Does Perform. Evaluation)					
	외부 디자인 회사 선정과 지휘 (Select/Directs Outside Design Firms)					
	협상 (Negotiates)					
	보살핌 (Nurturing)					
	경쟁의 이해 (Knows Competition)					

경영 Management	벤치마킹 (Does Benchmarking)					
	상부 및 하부와의 의사소통 (Communicates Up&Downward)					
	위임을 잘함 (Delegates Well)					
	타인을 개발시킴 (Develops Others)					
	책임과 신뢰 부여 (Gives Responsibility & Trust)					

A: 그렇다(Yes) B: 아니다(No) C: 때때로(Sometimes) D: 자주(Often)

3-15 디자이너의 재무, 소통 및 성숙도 등 평가 서식

분류	전문적인 기능	A	B	C	D	비고 (Comment)
재무 Financial	견적 (Estimates)					
	개발 통제 (Development Controls)					
	예산 편성 (Sets Budgets)					
	예산 추적 (Tracks Budgets)					
	계산서 작성 (Billing)					
	스톡옵션 알기 (Knows Stock options)					
	보너스 이해 (Comprehends Bonus)					
의사소통 Communication	명료성 (Articulate)					
	대중 연설 (Public Speaker)					
	작문력 (Writes Well)					
	잘 듣기 (Listen Well)					
	언어 장애 (Speech Impediment)					
	영어 이해력(English Comprehension)					
	영어 연설자 (English Speaker)					
성숙도 Maturity	협동성 (Cooperative)					
	인내심 (Patient)					
	이해력 (Understanding)					
기타 Other	디자인 사회 활동 (Design Society Offices)					
	강연 (Lectures)					
	출판 (Publishes)					
	교육 (Teaches)					
디자인 외적인 사항 Non-Design Pursuits	예술 (Arts)					
	자선 (Charities)					
	문화 (Culture)					
	가족 (Family)					
	취미 (Hobbies)					
	지역 모임 (Local Community)					
	기타 (Other)					
	정치 (Politics)					

A: 그렇다(Yes) B: 아니다(No) C: 때때로(Sometimes) D: 자주(Often)

디자이너가 적절한 일자리를 찾으려면 자기 평가를 통해 어떤 업무에 적합한지를 파악해야 한다.[11] 기술적 기량의 평가를 통해 성공한 디자이너와 자신을 비교하여 가장 잘할 수 있는 것을 알아내야 한다. 그리고 자신의 강점을 고용주에게 설명할 수 있어야 한다. 3-12는 디자인 기량과 전문성에서 자신이 갖고 있는 강점을 확인하는 데 유용한 평가서식이다. 둘째로는 자신의 대인관계에 관한 기량을 평가해야 한다. 3-13, 3-14, 3-15의 평가 서식을 이용해 현재 자신이 갖추고 있는 자질과 앞으로 필요하거나 강화해야 하는 자질이 무엇인지를 확인한다. 이때 자신에 대한 공동작업자나 동료들의 평가를 참조하는 것도 중요하다.

디자이너는 이상 두 가지 평가 서식을 통해 자신의 자질을 확인하고 미래의 목표에 따라 개발해야 할 것들을 파악함으로써 자신에게 보다 맞는 업무에 지원할 수 있도록 해야 한다. 또한 장기적으로 자아실현을 위한 준비를 잘해야 한다.

디자이너 재교육 및 훈련

디자인 업무가 바뀜에 따라 디자이너를 위한 재교육 등 훈련 프로그램의 필요성이 커지고 있다. 이는 원래 디자인이 학제적인 특성을 갖고 있는 데 따르는 현상으로 디자이너는 부단히 새로운 이론과 방법론을 습득해야 한다. 특히 요즘처럼 소비자의 니즈Needs가 다양해지고, 경영 환경이 불확실한 상황에 대응하기 위해서는 디자이너들에 대한 직무 훈련이 필요하다. 디자인 조직 내에서의 훈련은 디자이너가 업무를 더 효과적으로 수행할 수 있게 해준다. 이를 통해 조직에서 요구하는 신기술과 능력의 습득뿐 아니라 향후 디자인경영자가 되는 데 필요한 역량을 기를 수 있다. 훈련 방법과 훈련 내용의 특성을 파악하고 이를 디자이너의 수준에 따라 적용함으로써 훈련 효과를 더욱 높일 수 있다. 일반적으로 훈련이 실시되는 장소는 OJTOn the Job Training 와 Off JTOff Job Training 로 구분된다. OJT는 직장 내에서 직무를 수행하면서 상급자에게 훈련을 받는 것이다. 피교육자와 상급자 간의 접촉이 용이하고 직무에

필요한 직접적인 지식과 노하우를 전수받을 수 있는 장점이 있다. 하지만 교육 성과에 대한 평가가 어렵고 상급자로부터 잘못된 업무 관행을 그대로 물려받을 수 있다는 위험부담이 있다. 한편 Off JT는 직무와 분리해 별도의 장소에서 다수의 대상에게 일괄적이며 조직적으로 실시하는 훈련이다. 저명한 외부 강사 등 뛰어난 지도자에게 훈련을 받을 수 있으며 다른 부서 구성원들과 지식과 경험을 나눌 수 있다는 장점이 있다. 하지만 교육 내용이 직무와 직결되기 쉽지 않다는 것이 단점이다. 디자인 조직에 입문하는 초급 디자이너는 앞으로 수행하게 될 업무에 대해 충분한 준비를 하지 못한 경우가 많다. 디자인 교육기관에서는 산업 현장의 구체적인 디자인 문제해결 방법보다는 디자이너로서의 폭넓은 자질을 함양하는 데 중점을 두기 때문이다. 그러므로 중견 디자이너는 실제 디자인 프로젝트에 필요한 문제해결 방법을 이해하도록 적절한 OJT를 초급 디자이너에게 제공해야 한다. 실무 경험이 많은 디자이너도 새로운 디자인 이론, 기술, 재료는 물론 디자인 실무와 관련되는 여러 문제해결 방법을 배워야 한다. 특히 중견 디자이너는 점차 디자인 프로젝트를 이끌어갈 초급 디자인경영자로서 사고思考와 업무 처리 방법을 배우기 위해 공식적인 디자인경영 훈련 프로그램을 이수해야 한다. 그런 훈련 프로그램들은 디자인경영과 관련된 문제해결,

디자이너 유형	훈련 내용	훈련 방법
디자이너	• 디자인 부서 환경 적응을 위한 훈련 • 디자인 직무 이해를 위한 훈련 • 디자인 직무에 관한 기술을 전수하는 기능 훈련	• Off JT : 오리엔테이션 훈련 • OJT : 기초 훈련, 실무 훈련
초급 디자인경영자 (팀장급)	• 다수의 디자이너가 참여하는 디자인 프로젝트 팀 관리를 위한 리더십 훈련	• TWI (Training Within Industry)
중견 디자인경영자 (부서장급)	• 다수의 디자인 프로젝트 팀으로 구성된 디자인 부서 관리를 위한 훈련	• MTP (Management Training Program) • JST (Jinji in Supervisory Training)
고위 디자인경영자 (임원급)	• 기업 전반의 관점에서 전문적 지식, 기술, 계획 능력, 판단력 등을 개발 • 디자인의 사회적 책임에 대한 인식을 기초로 최고경영자의 올바른 의사결정을 돕기 위한 훈련 • 디자인경영자로서의 자기계발	• ATP (Administrative Training Program)

3-16
디자이너의 유형에 따른 훈련 내용과 방법

의사결정 및 의사소통 기술을 함양하는 데 초점을 맞추어야 한다. 그같은 훈련 과정을 이수하지 못한 중견 디자이너는 디자인 조직의 운영을 책임지는 디자인경영자가 되기 어렵다. 3-16은 디자이너와 디자인경영자의 유형에 따라 필요한 훈련 내용과 사용되는 훈련 방법을 정리한 것이다. 학제적인 팀의 구성원으로서 디자이너는 다른 전문가들의 언어와 기술을 이해해야 한다.[12] 그런 이해는 요구되는 수준과 깊이에 따라 독학이나 교차 훈련Cross-Training을 통해 습득할 수 있다. 디자인경영자는 본인 자신은 물론 조직 구성원의 높은 역량 유지를 위해 훈련 기회를 제공해야 한다.

디자이너 보상과 포상

디자이너에게 주어지는 보상Compensation과 포상Rewarding은 디자이너 지휘에서 중요한 요소다. 직무에 충실하도록 해주는 동기 부여 방법이 될 수 있기 때문이다. 보상은 일한 노고에 대한 대가를 치르는 것으로 보통 조직과 개인이 맺은 고용 계약을 따른다. 특정 목적을 달성하기 위해 일해주고 받는 보수와 같은 의미로 사용된다. 포상은 특별한 공로가 있는 사람을 칭찬, 장려하기 위해 상(또는 상금)을 주는 것이다.

보수로 동기를 부여하는 방법에는 외재적 방법과 내재적 방법이 있다. 내재적 방법은 직무를 수행하는 데 따르는 성취감, 안정감, 도전 정신, 자아 실현감 등을 높이는 것이다. 외재적 방법은 급여와 승진처럼 겉으로 드러나는 보상을 해주는 것이다. 『현대경영학의 이해』저자 이건희는 외부적이고 인위적인 금전적 보상을 통하여 동기를 부여함은 물론 불만족 요인을 제거할 수 있다고 주장했다.[13] 금전적인 보수는 원칙적으로 구성원의 요구와 부합되고 성과와 보수의 적절한 균형이 이루어지게 해야 한다. 내재적 보상 방법은 앞에서 논의한 허츠버그의 '동기부여 및 위생 이론'처럼 직무 내용의 질을 높여 동기를 유발하는 것이다. 구성원이 직무에 만족하고 스스로 도전하며 성장하려는 욕구가 생기게 하는 것이므로 직무 충실화라고 한다. 직무 충실화의 성과는 구성원에게 자주성과 책임을 부여하고 직무 내용을 재편하여 개인적 성장과 작업 환경 개선의 기회를 제공하는 것에 달려 있다. 보수는 직접 금전적인 보수와 비금전적인 보수로 나뉜다. 직접적인 금전적 보수는 급여와 보너스, 성과급처럼 돈을 직접 지급하는 것이다. 스톡옵션 Stock Option 의 부여, 주식 대금의 분할 납부는 물론 승용차나 회원권을 제공하고, 자녀의 학자금을 대신 지불해주는 것도 포함된다. 비금전적 보수에는 직무·직위의 만족도, 업무 환경 등이 있다.

디자이너 평가 및 보수 현황

동기부여 이론들을 바탕으로 디자이너에게 적절한 보상 및 합당한 보수를 책정, 지급해야 한다. 디자이너의 보상은 그들의 직무 요구 사항을 기준으로 업적에 대한 공정한 평가가 전제되어야 한다. 디자이너 평가에서 가장 중요한 포인트는 공평한 분위기를 조성해 사기를 진작시키고 스스로 직무 수행의 약점을 깨달아 개선하려는 풍토를 만드는 것이다. 디자이너 평가에는 근무 자세, 정확성, 책임감, 판단력, 협조성, 기획력 등 일반적인 자질도 포함된다. 평가 결과는 경영 의사결정 정보로 제공되어 디자이너의 능력 개발과 직무 충실화의 근거로 활용될 수 있다. 미국에서는 해마다 디자이너의 보수에 대한 조사가 이루어지고 있다. Hacking UI 와 Hired 가 공동으로 전 세계의 디자인 종사자를 대상

피고용인 이름		소속		부서		종별
평가자		날짜		피고용인과 대화한 날짜		

평가 기준	A	B	C	D	E	비고
작업의 질: 정확성, 철저함과 기량						
작업 이해도: 수행해야 할 작업에 대한 이해						
작업의 양: 전문가 표준에 맞는 작업량						
추진력: 창의성과 열의						
판단력: 건전함과 성숙함						
협조성/신뢰성: 다른 사람들과 협력하여 작업을 수행할 의지, 할당된 작업을 완수할 능력						
상사(또는 의뢰인)/동료 관계: 다른 사람들과 적극적인 교제						
잠재력: 미래 성장 가능성						
종합						

A: 탁월(Outstanding) B: 뛰어남(Excellent) C: 좋은(Good) D: 충분함(Adequate) E: 무관심(Indifference)

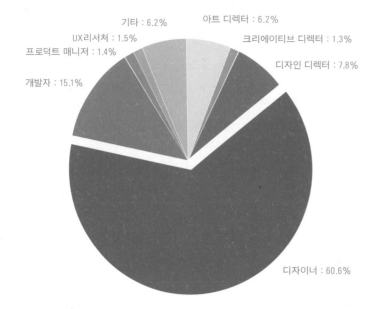

기타 : 6.2%

아트 디렉터 : 6.2%

UX리서처 : 1.5%

크리에이티브 디렉터 : 1.3%

프로덕트 매니저 : 1.4%

디자인 디렉터 : 7.8%

개발자 : 15.1%

디자이너 : 60.6%

소기업 평균
$69,846

100K

75K

50K

평균 연봉 (USD)

25K

0

극소 소 중 대

회사 규모

에이전시 회사 ※고용된 직원만 해당

3-21
회사 규모별
기업 디자이너의
보수 차이

으로 실시한 '디자인 보수 조사Design Salary Survey'에는 57개국 3,167명이 참
여했다. 참여자들 중에는 남성(76.4%)이 여성(23.6%)보다 월등히 많았
다. 이 조사의 결과 다음과 같은 주요 시사점들이 제시되었다.

- 기업 디자인 부서에서 일하는 디자이너가 디자인 전문회사에서
 근무하는 사람보다 높은 보수를 받는다. 이미 잘 알려져 있는
 사실이지만 숙련된 제품 디자이너의 경우 아무리 규모가 큰
 디자인 회사에 다닐지라도 페이스북보다 적은 급여를 받는다.
 그렇다면 졸업을 앞둔 예비 디자이너가 돈을 많이 주는 회사나
 스타트업을 골라서 가려고 노력해야만 할까? 물론 아니다.
 결국 이 조사는 단지 돈에 대한 것일 뿐이다.
- 취업 후 8년차까지는 여성이 남성보다 다소 많은 보수를 받지만,
 그 이후 역전 현상이 일어나 남성이 더 많이 받는다.
- 직무 만족도는 모든 계층에서 고르게 높다.[14]

조사 참여자들의 직함을 보면 60.6%가 '디자이너'이고 디자인경영자
로 분류될 수 있는 직함을 사용하는 경우는 디자인 디렉터(7.8%), 아트
디렉터(6.2%), 크리에이티브 디렉터(1.3%) 순이다. 기업 디자이너의
경우 회사의 규모(대, 중, 소, 극소)에 따라 보수 차이가 크다. 대기업 디
자이너들의 연봉은 8만 5천 달러에 달한다. 중기업과 소기업은 7만 달
러 정도로 비슷하고 극소기업의 경우는 5만 달러를 조금 상회한다. 중
규모의 에이전시에서 일하는 디자이너가 소규모 에이전시보다 다소
높은 연봉을 받는다. 일반적으로 기업 등 영리 기관의 보수가 비영리
기관에 비해 높고 영리 기관 중에서도 기업이 디자인 회사보다 많은 급
여를 준다는 사실은 다른 조사에서도 확인되고 있다. 케일리 카루티스
Kayleigh Karutis의 조사에 따르면 기업 디자인 부서(8만 6,694달러)의 보수가
가장 높고 스타트업(7만 7,614달러), 프리랜서(7만 857달러), 디자인 전
문회사(6만 3,406달러) 순으로 낮아진다.

디자인 전문회사의 경우 전문성과 지명도 등에 따라 수입이 달라
지므로 구성원의 보수도 크게 영향을 받기 마련이다. 그에 비해 교육기
관(6만 2,364달러)은 다소 낮은 편이고 정부기관(5만 6,125달러)은 아주

근무 주체	남자	여자
디자인 전문회사(에이전시)	$ 63,406	$ 61,389
교육기관 / 회사	$ 62,364	$ 52,763
프리랜서 / 계약 조직	$ 70,857	$ 61,681
정부기관 / 진흥기관	$ 56,125	$ 54,667
기업 디자인 부서(중소기업)	$ 86,694	$ 78,637
스타트업	$ 77,614	$ 79,517

3-22
근무 주체에 따른
디자이너 보수 차이

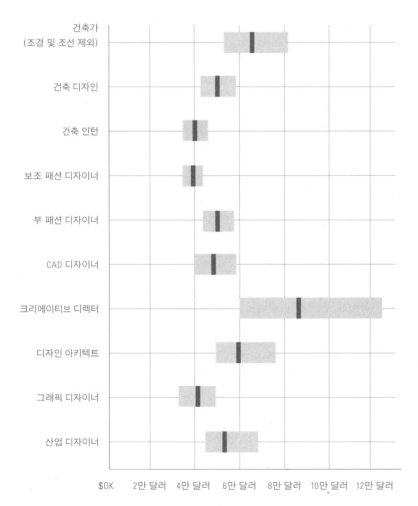

3-23
디자인 분야별
보수 현황

낮다. 성별로 구분해서 보면 남성이 대체로 여성보다 다소 많은 보수를 받고 있지만, 스타트업의 경우에는 여성의 보수가 높다.[15]

디자인 분야별로도 보수에 차이가 난다. 페이스케일^{PayScale}에 따르면 미국의 크리에이티브 디렉터의 연봉은 6만-12만 달러로 가장 높다. 이어 건축가, 디자인 아키텍트, 산업 디자이너 순이며, 그래픽 디자이너, 보조 패션 디자이너, 건축 인턴의 연봉은 낮다. 경력 5-7년차 중견 디자이너의 보수도 분야에 따라 다른데, UX 디자이너가 가장 보수가 높고, UI와 시각 디자인이 조금 낮은 편이다. UX 디자이너의 경우 개인별 역량과 경험에 따라 다르지만 보통 10만-15만 달러에서 연봉이 결정된다. 이는 경력이 비슷한 엔지니어의 보수보다 10% 정도 낮은 것이다. UI 디자이너의 경우 9만-14만 달러로 제품 디자이너와 비슷하고 시각 디자인(8.5만-13만 달러)은 다소 낮은 편이다.[16]

디자이너의 보수는 성과에 따라 공정하게 정해져야 하므로 연공서열식 호봉제보다 능력 위주의 연봉제가 더 합당하다. 디자이너가 연봉제에 적응하려면 먼저 자기계발에 힘써야 한다. 능력 위주의 사회에서 업무 성과를 인정받으려면 합당한 역량이 뒷받침되어야 하기 때문이다. 또한 연봉제에서는 평가 기준인 성과를 높이려고 비윤리적인 행위를 하지 말아야 한다. 상급자 자신의 실적을 부풀리기 위해 하급자의 참신한 아이디어를 도용하는 일은 철저히 배격되어야 한다.

한편 디자인경영자는 먼저 개방적이고 공정한 디자이너 평가 시스템을 개발해야 한다. 연봉제를 도입하면 성과를 올리기 위해 조직 내에 개인주의가 팽배해 과도하게 경쟁하는 분위기가 조성되기 쉽다. 디자인경영자는 이렇게 흐트러지기 쉬운 기업 조직의 분위기를 통합할 수 있는 방법을 모색해 서로 선의의 경쟁을 할 수 있는 분위기를 만들어가야 한다.

조직 내는 물론 조직 간의 의사소통이 매우 중요하다. 의사소통은 조직의 전체적인 목적과 활동에 대해 명확히 이해하는 데 도움이 되기 때문이다. 경영자와 구성원들은 각종 미디어와 수단을 통해 다양한 소통 네트워크를 구축하여 업무 관련 정보를 공유해야 한다. 의사소통에는 공식적인 소통과 비공식적인 소통이 있다. 공식적인 소통은 조직의 업무 내용에 대해 지시나 의견을 주고받는 것이고 비공식적인 소통은 구성원들 간의 사사로운 대화다. 공식적인 소통은 각 부서 간의 잠재적 갈등이나 오해가 생기지 않도록 내용이 진지하고 분명해야 한다. 내용이 명료해야 구성원에게 공동의 목적을 이해시키고 협동 의지를 북돋을 수 있기 때문이다. 원활한 의사소통은 특히 디자이너 지휘를 위해 필수적인 수단이다. 이 장에서는 의사소통의 종류, 원칙, 디자이너와 개발자(엔지니어 등 포함), 고객 등과의 의사소통을 중점적으로 다룬다.

3-24
의사소통의 종류

의사소통의 종류

사람의 의사소통은 입으로 말하고 귀로 듣는 기본적인 언어적 소통과 얼굴 표정이나 몸의 자세로 감정 등을 나타내는 비언어적 소통으로 크게 나눌 수 있다. 언어적 소통에는 구두, 문서, 시각적 소통이 있다. 구두 소통은 전달하려는 내용을 대화를 통해 나누는 것이고 문서는 내용을 글로 적어서 소통하는 것이다. 시각적 소통은 전하고자 하는 내용을 그림으로 그려서 소통하는 것으로 언어와 문자가 다른 문화권의 사람들이 소통하는 데 특히 큰 도움이 된다. 비언어적 소통에는 감성적 인식과 신체 언어를 통한 소통이 있다. 감성적 인식은 자신이나 타인의 감정 상태를 재빨리 간파해 상황을 긍정적인 방향으로 이끌어가는 것이다. 얼굴에 나타나는 표정은 감성적 인식의 바로미터다. 신체 언어는 특정한 의미를 갖는 손가락질, 팔놀림, 특정한 자세 등이다.

최근 비언어적 소통의 중요성이 커지고 있다. 무의식적인 행동이나 자세가 상대방의 기분에 큰 영향을 미칠 수 있기 때문이다. 예를 들면 가운뎃손가락을 세우거나 엄지와 검지로 원을 그리는 등 특정한 손가락질이 모욕적으로 받아들여져서 큰 다툼으로 이어질 수 있다. 신뢰를 구축할 수 있는 간단한 신체언어 구사 방법은 눈 마주치기, 머리 끄떡이기, 사소한 몸짓(셔츠소매로 장난치기, 반지 갖고 놀기, 핸드폰 보기, 손가락으로 톡톡 두드리기 등) 하지 않기, 손을 얼굴에 대지 않기(입을 만지는 것은 거짓말, 귀를 만지면 잘 모르거나 불확실함, 턱을 쓰다듬으면 판단하는 것을 연상), 바른 자세 유지하기(구부정한 자세는 '아니오No', 뻣뻣한 자세는 겁먹음을 나타냄) 등이다.[17] 비언어적 소통은 특히 다음 절에서 다룰 다른 문화 사이의 의사소통에서 매우 커다란 역할을 한다.

의사소통의 원칙

원활한 의사소통을 위해 쌍방이 지켜야 하는 원칙이 있다. 육하원칙에 따라 무엇을 누구와 언제 어디에서 왜 어떻게 소통해야 하는지가 명확해야 올바른 소통이 이루어질 수 있다. 벤카테시Venkatesh 는 명료Clarity, 주목Attention, 피드백Feedback, 비공식Informal, 일관성Consistency, 시기적절Timeliness,

적합성^{Adequacy}을 소통의 일곱 가지 원칙으로 제시했다.[18] 허타 머피 등^{Herta} ^{Murphy et. al.}은 '7C 원칙'을 제시했는데, 완성도^{Completeness}, 견고함^{Concreteness}, 심사숙고^{Consideration}, 간결함^{Conciseness}, 정확함^{Correctness}, 명료함^{Clearness}, 정중함 ^{Courteousness}의 일곱 단어의 머리글자를 모은 것이다.[19] 마인드 툴 에디토 리얼 팀^{Mind Tool Editorial Team}도 C로 시작하는 일곱 가지 형용사를 모아 7C 의 사소통 원칙을 제시했다. 명료함^{Clear}, 간결함^{Concise}, 견고함^{Concrete}, 정확함 ^{Correct}, 일관됨^{Coherent}, 완벽함^{Complete}, 공손함^{Courteous} 이 그것이다.[20]

그 같은 내용을 정리하여 이 책에서는 원활한 소통을 위한 다섯 가 지 원칙을 'CACAT'으로 제시하며 자세한 내용은 3-25와 같다.

원칙	내용
명료함 Clarity	소통하고자 하는 내용이 명확해야 함. 보내는 사람의 의도가 받는 사람에게 제대로 전달되려면 메시지의 혼동이 없어야 함
타당함 Adequacy	소통되는 정보는 모든 측면에서 타당하고 정확하여 다름이 없어야 함
일관됨 Consistency	조직의 목적, 정책, 계획, 프로그램 등과 일치해야 함 만약 메시지가 그런 것들과 상충되면 큰 혼란이 생겨날 수 있음
주목 Attention	쌍방이 주의를 집중해야 함. 한눈을 팔거나 건성으로 들으면 전달하고자 하는 내용이 제대로 인지되지 못하기 때문임
타이밍 Timing	실행에 차질이 없도록 적절한 시간에 메시지가 전달되어야 함 때늦은 소통은 무의미한 경우가 많음

3-25
의사소통의 원칙

의사소통이 원활하려면 정보의 흐름이 매우 중요하다. 이해 당사자에 게 정보가 신속히 전달되면 업무의 원활한 추진은 물론 올바른 결정에 도 큰 도움이 된다. 한 조직 내에서 정보의 흐름은 계층적 흐름과 네트 워크 흐름으로 대별된다. 계층적 정보 흐름은 조직의 위계에 의한 명령 계통에 따라 수직적으로 전달되는 공식 문서, 방송, 인터넷 등을 통해 이루어진다. 주로 회사 내부의 이슈를 전통과 규범에 따라 논리적이며 합리적으로 전달하고 그에 대해 상급자와 하급자 들이 의논하는 방식 이다. 이 흐름에서는 위로부터 아래로 내려가는 정보의 수준을 철저히 통제한다. 네트워크 정보 흐름은 비공식 조직을 통해 수평적으로 정보 가 전달되는 것이다. 주로 조직 외부의 이슈나 개인적인 이야기들을 잡 담 형식으로 나누는 것으로 신뢰감과 일체감을 높이는 데 일조한다.

디자이너와 개발자의 의사소통

빠르게 전개되는 기술 혁신을 제품, 시스템, 서비스로 전환하려면 디자이너와 개발자(엔지니어 포함)의 협력이 필수적이다. 그러나 서로 다른 교육적 배경을 갖고 있으며 상이한 문화 속에서 살고 있는 두 전문가가 전공 분야를 넘나드는 협업을 하는 일은 쉽지 않다. 디자이너와 개발자가 서로를 거북하게 여긴다는 것은 어제오늘의 일이 아니다. 서로의 관심사와 업무 방식이 다르기 때문이다. 어떻게 그런 차이를 극복하고 협업의 시너지를 낼 수 있을까?

세계적인 모바일 제품 전문회사인 텐디지Tendigi는 2010년부터 전략, 디자인, 공학이 융합된 프로세스를 통해 업계에서 최고로 아름답고 정밀한 제품을 만들고 있다. 그 회사의 제품 디자이너 메간 클러츠Megan Kluttz는 디자이너와 개발자 간의 소통을 원활하게 하려면 실용적으로 의사결정을 하고 엔지니어의 업무를 쉽게 해주며 그들을 존중하면서 부단히 소통해야 한다고 설명했다.[21] 디자이너가 플랫폼 가이드라인과 표준(예컨대 iOS, macOS, watchOS, Material Design, Web Design 등), 기본적인 UX 지침 등을 잘 이해하고 제품을 디자인하면 사소한 일로 엔지니어에게 무시당할 일이 없다는 것이다. 또한 디자이너가 프로그램 언어Coding를 알고 엔지니어의 관점에서 문제를 바라보는 것도 서로 간의 격차를 좁히는 좋은 방법이다. 특히 디자이너는 자신이 디자인한 것을 다각도로 면밀히 검토해 미세한 결함이라도 발생하지 않도록 해야 한다. 엔지니어의 사소한 지적 한 마디에 오랜 시간의 노력이 허사가 되지 않도록 해야 하기 때문이다. 그런 노력이 쌓이면 디자인 프로세스에서 엔지니어와의 공감대 형성이 보다 더 편해지고 의사결정도 쉽게 이루어질 수 있다.

웹 디자이너와 개발자 간의 원활한 소통을 돕기 위한 방법들도 제시되고 있다. 토머스 페함Thomas Pheham은 디자이너와 개발자는 서로 다른 업무 프로필, 관점, 관찰 방식을 갖고 있으므로 한 팀을 이루어 일해야 최종 사용자들에게 큰 혜택이 돌아간다고 주장했다. 페함은 그들 간의 의사소통이 원활히 이루어지게 해주는 여덟 가지 요령을 제시했다. 물

리적 장애물의 제거, 하나의 큰 팀에 불러 모으기, 표현의 명료함을 북돋우기, 개발자에게 시각적 피드백을 요청하기, 디자이너와 개발자 비율 조정(개발 지향 회사는 1:4, UX 위주의 회사의 경우 1:2), 적절한 정보 흐름 유지, 디자인하기와 프로그램하기의 짝짓기로 상호 이해를 높이기, 1+1=3 등이다.[22]

디자이너와 고객과의 의사소통

디자이너는 보통 누군가의 의뢰를 받아 업무를 수행한다. 디자인 전문회사에서는 고객 하면 디자인 프로젝트를 의뢰하는 주체를 의미하지만, 기업 내에서는 CEO나 발주 부서를 지칭하기도 한다. 고객과 디자이너와의 의사소통은 프로젝트의 성패에 큰 영향을 미친다. 《포춘》 15대 헬스케어 회사의 브랜드를 통합 관리하는 히잠 하론Hizam Haron은 고객과 디자이너 간의 관계를 잘 유지하는 것은 데이트하기와 같다고 비유했다. 좋은 데이트를 하려면 경청하고 물어보고 서로 깊이 이해하고 더 좋은 관계를 창출하는 과정을 반복해야 하기 때문이다.

유쾌한 분위기에서 식사를 함께 하는 동안 서로 친밀한 관계가 형성되어 좋은 데이트가 되기도 하지만, 성격 차이 등으로 아주 나쁜 관계가 될 가능성도 있다. 기업 디자이너의 고객은 거의 모두 회사 내부에 있으므로 자주 만나 친근한 관계를 맺기 쉽고 그들의 기대에 부응하는 디자인을 개발하기가 수월한 편이다. 반면에 외부의 고객과 일할 때는 의사소통의 미비로 업무 범위와 가용 예산 등을 잘 알지 못해 계약 단계부터 고전하는 경우가 많다. 어떤 경우든 좋은 데이트를 하려면 서로 이해하고 공감하려는 노력이 필요하다. 고객이 굿 디자인에 대해 무엇을 알겠느냐는 선입견에 사로잡히지 말고 그들의 입장에서 문제를 생각해봐야 한다. 비록 심미성에는 무지할지라도 굿 디자인이 되게 하는 데 필요한 다른 여러 요소에 대해서는 고객이 훨씬 더 잘 알고 있는 경우가 많기 때문이다.

컨텐트그룹Contentgroup은 좀 더 구체적으로 디자이너와 고객 간의 관계를 좋게 만들어주는 세 가지 비결을 제시했다. 첫째, 피드백을 줄 때는 잔인하리만큼 솔직해져야 한다는 것이다. 디자인은 창의적이므로 너무 거친 피드백은 개인적인 공격으로 간주될 것이라고 느낄 수 있으

나 꼭 그렇게 생각할 필요가 없다. 디자이너는 그런 비평에 익숙하기 때문이다. 특정한 욕구와 관련지어 디자인이 어떻다는 것을 투명하게 제대로 알려주어야 고객과 디자이너의 관계가 더 성공적이 될 수 있다. 둘째, 디자이너를 믿으라는 것이다. 좋은 디자이너는 고객의 니즈를 경청하고 명심해 디자인 창출에 반영한다. 고객은 디자이너를 믿고 과제를 완수할 수 있는 시간과 공간을 제공해주어야 한다. 쌍방 간의 신뢰는 고도로 창의적인 해결안을 가능케 해준다. 셋째, 부단히 의사소통하라는 것이다. 프로젝트가 제대로 진행된다고 인식하면 양자 간에 긴장이나 의심이 들 여지가 없다. 프로젝트에 관한 질문이 있으면 언제든지 서로 통화하거나 이메일을 주고받는다. 자주 소통할수록 문제의 소지가 줄어들기 마련이다.[23]

다른 문화 사이의 의사소통

디자인 분야에서는 특히 다른 문화 사이의 의사소통이 중요하다. 디자인 비즈니스가 전 세계를 대상으로 전개되는 경우가 많기 때문이다. 앞 장에서 논의한 것처럼 해외 디자인 분소를 설치하는 기업이 늘어나고 있다. 디자인 전문회사의 경우에는 세계 주요 도시에 지사를 두는 경우가 많다. IDEO, 컨티뉴, 펜타그램 등 대규모 디자인 전문회사에는 다른 여러 문화권 출신 디자이너가 함께 근무한다. 또한 다른 문화권에 속한 고객을 위해 디자인 서비스를 제공해야 하는 경우가 자주 있다. 그런 경우 문화적 차이로 인해 예기치 않은 어려움에 직면하기도 한다.

이질적인 문화 간의 의사소통은 디자인 조직 내의 문제와 외부적인 문제로 구분된다. 내부적인 문제는 디자인 부서 내에 다양한 인종의 디자이너가 함께 종사하는 데 따르는 것이다. 문화적인 배경이 현저히 다른 디자이너가 팀을 이루어 함께 일하다 보면 문화적 충돌이 생길 수 있다. 서로 간에 사고방식이나 행동 양식이 크게 다를 수 있기 때문이다. 서로 다른 문화 사이의 의사소통에서 중요한 것은 단순히 그 문화에 대한 지식이 있거나 언어를 잘 구사하는 것이 아니다. 어느 정도 그 문화를 받아들일 자세가 되어 있는지 여부가 중요하다. 외부적인 문제는 해외 고객이 늘어나면서 그들의 문화에 대한 심층적인 이해가 필요

하게 된 데서 비롯된다. 특정 지역 사람들의 니즈를 충족시켜주기 위한 해결안을 창출하려면 그 지역의 문화에 대한 이해와 공감이 필수적이다. 세계 시장을 무대로 하는 상품을 디자인할 때 인류의 보편적인 정서를 고려해야 하지만, 여전히 지역 특유의 문화를 반영해야 한다.

서로 다른 문화 사이의 소통을 원활히 하려면 상호 간의 불확실성 요소를 제거해야 한다. 상대방의 의도를 짐작하기 어렵고 자신도 어떻게 행동을 해야 할지 몰라서 불안한 상태를 완화시켜야 하는 것이다. 윌리엄 구디쿤스트William Gudykunst, 2005는 그런 불확실성 요소 제거 방법으로 관찰, 탐문, 상호 접촉을 꼽았다. 관찰은 상대방이 어떤 상황에서 어떻게 반응하고 행동하는지를 살펴보는 것이고, 탐문은 제삼자에게 묻거나 상황을 설정하여 적극적으로 알아보는 것이다. 상호 접촉은 상대에게 직접 묻거나 자신을 내보여줌으로써 서로의 행동에 대한 이해도를 높이려는 것이다.[24]

그 외에도 서로 다른 문화 사이의 의사소통을 증진시키려면 바넷 피어스W. Barnett Pearce가 주창한 '의미의 통합 경영Coordinated Management of Meaning'과 하워드 자일스Howard Giles가 주창한 의사소통 적응 이론Communications Accommodation Theory[25] 등에 대해 좀 더 자세히 알아볼 필요가 있다. 디자인 업무의 지휘자이자 감독으로서 역할을 수행하는 디자인경영자는 다양한 출신 배경과 개성을 갖고 있는 디자이너가 서로 유기적인 조화를 이루며 일할 수 있는 환경을 조성하기 위해 힘써야 한다. 이를 위해 무엇보다 먼저 효율적인 소통에 장애물로 작용하는 요소들을 제거해야만 한다. 그런 요소로는 디자이너 간의 신뢰 부족, 지나친 믿음, 메시지 전달의 부적절함(시기, 대상 내용 등), 편협한 생각, 외골수적인 마음가짐 등을 꼽을 수 있다.

주요 학습 과제

※ 과제를 수행한 뒤 체크리스트에 표시하시오.

1 디자인 지휘란 무엇을 하는 것인가? ☐

2 동기 부여의 중요성에 대해 설명해보자. ☐

3 조직문화의 구성 요소에는 어떤 것들이 있나? ☐

4 조직문화를 네 가지 유형으로 나누고 각각의 특성을 설명해보자. ☐

5 조직 분위기란 무엇인가? ☐

6 자부심은 왜 중요한가? ☐

7 리더십 스타일(Leadership Style)에 대해 알아보자. ☐

8 경영 그리드(Managerial Grid)란 무엇인가? ☐

9 디자인 인적자원 포트폴리오를 설명해보자. ☐

10 디자이너를 선발할 때 지원자와 면접관이 유의해야 하는 것은 무엇인가? ☐

11 디자이너를 위한 재교육과 훈련이 중요한 이유는? ☐

12 디자이너의 평가 및 보수에 대해 알아보자. ☐

13 디자이너에게 의사소통이 중요한 이유를 설명해보자. ☐

굿 디자인은 정직하다.

디터 람스, 전 브라운 디자인 디렉터

디자인을 위한 통제

CONTROLLING FOR DESIGN

디자인을 위한 통제는 앞의 세 가지 경영 기능의 수행에서 나타난
문제점을 파악하고 해결책을 제시해 디자인경영자가 어떤 실수나 잘못이
크게 번지기 전에 미리 수정함으로써 정상화시켜주는 예방적 역할을 한다.

통제의 정의와 기능

통제란 목적 달성을 위해 수행한 업무들이 과연 제대로 이루어지는지를 판단, 평가하는 것이다. 디자인 통제는 디자인경영 프로세스의 네 번째 단계로서 모든 업무 성과를 점검하는 기능을 갖는다. 디자인 목표가 수립되고 조직이 구조화되어 과업을 이행하고 나면 디자인경영자는 그러한 일련의 활동들이 조직의 목표를 달성하는 데 부합되는지 여부를 확인해야 한다. 디자인 활동의 결과는 규범과 표준에 의해 객관적으로 비교하되, 필요한 경우 적절한 교정 활동이 이루어져야 한다. 지속적인 통제 과정은 디자인경영자가 어떤 실수나 잘못이 조직 전체에 심각한 문제로 진전되기 전에 발견하고 수정할 수 있도록 도와준다.[1] 만약 통제 과정 중에 목표가 달성되지 못할 것이라 판단되면 편차

디자인 감사의 원칙 확립

감사 실시 및 편차 보정

디자인 권리의 보호

디자인 성과물의 평가

4-1
디자인 통제의
주요 기능

를 보정하면 된다. 이 장에서는 디자인 감사의 원칙 확립, 감사 실시 및 편차 보정, 디자인 성과물의 평가, 디자인 권리의 보호에 대해 집중적으로 다룬다.

통제의 원칙 및 주요 영역

하나의 조직이나 개인이 일정 기간 동안 성취한 목적 대비 실적을 비교하고 평가하는 통제를 실시할 때 반드시 지켜야 하는 세 가지 원칙이 있다. 바로 '합목적성의 원칙, 능률성의 원칙, 책임성의 원칙'이다. 합목적성의 원칙은 통제 활동이 목표와 실적 간의 실질적이거나 잠재적인 편차를 밝히려는 목적에 충실해야 한다는 것이다. 그렇게 하려면 목표가 명확해야 하고 문제의 정의와 해결 방법 등의 선택이 공정하고 명료해야 한다. 능률성의 원칙은 가장 경제적이며 효율적인 방법으로 목표와 실적 간의 편차가 규명, 보정되어야 한다는 것이다. 효율적인 통제가 이루어지려면 통제 조직의 위상이 통제를 받는 부서들보다 높거나 적어도 같아야 한다. 책임성의 원칙은 통제에 관해 누군가 책임을 져야 한다는 것이다. 실질적인 통제 활동은 책임과 권한을 위임받은 전담 부서에 의해 이루어지기 마련이지만, 통제의 궁극적인 책임은 최고 경영자에게 있다. 통제의 결과를 받아들이거나 수정 활동을 취해야 할지 여부 등의 결정은 경영자의 고유 권한이다.

통제 프로세스

보통 통제가 이루어지는 과정은 기준 설정 → 감독 → 비교 → 수정의 네 단계로 이루어진다. 첫 단계인 기준 설정에서는 결과를 측정하는 잣대와 허용될 수 있는 편차를 정한다. 조직의 성과를 평가하는 기준으로는 규범과 표준을 꼽을 수 있다. 그 두 가지 용어는 조직 구성원으로서 마땅히 지켜야 하는 것이므로 본질적으로는 유사하지만, 실제로는 다소 다른 의미를 갖고 있다. 밥 넬슨과 피터 이코노미Bob Nelson and

Peter Economy는 규범과 표준의 차이를 명확히 제시했다. 규범은 작업 환경에서 일반적으로 받아들여지는 비공식적인 행위다. 관행적으로 남성 경영자는 재킷에 넥타이를 매야 하고 여성 경영자는 정장을 입어야 한다는 것을 꼽을 수 있다. 경영자가 되면 반드시 그러한 복장을 갖출 것을 요구받지 않지만, 일단 경영자들은 자발적으로 그것을 준수한다. 그것은 신분의 상징과 같은 것이기 때문이다. 자신들의 신분을 드러내주는 '유니폼'을 입지 않는다면 경영자들은 지위를 빼앗긴 것과 같은 느낌도 가질 수 있다. 반면에 표준은 직장에서의 공식적인 요구 사항이다. 표준은 기업의 규칙, 정책, 절차, 수행 목표는 물론, 공식적으로 설정된 지침들을 포괄한다. 예를 들면 성추행에 대한 기업의 정책은 곧 구성원의 행동에 관한 표준이다. 어떤 행동이 용인될 수 있는 범위와 위반에 따르는 처벌 등에 대해 문서상으로 명확히 정리해두어야 한다. 누구든 그 정책을 위반했을 때 받게 되는 처벌(심하면 퇴직이나 형사처분 등)을 감수해야 한다.[2]

경영자는 특히 '기준 설정'에 유념해야 한다. 측정 대상을 구체적으로 비교할 수 있고 규정에도 부합되도록 표준이 설정되어야 하기 때문이다. 표준에는 특정 과업의 성과와 품질이 최소한 어떤 수준이어야 한다는 것과 업무 수행을 위해 필요한 예산과 시간이 포함되어야 한다. 성과가 표준에 부합되는지 여부를 측정하는 시기인 '전략적 통제 시점'

4-2
통제 프로세스

을 미리 설정해야 한다. 구성원들이 언제 업무 성과 등에 대한 측정과 평가가 이루어지는가에 대해 알고 미리 대비해야 하기 때문이다.

두 번째 단계인 '감독'에서는 경영의 모든 수준에서 이루어지는 활동들이 표준과 부합되는지 정기적으로 확인하고 보고하는 피드백 시스템을 수립한다. 실제로 활동이 이루어지는 과정에 대한 감독은 현재의 상황은 물론 미래의 전망이 표준으로부터 벗어나지 않게 해준다. 이 단계에서는 경영자와 구성원 간에 의견 충돌이 일어날 수 있으므로 건전한 인간관계가 유지되도록 유의해야 한다.

세 번째 단계인 '비교'는 현재까지 완료된 주요 업무 성과가 표준과 부합되는지 여부를 비교하여 그 결과를 보고서로 작성하는 단계다. 보고서에는 표준과 성과의 부합 정도에 대한 면밀한 평가 결과와 필요한 조처가 포함된다. 보고서는 상위 경영자에게 직접 전달된다.

마지막으로 '수정'에서는 앞선 단계들에 대한 재검토와 성과물에 대한 재평가 등을 통해 기준의 개선 여부를 판단한다. 즉 기준과 수행 결과 간의 차이를 일으키는 문제가 무엇인지를 밝혀내고 필요하다면 그러한 차이를 고치기 위한 교정 활동을 실시한다. 만일 업무 수행이 크게 잘못된 것으로 판명되면 향후 활동을 개선하기 위해 여러 가지 형태의 벌칙이 부과될 수 있다. 이처럼 네 단계에 걸쳐 수행되는 디자인 통제 활동은 4-2처럼 하나의 사이클을 형성하며 지속적으로 이루어진다.

디자인 통제는 디자인 조직의 운영에 관한 업무 통제와 디자인 성과물에 대한 평가로 나뉜다. 디자인 업무 통제는 디자인 조직의 전반적인 활동을 점검하는 것이다. 특정 기간 동안 디자인 조직이 얼마나 효율적으로 운영됐는지 진단한다. 디자인 활동 통제의 주요 과제는 디자인 조직 내에서 디자이너와 전문가 들이 어떻게 일했고 예산이 어떻게 쓰였으며 물리적 자원들이 어떻게 사용되었고 디자인 프로세스가 어떻게 진전되고 있는지 등을 공정하고 면밀하게 점검하는 것이다. 디자인 평가는 특정한 디자인 활동에 의해 이루어진 디자인 성과물의 가치를 측정하는 데 초점을 맞춘다. 디자인 평가는 합리적이며 객관적인 방법에 의해 이루어져야 한다. 디자인 조직의 활동은 소속이나 유형에 관계없이 합리적이고 실증적인 방법에 의해 통제되어야 한다. 디자인 조직 내에서는 창의력 증진을 위해 유연성과 자유로움을 최대한 살려주어야 하지만, 실제 업무 성과는 여타 비즈니스 기능과 마찬가지로 합리적인 방법으로 평가되어야 한다. 만약 디자인 성과가 단지 감각적이거나 직관적인 방법에 의해 독단적으로 평가된다면 그 결과의 신뢰성이나 객관성이 상실될 것이기 때문이다. 디자인 활동의 통제가 이루어지기 위해서는 디자인 목표와 전략, 디자인 표준, 디자인 자원과 프로세스 활용에 관한 지침 등 기본적인 조건들이 마련되어야 한다. 디자인 감사는 디자인 활동 통제의 일반적인 방법이다.

　　디자인 목표와 전략의 설정은 디자인 기획 단계의 과업이지만, 통제 과정에서는 무엇보다 먼저 그런 것에 대한 확인이 이루어져야 한다. 디자인 통제는 기획 단계에서 수립된 목표의 달성 여부를 판단하는 활동이기 때문이다. 효과적인 디자인 통제를 위해서는 기업이나 비즈니스 전략과 디자인 전략이 서로 일사불란한 관계여야 한다. 만일 기업의 목표나 전략이 명확하게 정의되지 않으면 디자인 목표를 설정하는 일이 어렵기 때문이다. 기업 비즈니스 전략이 디자인 용어로 잘 정의되어 있고 디자인 자원이 필요할 때 쉽게 사용하도록 준비되어 있다면 디자인을 통한 기업 목표 달성이 용이하게 될 뿐 아니라 디자인 통제 활동도 쉽게 이루어질 수 있다. 물론 디자인 목표와 전략은 문서상으로 명확하게 정의되어야 하지만, 디자인에 관한 구체적인 지시가 포함되지 않도록 해야 한다. 만일 디자인 목표가 너무 구체적이고 상세하면 새로운 가능성을 탐색하기가 어려워지기 때문이다. 디자인 목표는 세부적인 디자인 특성을 명시하기보다는 성취하고자 하는 최종 결과와 관련해 포괄적으로 정의되는 것이 바람직하다.

　　1980년대 중반 소니의 '나의 첫 소니My First Sony'라는 전략을 꼽을 수 있다. 그 전략의 목표는 이름에서부터 명료하다. 차세대 주인공이 될 어린이들을 매료시킬 수 있는 디자인을 개발함으로써 그들이 성장하여 어른이 되었을 때도 소니의 고객으로 남게 하려는 목표가 함축적으로 나타나 있기 때문이다. 하지만 이 전략에는 디자이너가 상품을 디자인할 때 어떻게 해야 한다는 데 대한 구체적인 지침이나 제약은 없다. 다만 어린이들에게 사랑받을 수 있는 형태, 색채, 구조 등과 같은 특성을 창출해내기 위해 창의력과 재능을 불어넣으면 되는 것이다.

　　디자인 목표는 디자인 기획 과정에서 수립되며 디자인 통제의 첫 단계에서 다시 점검해야 한다. 만일 디자인 활동이 이루어지는 과정에서 일어난 여러 가지 전제 조건의 변동으로 목표를 수정해야 하는 필요성이 생겼다면 과감히 고쳐야 한다. 과거의 일에 집착하여 시기를 놓치면 더욱더 큰 손실을 감수해야 할 수밖에 없기 때문이다.

디자인 통제의 핵심 수단 중 하나인 디자인 감사Design Audit 는 하나의 디자인 조직이 운영되는 과정과 사용된 자원의 효율성을 평가하는 것이다. 감사는 분기, 반기, 연간 등 정기적으로 이루어지는 것과 문제가 발생했을 때 신속한 대처를 위해 불시에 실시하는 특별감사로 나뉜다. 디자인 조직을 운영하면서 인원, 시간, 자금 등 디자인 자원을 얼마나 효율적으로 활용했는가를 조사, 감독하는 디자인 감사는 재무적, 기술적, 사회적 감사의 세 가지로 구분되며, 각각의 특성은 다음과 같다.

재무적 감사

디자인 조직이 사용한 예산이 얼마나 효율적으로 활용되었는지를 점검하는 것이다. 비용 대비 효과 측정, 정기적인 디자인 성과 분석 등은 재무 감사의 대표적인 예다. 재무적 감사Financial Audit 는 기본적으로 대차대조표B/S, Balance Sheet, 손익계산서P/L, Profit and Loss Statement, 이익잉여금 처분계산서 또는 결손금 처리계산서, 현금흐름표 등 재무제표를 통해 이루어진다. B/S는 일정 시점에서 조직의 재무 상태를 표시하는 것으로 재무상태표라고 한다. 자산과 부채 및 자본을 T 계정의 차변借邊과 대변貨邊으로 나누어 기재해 현재 보유 자산과 갚아야 할 부채 및 자본을 대비해볼 수 있다. 자산은 조직이 보유한 경제적 자원으로서 재화(건물, 장비, 비품, 상품 등)와 채권(공채, 외상미수금, 대여금 등)으로 구성되며 B/S의 차변에 기장한다. 부채는 제3자에게 갚아야 하는 빚으로 자본(총 자산에서 총 부채를 차감한 소유주 지분 또는 주주 지분)과 함께 B/S의 대변에 기재한다.

(차변)	대차대조표		(대변)
과목	금액	과목	금액
자산		부채와 자본	
현금	×××	차입금	×××
상품	×××	자본금	×××
비품	×××	이익잉여금	×××
	××××		××××

4-5
계정식 대차대조표 양식

그러므로 일정 기간 동안 조직 활동을 위해 투입된 자금으로 취득한 자산의 합계인 차변은 자금 조달의 원천인 부채 및 자본을 기재하는 대변과 언제나 일치와 균형을 이루게 된다. 손익계산서는 P/L이라고도 하며 일정 회계 기간 동안(종합 예산에서는 회계연도 초부터 회계연도 말까지)의 경영 성과를 표시한다. P/L은 수익과 비용 및 당기 순이익이나 순손실로 구성된다. 수익과 순이익은 T 계정의 차변, 비용과 순손실은 대변에 기재한다.

차변	대변
매출: 디자인 용역 수입, 용역 매출 또는 수입 수수료	매출원가: 제공된 용역의 원가
	급료: 사무직 종업원에게 지급되는 보수
이자와 할인료: 대여금이나 예금에서 발생한 이자	여비교통비: 구성원 출장 시 교통비 및 숙식비
	통신비: 전화, 전보, 우편료 등
수입 임대료: 건물이나 토지를 임대하고 받은 수입	수도광열비: 수도요금, 전기요금, 연료비 등
	제세공과금: 각종 세금(법인세, 자동차세 등) 및 공과금(회비 등) (*법인세, 부가가치세 등 제외)
수입 수수료: 거래나 일선을 통해 받은 수수료	지급임차료: 건물이나 토지를 임차한 비용
	보험료: 각종 보험에 가입하고 지불한 비용
유가증권이나 고정자산을 처분하고 남은 이익	광고선전비: 광고 및 선전에 지출한 비용
	소모품비: 문방구, 종이 등 구입 비용
기타 잡수입: 영업 외 활동으로 얻은 작은 수입	잡비: 신문 구독료, TV 시청료 등

4-6
손익계산서에
기재하는 사항

이익잉여금 처분계산서나 결손금 처리계산서는 이익잉여금이나 결손금의 변동 원인을 설명해준다. 이익잉여금이란 거래의 손익에 의해서 발생한 잉여금이나 이익의 사내 유보에서 발생하는 잉여금이다. 이익잉여금 처분계산서의 작성은 주주총회의 승인을 거쳐 확정된 처분 방침에 따라 이익잉여금, 주당 배당률, 차기 이월이익잉여금 등으로 구분해서 기재해야 한다. 현금흐름표는 조직이 보유하고 있는 현금이 어떻게 생성, 사용되었는지를 나타내는 표이다. 현금의 흐름을 영업, 투자, 재무 등 활동별로 구분하여 기재하므로 일정 기간 동안 각 경영 부서별 현금 흐름에 관한 정보, 그에 따른 현금의 증감에 관한 정보, 재무 상태의 변동 원인을 알 수 있다. 주식회사의 외부감사에 관한 법률(시행령 제7조의 2)에 근거한 한국채택 회계기준에서는 모든 기업이 현금

흐름표를 작성 및 공시할 것을 요구하고 있다. 이상과 같은 재무제표의 기장은 기업 차원에서 이루어지는 것이므로 기업 내의 디자인 부서에서는 별도로 작성하지 않아도 된다. 그러나 독립적인 조직체인 디자인 전문회사의 경우에는 반드시 재무제표를 작성해야 하므로 공인회계사 등 전문가들의 도움을 받아 조직의 재무 상태가 건전하게 유지되도록 해야 한다.

기술적 감사

디자인 활동이 얼마나 새롭고 진취적인 기술과 방법에 의해 이루어졌는가를 평가하는 것이 기술적 감사Technical Audit이다. 이 감사에서는 디자인 목표를 설정하고 문제를 파악해 그에 합당한 해결안을 도출하는 과정에서 활용된 기술과 방법의 신규성과 타당성을 면밀히 평가해야 하며 다음 사항들에 대해서도 세밀하게 점검해야 한다.

- 기술적 운용이 요구 조건에 따라 적정하게 이루어졌나
- 잠재적인 위험을 적절히 완화시킬 수 있도록 통제가 견실하게 이루어졌나
- 확보된 기술적 장비가 목적의 달성에 적합한가
- 운용을 위한 권한과 책임이 적절하게 부여되었나
- 정보 시스템이 운용 활동에 자신감을 담보할 수 있도록 적절히 제공되었나

디자이너가 고정관념을 벗어나 새로운 가능성을 제시한 경우에는 비록 그 결과물이 실용화되지 못했을지라도 높이 평가하여 디자인 조직 내에 진지한 연구 분위기가 조성될 수 있도록 한다. 하나의 디자인 활동이 다른 활동에 미치는 거시적인 영향Macro Impact을 측정하는 것도 이 범주에 속한다. 또한 디자인경영자가 리더로서 얼마나 훌륭히 업무를 수행하였는가, 조직 구성원이 얼마나 열심히 일했는가에 대해서도 평가해야 한다. 리더의 행동 평가에서는 다음 항목들이 고려되어야 한다.

- 디자인 업무의 속성을 깊이 이해하고
 올바른 방향을 제시해주었나
- 디자인 목표와 프로세스의 설정은 합당하게 이루어졌는가
- 업무 방법의 개선이나 새로운 접근 방법을 모색했나
- 지시 사항들이 타당하고 명료했나
- 구성원들 간의 협조 분위기 조성에 도움이 되었나
- 독선적이거나 이율배반적인 자세를 취하지는 않았나
- 늘 솔선수범하여 모범적인 자세를 보여주었나
- 책임과 권한의 위임은 적절하게 이루어졌나
- 업무 성과와 구성원에 대한 평가는 공정하였나

리더십 못지않게 조직 구성원들의 팔로어십Follwership에 대한 평가도 기술적 평가에서 중요한 내용이다. 팔로어십 평가 기준으로는 다음과 같은 항목을 꼽을 수 있다.

- 리더의 지시를 잘 받아들였는가
- 자발적으로 업무의 추진에 참여해 조직 분위기를 고취했는가
- 동료들과의 인간관계는 원만했는가
- 팀 구성원으로서 모나지 않게 행동했는가
- 지식의 탐구와 학습에 적극적이었는가
- 맡은 바 업무를 성실히 수행했는가

사회적 감사

사회적 감사Social Audit는 하나의 디자인이 사회 전반에 미치는 영향과 특정 디자인에 대한 사회적인 평가를 목적으로 한다. 디자인이 사회적으로 나쁜 영향을 미치는 부負의 효과가 없는지 여부를 평가하는 것이다. 그러므로 이 감사는 다음 절에서 다룰 디자인 평가 요인 중 '환경 친화성'과 깊은 연관이 있다.

- 인간의 건강과 안전에 장해를 주지는 않는가
- 자연 환경에 피해를 주지는 않는가
- 사회적 기능을 손상시키지는 않는가
- 자원의 소비를 증대시키지는 않는가
- 심리적 악영향을 가져오지는 않는가
- 산업과 직업에 타격을 주지는 않는가
- 문화와 풍속에 악영향을 끼치지는 않는가

특정 디자인에 대한 사회적 감사는 갖가지 디자인 시상 제도와 관련이 있다. 국가에서 수여하는 굿 디자인상 수상, 디자인 전문지의 평가, 신문과 TV 등 언론 매체의 보도, 특정 기관이나 소비자 보호 단체 등의 평가, 미술박물관의 소장품 선정 여부 등이 사회적 감사에 포함한다. 그러한 사회적 감사는 비록 경제적인 보상은 아니지만 디자인 활동과 프로젝트의 성과를 평가하는 유용한 근거가 될 수 있다. 일반적으로 디자이너는 사회적으로 좋은 평가를 받는 디자인 창출에서 더욱더 큰 성취감을 느끼는 성향이 있다. 그런 업적을 이룬 디자이너에게는 특별 상여금의 지급 등 경제적인 보상은 물론 특별 승진이나 포상 등으로 격려해주는 것이 좋다. 독창적인 디자인 창출을 위한 열기가 조직 전반에 넘치도록 해야 하기 때문이다.

디자인 평가

디자인 평가^{Design Evaluation} 는 디자인 작업의 성과물이 갖고 있는 가치를 재는 것이다. 평가란 어떤 물건의 가치나 품질을 판단하거나 결정하는 활동이므로 대단히 어려운 일이다. 디자인의 가치는 종종 기능적인 완벽성이나 심미적인 표현과 연관 지어 직관적이거나 감각적으로 평가되는 경향이 있다. 특히 사람들은 특별한 기준 없이 본능적으로 좋다거나 나쁘다로 디자인을 평가하기 마련이다. 루돌프 아른하임^{Rudolf Arnheim} 은 "심미적인 평가는 보통 명확하고 개별적 평가 기준이 없으므로 이것은 옳고 저것은 그르다, 이것은 보기 좋고 저것은 보기 싫다는 수준에 그치기 마련"이라고 주장했다.[3]

전문적인 관점에서 보면 디자인 평가란 목표 달성과 관련해 디자인 프로세스의 진행 과정에서는 물론 끝난 후에 디자인의 가치를 측정하는 것이다. 디자인 평가는 먼저 디자이너나 디자인 팀이 한 일이 그들의 작업 목표와 부합되는지 여부를 확인할 수 있게 해준다. 또한 여러 가지 디자인 대안들을 비교, 평가하여 최선의 안을 선정할 수 있게 된다. 디자이너의 개인적인 판단력과 전문적인 지식은 성과물의 특성이 미리 설정된 목표 속성과 일치되는가를 측정하기에 충분하다. 하지만 디자인 팀에서 창출한 대안들 중 하나의 디자인을 선정하기 위해서는 고도로 객관적인 측정이 요구된다. 디자인 평가와 관련해 굿 디자인의 본질에 대해 자세히 살펴볼 필요가 있다.

굿 디자인이라는 용어는 1940년대 중반 미국에서 '굿 모던 디자인Good Modern Design'에 대한 관심이 커지면서 본격적으로 사용되기 시작했다. 제2차 세계대전의 승리로 미국의 경기가 빠르게 살아나면서 '소비가 미덕'이라는 새로운 풍조가 사회 전반에 확산되자, 뉴욕의 현대미술관MoMA, Museum of Modern Art은 굿 디자인에 관한 시상 및 전시 계획을 세웠다. MoMA의 산업 디자인 큐레이터였던 엘리엇 노이스Eliot Noyes는 굿 디자인을 만든 저명 디자이너를 선정해 인증서Seal of Approval를 수여하고자 했다. 디자이너를 선정하는 방법은 제품 사용성의 적절한 개선, 적합한 재료의 활용, 생산 공정의 합리적 선택, 심미적 해결책 등을 종합 평가하는 것이었다.[4] 그러나 그 계획은 1946년 노이스가 MoMA에서 사직함에 따라 실시되지는 못했다(노이스는 IBM사의 디자인 고문으로서 CEO 토머스 왓슨 2세를 도와 모범적인 기업디자인 프로그램 수립에 기여했음). MoMA의 굿 디자인 프로그램은 노이스의 후임 에드가 카우프만 2세Edgar Kaufmann Jr.에 의해 굿 디자인 제품 전시회의 개최로 수정되었다.

MoMA는 1950년 1월 시카고의 머천다이즈 마트Merchandise Mart of Chicago에서 처음 굿 디자인 전시회를 개최했다.[5] 굿 디자인 제품의 선정 기준은 눈에 띄는 매력, 기능, 구조와 가격 등이었으며 엄정한 심사 결과 250여 종의 제품이 전시되었다(그중 대부분은 미국 제품이었고 스칸디나비아의 제품도 다소 포함되어 있었음). 그 전시회에서 선보였던 제품 중에서 일부를 뉴욕으로 옮겨 프리 크리스마스pre-Christmas 기간 동안 MoMA에서 전시했다. 이처럼 시카고와 뉴욕에서 번갈아 가며 개최된 굿 디자인 전시회는 1955년 카우프만이 MoMA를 떠나면서 막을 내렸다.

굿 디자인은 인간 본성의 형이상학적 측면, 제품의 물리적 측면, 기업문화 등 다양한 요인과 연관되므로 한마디로 정의하기 어렵다. 라슬로 모호이너지Naszlo Moholy-Nagy는 굿 디자인은 조형적으로 특별해야 한다는 점을 강조했다. 미래의 디자인 경향을 예측할 단서를 제공해줄 뿐 아니라, 현실의 조건을 뛰어넘는 미래지향적인 조형적 특성을 갖춰야 한다는 것이다. 나기의 그런 주장은 산업혁명 이래로 새롭게 출현한 발명품과 조형물이 디자이너의 심미적인 해석을 통해 일반 대중에게 받

아들여졌다는 사실을 기반으로 한다.[6] 다른 관점에서 브루스 아처^{Bruce} ^{Archer}는 굿 디자인에서 조형적 심미성에 중점을 두는 데 대해 반론을 제기했다. 그는 굿 디자인이란 어느 한 가지 측면만 뛰어난 게 아니라 총체적으로 우수한 디자인이라고 주장했다. 디자인을 직간접적으로 접촉하는 모든 사람들이 기능적, 사회적, 경제적인 측면에서 최대한으로 만족할 수 있어야 비로소 굿 디자인이라는 것이다. 이러한 아처의 주장은 당시 영국에서 굿 디자인 하면 마치 심미적으로 아름다운 제품으로 간주하던 풍조를 비판하는 의미를 담고 있다고 볼 수 있다.[7]

굿 디자인의 성과와 선정제도

굿 디자인은 기업이 성공을 거두는 데 가장 필수적인 조건 중 하나다. 토머스 왓슨 2세는 굿 디자인이야말로 IBM이 1950년대 중반부터 크게 성장할 수 있었던 요인이라고 주장했다.[8] 왓슨은 굿 디자인은 비즈니스의 현실과 아름다움을 반영해야 하지만, 무엇보다 먼저 인간을 위해 봉사해야 한다고 강조했다. 또한 굿 디자인은 기업의 생존을 위해 필요하지만 기업이 국가와 세계 인류에 대한 책임을 완수하는 데도 중요하다고 주장했다. 왓슨의 주장을 종합하면 IBM이 굿 디자인으로 큰 성과를 거둘 수 있었던 비결은 다음 세 가지로 정리된다.

- 경쟁사(올리베티)에 대한 철저한 벤치마킹
- 훌륭한 디자인 컨설턴트(엘리엇 노이스)와의 장기적인 협조 관계
- 디자인 매니지먼트에 관한 종합적인 기업 정책 개발[9]

디자이너와 경영자는 굿 디자인에 대해 서로 다르게 이해하고 있는 경우가 많다. 디자이너는 굿 디자인을 창조적이고 아름다우며 특별한 가치가 있는 디자인이라는 의미로 받아들인다. 그러나 경영자에게 굿 디자인이란 가장 잘 팔리는 디자인을 의미한다. 마크 오클리^{Mark Oakley}는 이러한 차이점에 대해 다음과 같이 설명했다.

디자이너와 대화하다 보면 디자인에 거는 그들의 폭넓은 기대치를 알 수 있다. 환경의 개선, 일반 대중의 예술과 디자인에 대한 취향 높이기, 더 나아가 사회적, 정치적인 변화를 꾀하려는 욕구마저도 엿볼 수 있다. 경영자는 그러한 디자이너의 입장에 다소 공감하지만, 무엇보다 '이익을 위한 디자인'에 관심을 갖는다. 무엇이 굿 디자인인지 아닌지에 대한 판단이 다르다. 간단히 말해 사업가에게 굿 디자인이란 잘 팔리는 것이다. 그러나 디자이너는 유행을 따라 잘 팔리는 디자인에 대해 비판적인 반면, 일반인이 보기에는 현학적이고 비실용적인 것 같은 '챔피언 디자인'에 매료되곤 한다.[10]

디자인경영은 굿 디자인의 심미성과 사업성에 관한 균형 잡힌 판단을 해주어야 함은 물론 합당한 평가 기준을 마련해주어야 한다. 굿 디자인 제품을 선정, 시상하는 제도는 1851년 개최되었던 대영박람회나 1900년대 초반 독일공작연맹DWB, Deutscher Werkbund까지 거슬러 올라갈 수 있다. 그러나 본격적인 굿 디자인 선정 제도는 1946년 12월 영국의 산업디자인카운슬CoID, Council of Industrial Design에 의해 시작되었다. CoID는 일반 대중의 디자인에 관한 이해를 증진시키기 위해 '영국제British Can Make It'라는 전람회를 개최하고 굿 디자인 제품을 선정, 전시하였다. 그것이 국가적 차원에서 시행한 굿 디자인 선정 제도의 효시다. CoID는 대영 박람회의 100주년인 1951년을 기해 '대영축제'라는 전람회를 개최하고 굿 디자인 제품을 선정하였다. 70가지 항목으로 분류하여 선정된 제품의 사진들이 '디자인 리뷰'라는 이름으로 전시되었으며, 그 사진들을 모두 목록으로 정리하여 영구 보존하기 위해 1956년 디자인 센터를 설립했다. 현재 굿 디자인 선정 제도는 나라별로 다소 다르게 시행되고 있다(부록 2 참조).

디자인 평가 기준

이상에서 살펴본 것처럼 여러 나라들이 시행하는 굿 디자인상 시상 제도는 모두 제각기 다른 선정 기준을 갖고 있다. 하지만 자세히 관찰해보면 주요 선정 기준이 서로 겹치는 것을 알 수 있다. 따라서 굿 디

자인을 평가하는 기준으로 활용할 수 있는 기본적인 틀을 만들 수 있다. '조형성'이라는 키워드로 예술성, 외관, 형태, 심미성 등을 정리할 수 있고 '합목적성'은 기술, 기능, 성능 등을 포괄할 수 있다. '경제성'은 가격, 경제적인 생산 공정, 시장성이 포함되며 '제작성'에는 제조, 소재, 재료 선정 등이 들어간다. 유용성, 안정성, 인간공학적 배려, 작업경제성 등은 '사용성'으로 대별될 수 있다. 그 외에도 '적합성' '만족성' '환경친화성' 등이 굿 디자인 선정을 위한 주요 기준이 될 수 있다.

주요 평가 기준	키워드
예술성, 외관, 조형성, 심미성, 고품질의 디자인, 독창성	조형성 (Formativeness)
성능, 기술, 기능	합목적성 (Performance)
가격, 경제적인 생산 공정, 시장성	경제성 (Economy)
제조, 적절한 소재, 재료 선정	제작성 (Manufacturability)
사용의 유용성, 인간공학적 배려, 안정성, 작업경제성, 내구성	사용성 (Usability)
소비자에게 어필, 클라이언트에게 유용성	적합성 (Conformity)
사회적 동향, 감각적 지식의 자극	만족성 (Satisfactoriness)
환경과의 조화, 환경적성, 자원 절약과 재활용	환경친화성 (Ecology)

4-7
굿 디자인 선정 제도의
디자인 평가 기준

이에 따라 조형성, 합목적성, 경제성, 제작성, 사용성, 만족성, 적합성, 환경친화성이라는 여덟 가지 주요 요소로 구성된 평가 기준의 틀이 마련될 수 있다.

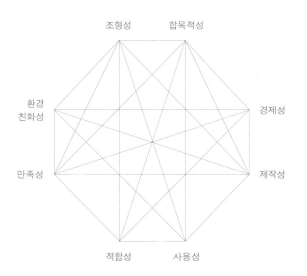

4-8
굿 디자인 평가 기준

조형성 평가는 디자인에서 가장 중요한 요소인 형태에 대한 평가다. 형태는 사물의 생김새이자 눈으로 볼 수 있는 조형적인 특징으로 심미적인 가치를 좌우한다. 조형적 특성은 사물에서 느껴지는 인상으로 수려하다, 둔탁하다, 날렵하다, 투박하다 등 주로 형용사로 표현된다. 그런 인상은 외관, 색채, 표면 질감, 비례, 미적인 매력, 독창성 등에 의해 결정된다. 그러므로 디자이너가 조형적으로 뛰어난 형태를 만들어내기 위해 조형 요소와 원리를 자유자재로 구사할 수 있는 능력을 갖추었는지 여부가 굿 디자인 창출에 영향을 미친다. 다만 조형성에 관한 평가는 주관적이고 직관적인 경우가 많다. 주로 한눈에 보고 '좋다' '나쁘다' '잘생겼다' '못생겼다' 등과 같이 판단하므로 객관적인 방법으로 정량화하는 데 어려움이 있다. 즉 어떤 형태가 다른 것보다 얼마나 더 아름다운가를 수치로 나타내는 일은 매우 어렵다. 그러나 많은 사람들의 공감대를 바탕으로 좋은 형태를 구별해내는 일은 가능하다. 또한 조형성 평가는 평가자의 경험, 문화적 수준, 미적 감각의 차이 등에 좌우되므로 '십인십색' 또는 '백인백색'이 되기 쉽지만, 디자인의 조형성 평가에서는 객관성과 합리성을 활용할 수 있다. 디자인 브리프에 제시된 내용을 기준으로 조형성을 합리적으로 평가할 수 있기 때문이다.

디자인의 조형적 가치는 시대사조의 변화와도 밀접한 관련이 있으므로 지난 수십 년 동안 조형적 경향이 어떻게 변화되어왔는지 분석해보면 디자인의 가치가 얼마나 되는지를 알아낼 수 있다. 조형성의 평가와 관련해 제기될 수 있는 질문은 다음과 같다.

- 조형적으로 아름답고 매력적인가
- 이제까지 볼 수 없었던 독특한 조형적 특성을 지녔는가
- 어떤 의미가 느껴지거나 연상 작용이 일어나는가
- 가치 있게 보여서 소유자의 자긍심을 높여줄 수 있는가
- 주위의 환경(다른 제품, 작업 환경 등)과 조화를 이루는가

합목적성 평가는 마땅히 수행해야 하는 기능을 잘 갖추었는지 여부는 물론, 성능이 얼마나 뛰어난지를 판단하여 주어진 목적에 잘 부응하는가를 평가한다. 성능이란 물건이 수행해야 하는 역할을 얼마나 잘하는

가를 나타낸다. 제품의 경우 성능은 주요 특성으로 표시되며, 시간당 주행 속도, 주행 능력, 연비 등이 해당된다. 그 외에도 자동차에 부착된 스테레오, 에어컨, 속도 고정 장치 Cruise Control 등 선택 사양도 자동차의 성능을 판단하는 요인이다. 최근에는 자동차나 일반 산업 제품의 성능이 대체로 평준화되어 다양한 선택 사양이 합목적성을 좌우하는 요인으로 작용하는 경우가 많다. 제품의 성능은 비교적 쉽게 측정해 상호 비교할 수 있으므로 합목적성의 평가를 정량화, 객관화하기는 쉬운 편이다. 합목적성의 평가와 관련해 제기될 수 있는 질문은 다음과 같다.

- 모든 기능이 합리적으로 수행되나
- 모든 작동이 효율적이며 성능이 뛰어난가
- 주요 특성과 선택 사양이 모두 합리적인가
- 사용할 때는 물론 보관 중일 때도 안전한가
- 필요한 서비스를 제대로 제공해주나

경제성 평가는 디자인을 구현하는 데 시간과 비용이 얼마나 드는지를 측정하는 것이다. 가장 적은 투자, 짧은 시간, 적은 노동력을 투입해 가장 큰 성과를 거두려는 경제성의 원리에 따라 투자 대비 회수 ROI 효과를 비교해야 한다. 디자인의 경제성 평가에서는 생산 원가, 소매가격, 시장성, 이윤 등이 주요 관심사다. 특히 제품 기획부터 시장 출하까지 걸리는 리드 타임 Lead Time 을 단축하려는 시도가 다양하게 전개된다. 그러나 경제성 평가에서는 반드시 낮은 가격을 유지하려는 데에만 집착해서는 안 되는 경우도 있다. 가격이 다소 비싸더라도 독창적인 디자인을 소유하려는 욕구가 있는 한, 저렴한 가격이 곧 경쟁력을 높여주지는 못하기 때문이다. 디자인의 경제성 평가와 관련되는 질문은 다음과 같다.

- 합리적으로 낮은 비용이 드는가
- 가격에 합당한 값어치를 갖고 있는가
- (잠재적인) 시장성을 갖고 있나
- (잠재적으로) 높은 이윤을 얻을 수 있을까
- 리드 타임이 합리적인가

제작성 평가는 디자인된 제품을 실제로 제조하는 데 얼마나 용이한지 커다란 장애 요인은 없는지 등을 측정하기 위한 것이다. 제품의 구조, 규모, 비례, 소재, 표면 처리 등은 물론 제작 방법, 제작에 필요한 시설 및 장비 등이 제작성 평가에서 중요한 평가 요인이다. 또한 생산성과 운반성도 제작성의 평가와 깊은 관련이 있으며 대표적인 질문은 다음과 같다.

- 효율적인 생산에 적합하여 무리가 없나
- 가장 합당한 소재가 선정, 사용되었나
- 구조가 안정적인가
- 높은 생산성을 기대할 수 있나
- 생산 전에는 물론 생산 후에도 운반하기 쉬운가

사용성 평가는 사용자가 디자인을 보고 느끼는 친근감의 정도는 물론 사용하면서 느끼는 만족도를 측정하는 것이다. 또한 디자인과 관련해 인간공학적인 측면이 얼마나 잘 배려되었는가를 측정한다. 디자인이 사람의 능력과 한계에 얼마나 부합되는지는 물론 규모, 크기와 부피, 시청각적인 고려, 작동의 용이성, 유지 및 보수성 등이 중요하게 다루어진다. 최근 사용성 평가의 비중이 커지고 있는데 사용자와 제품 및 서비스에서 상호작용성Interactability의 중요성이 커지기 때문이다. 이 평가에서 유용한 질문은 다음과 같다.

- 인간의 능력과 한계에 부응하나
- 사용자가 직관적으로 쓸 수 있는가
- 모든 기능들에 대한 상호작용이 용이한가
- 유지와 보수가 쉬운가
- 인터페이스가 효과적으로 이루어지고 있나

적합성 평가는 디자인이 관련 표준과 규정에 부합하는지 여부를 측정하는 것이다. 1장에서 다룬 것처럼 표준은 디자인 과정에서 마땅히 고려해야만 하는 여러 가지 기준이다. 규정은 지식 소유권과 같은 법률적인 조

항은 물론 회사에서 자체적으로 세운 규칙들을 포함한다. 또한 기업문화처럼 무형적인 내용은 물론 기업 이미지 통합 전략과 같이 구체적인 내용들에 대한 부합도 등도 이 범주에 속한다. 주요 질문은 다음과 같다.

- 기업문화에 부응하는가
- 디자인 표준(범산업적, 기업, 프로젝트)에 부합하는가
- 최신 디자인 경향에 부응하나
- 지식소유권과 같은 법적 조항에 저촉되지 않는가
- 사회의 미풍양속에 위배되지 않는가

만족성 평가는 디자인이 모든 수준의 욕구를 얼마나 충족시키는지를 측정한다. 이 평가에서는 기업 경영의 기대치처럼 넓은 범주는 물론 특정 사용자 그룹의 욕구와 같이 세부적인 것에 이르기까지 다양한 욕구가 얼마나 잘 충족되는지를 다룬다. 경영진(차별화 또는 다변화 등), 소비자, 디자이너의 욕구는 서로 다르므로 별도로 분리하여 측정해야 한다. 특히 특정 타깃 고객층의 욕구가 얼마나 잘 충족되고 있는지를 제대로 평가하는 게 무엇보다 중요하다. 이 평가에는 문화적인 시사점, 디자인 경향, 유행 등이 중요시되며 다음과 같은 질문이 고려될 수 있다.

- 특정 사용자 그룹의 욕구를 충족시키나
- 경영진의 기대에 부응하는가
- 디자인 브리프와 같은 명세를 만족시키는가
- 주요 문화적 시사점과 동떨어지지는 않는가
- 관련 이해 집단의 제안이나 주장을 충족시켜줄 수 있는가

끝으로 환경친화성 평가는 디자인이 사회생태학적 측면에 미치는 영향을 측정하는 것이다. 환경 보호와 유지에 큰 관심을 기울임으로써 산업 발전이나 경제 성장이라는 명분으로 저질러지는 갖가지 환경 파괴 행위를 방지하는 데 의의가 있다. 환경적 영향 측정, 소재의 재생, 부품이나 파트의 재사용 가능성 등을 평가하며 주요 질문은 다음과 같다.

- 생명주기평가Life Cycle Assessment는 적절히 이루어졌는가
- 환경에 대한 영향 평가에 무리가 없는가
- 재료, 부품, 부속의 재사용은 가능한가
- 에너지 절약, 대체 에너지 사용 가능성은 충분히 고려됐는가
- 어떠한 유형의 공해라도 유발시키지 않는가

하나의 디자인을 올바르게 평가하기 위해서는 이상의 여덟 가지 평가 요소에 대한 종합적이며 체계적인 평가가 이루어져야 한다. 그런데 조형성, 합목적성, 경제성, 제작성은 주로 디자인의 물리적인 특성에 큰 영향을 미치므로 1차적 요인이라고 할 수 있으며 이들은 주로 디자인의 초기 단계에 이루어지는 평가에서 중요하다. 반면에 사용성, 적합성, 만족성, 환경친화성은 디자인과 사용자, 시장, 사회, 환경 등과의 상호 관련성에 영향을 미치는 2차적 요소로서 디자인의 후기 단계에서 높은 비중을 차지한다.

디자인 평가 시스템

디자인 평가는 단 한 번에 끝나지 않는다. 디자인 프로세스의 진전에 따라 평가가 지속적으로 이루어져야 성과를 거둘 수 있다. 디자인 프로세스의 각 단계를 거치며 새로운 디자인 안들이 지속적으로 생성, 발전되기 때문이다. 특히 디자인 평가는 가장 초기 단계인 콘셉트 확정 단계에서부터 이루어져야 한다. 처음부터 방향을 올바르게 수립해야 후속 작업이 이루어진 다음에 잘못을 발견, 수정하는 데 시간과 노력을 낭비하지 않는다. 평가 절차와 방법이 간결해 누구라도 원하면 쉽게 할 수 있게 해야 한다. 디자인 프로세스의 주요 시점에서 정기적으로 평가가 이루어지게 해야 미세한 잘못이라도 사전에 발견해낼 수 있다.

디자인 평가 단계는 크게 보아 초기 디자인 평가, 중간 디자인 평가, 최종 디자인 평가, 디자인 리뷰의 네 단계로 구분되며 각각의 단계에서는 다음과 같은 활동들이 이루어진다. '초기 디자인 평가'는 발의된 디자인 콘셉트를 확정하기 위해 가장 혁신적이고 독창적인 디자인

콘셉트를 찾아내는 것이다. 이 단계에서는 주로 디자인 브리프와 마련된 디자인 콘셉트의 부합 여부에 대한 검증이 이루어진다. 또한 독창적인 디자인 콘셉트를 구체적인 형태로 가시화한 결과물의 조형성 평가도 매우 중요하다. 콘셉트가 아무리 훌륭하다 해도 조형적으로 독창성을 갖지 못한다면 가치가 없기 때문이다. 따라서 조형적으로 독창성이 큰 디자인 콘셉트를 창출해내는 게 무엇보다 중요하다. 이 단계에서는 준비된 디자인 콘셉트를 점검하는 과정에서 새로운 가능성이 제시될 수 있다. 또한 평가가 완료된 다음에도 대안이 될 수 있는 콘셉트가 도출될 가능성이 얼마든지 있음을 유념해야 한다.

'중간 디자인 평가' 단계는 마케팅 전문가, 인간공학 엔지니어, 기계와 전기 기술자, 관련되는 분야의 전문가로 구성된 그룹에 의해 수시로 도면이나 컴퓨터 화면에 나타난 내용을 다루는 비공식적인 평가가 포함된다. 이 단계에서는 조형성은 물론 합목적성, 경제성, 제작성에 대해 주로 평가하며 디자인 콘셉트가 얼마나 잘 구체화되는가에 주안점을 둔다. 독창적인 형태, 뛰어난 합목적성, 높은 경제성과 제작성이 가장 중요한 평가 요소다. 또한 디자인의 구체화가 진척됨에 따라 사용성과 적합성에 대한 비중도 커진다. 이 평가의 마지막 단계에서는 최종 디자인 안으로 발전시킬 대안을 선정하기 위한 평가가 이루어진다.

'최종 디자인 평가'는 가장 좋은 대안이 선정되어 프로토타입과 시제품이 만들어지는 시점에서 이루어진다. 모든 세부 사항이 사전에 준

평가 요소	초기 단계	중간 단계	최종 단계	리뷰 단계	비고
조형성	◐	●	●	◐	
합목적성	○	◐	●	○	
경제성	○	◐	●	○	
제작성	○	●	◐	○	
사용성		○	●	◐	
적합성		○	●	◐	
만족성			◐	●	
환경친화성			◐	●	

4-9
디자인 평가 단계별
평가 요소의 중요도 변화

비된 브리프나 시방과 부합하는지 여부를 면밀히 점검한다. 그 과정에서 목표와 결과가 부합하지 않는 것이 발견되면 신속히 수정 작업 필요 여부를 판단해야 한다. 때로는 디자인된 결과에 따라 사전에 수립된 목표가 수정될 수도 있다. 이 단계에서는 하나의 최선 안을 선정하는 것이 목표이므로 조형성, 합목적성, 경제성, 제작성, 사용성, 적합성 등에 대한 공정하고 객관적인 평가가 이루어져야만 한다.

디자인 리뷰는 디자인이 시장에 출하된 후에 시장의 평가와 개선점 등을 알아보는 단계다. 그러므로 이 단계에서는 디자인에 대한 소비자의 반응은 물론 경쟁 디자인과의 비교 데이터 등 향후 디자인을 개량하는 데 유용한 정보가 수집, 분석된다. 또한 갖가지 환경적인 영향에 대해서도 심도 있는 점검이 이루어지므로 만족성과 환경친화성이 핵심적인 평가 요소가 된다. 아울러 사용성과 적합성에 대한 평가도 중요하다.

이처럼 네 단계의 디자인 평가에서는 각각 중요시되는 디자인 평가 요소의 비중이 달라진다. 각 평가 단계에서 추구해야 하는 주안점이 다르기 때문이다. 이상 네 단계 평가의 목표에 따라 적절히 사용할 수 있는 종합적인 매트릭스 표가 필요하다. 이 매트릭스 표는 여덟 가지 항목에 속하는 여러 요소의 수치를 기록하여 평가하는 데 활용된다.

평가 항목은 세로 행에 배치하고, 평가 대상(콘셉트 또는 디자인 안)은 가로 줄의 맨 위쪽에 순서대로 표기한다. 이어 각 평가 항목에 대한 평가 대상의 점수가 기록된다. 평가 항목을 최고로 만족시키는 대상에 높은 점수가 부여하고 만족도가 낮은 대상에는 낮은 점수를 준다. 점수는 '1점에서 5점' 또는 '1점에서 10점'으로 수치화될 수 있다. 또한 특정 항목에 가중치가 주어질 수 있다. 예를 들면 용기, 문구류, 식기류와 같이 단순한 기능을 갖는 제품의 경우에는 형태에 가중치를 줄 수 있다. 반면에 자동차나 항공기, 중장비처럼 기능이 다양한 제품의 경우에는 성능에 가중치가 부여될 수 있다. 만일 특정 항목에 가중치가 주어지면 각각의 대상이 얻은 평가 점수에 가중치를 곱하여 해당 위치에 표기한다. 각 대상의 평가 점수는 해당 난에 있는 사선의 왼쪽 난, 평가 점수에 가중치를 곱한 점수는 사선의 오른쪽 난에 표기한다. 이렇게 하여 해당 난이 모두 기입되고 나면 얻어진 점수를 모두 합한 총점에 따라 최선의 안을 선택할 수 있다.

요소	하부 요소	가중치	디자인 대안				비고
			A	B	C	D	
형태	미적 매력						
	독창성						
	연상						
	소유자 자긍심에 부합						
	환경과의 조화						
성능	작동성						
	효율성						
	적합성						
	안전성						
	유용성						
경제성	가격						
	재화 가치						
	시장성						
	이윤						
	시장 리드 타임						
제작성	제작성						
	재료의 적합성						
	구조의 안정성						
	생산성						
	신뢰성과 내구성						
사용성	인간 공학						
	작동성						
	상호성						
	유지성						
	그래픽 유저 인터페이스						
적합성	기업문화						
	기업 디자인 기준						
	디자인 추세와 변화						
	규제						
	특성						
만족성	타깃 사용자 그룹의 요구						
	경영 요구						
	사양서						
	문화적 암시						
	이해집단의 제안						
환경 친화성	적절한 생산 주기						
	환경 영향						
	재생성						
	에너지 절약						
	오염						
총계							

앞의 평가표는 디자인 특성에 따라 더 세분화된 요인, 하부 요인, 가중치 등을 개발하기 위한 지침으로 활용될 수 있다. 디자인경영자는 디자인 평가를 효율적으로 수행하기 위해 R&D, 엔지니어링, 마케팅 등 다른 부서가 가진 데이터와 정보 중에서 필요한 것을 확보해야 한다. 오류 모드와 영향 분석FMEA, Failure Mode and Effect Analysis, 안전도 연구, 신뢰도 연구, 전자기 호환성, 부품 계산, 조립 시간과 비용, 공식적인 비용 예측, 생산성 평가PA, Producibility Assessment 등 고도로 특성화된 평가로 얻은 수치적 결과는 객관적인 디자인 평가에서 유용하게 활용될 수 있다.

디자인 평가는 이처럼 체계적인 방법을 통해 공정하고 신속하게 이루어져야 한다. 그러나 디자인 평가를 단지 정량적인 방법에만 의존하려 해서는 안 된다. 조형의 심미성, 공감, 갖고 싶다는 충동 등 감성적인 요인을 정량화하는 데는 한계가 있기 때문이다. 따라서 디자인의 수준을 식별할 능력이 있는 감정사의 필요성이 대두된다. 회사의 규모가 작거나 제한된 품목만을 다루는 경우에는 최고경영자가 디자인 감정사 역할을 수행할 수 있다. 특히 최고경영자가 창업자일 때는 해당 분야를 제일 잘 아는 최고 권위자이기 때문에 더욱 그러하다. 그러나 회사 규모가 커지고 취급 품목이 늘어나면 최고경영자가 디자인 감정사 역할을 이어가기 어렵다. 분야별로 디자인 경향과 소비자 선호도가 급격히 달라지므로 최고경영자가 일일이 그런 변화에 대응할 수 없기 때문이다. 설사 그런 능력이 있다고 해도 최고경영자는 경영에 전념하고 디자인 감정사의 역할은 전문가에게 맡겨야 한다.

경험과 연륜을 갖춘 디자인경영자를 CDO로 임명해 디자인 감정사로 육성하는 것이 좋은 대안이다. 디자인 감정사는 직관에만 의존하지 말고 보다 더 객관적이고 합리적인 디자인 평가 시스템을 구축하기 위해 노력해야 한다. 아울러 젊은 디자이너 중에서 자질과 능력을 갖춘 사람들을 미래의 디자인 감정사로 육성해야 한다.

세계적으로 자기 회사의 디자인 자산을 지키려는 노력이 활발하게 이루어지고 있다. 디자인과 트레이드 드레스의 모방에 대한 삼성전자와 애플의 법적 분쟁은 디자인 보호의 중요성을 다시 인식하는 계기가 되었다. 애플의 스티브 잡스는 평소 삼성전자를 자사 제품의 디자인을 모방하는 '카피 캣Copy Cat'으로 여겼다. 2011년 4월 애플은 삼성전자가 스마트폰과 태블릿과 관련하여 자사의 기술 및 디자인 특허 16건(디자인 특허 4건, 트레이드 드레스와 상표권 6건 포함)을 침해했다며 미국 캘리포니아주 북부지방법원에 소장을 제출했다. 삼성도 애플을 맞고소한 것을 계기로 디자인 보호가 국제적인 관심사가 되었다.

2012년 8월 제1차 소송 배심원들은 삼성이 애플의 둥근 모서리를 비롯한 디자인 특허와 트레이드 드레스를 침해했다며 10억 달러의 배상금을 부과했으나, 두 차례의 추가적인 평결 끝에 2014년 9월 9억 3천만 달러 배상금으로 축소되었다. 2015년에 시작된 1차 소송 항소심에서는 트레이드 드레스 침해 부분에 대해 무혐의 판결을 받아 배상금이 5억 3천 8백만 달러로 경감되었다. 그 후 지지부진하게 이어지던 삼성과 애플의 법적 분쟁은 2018년 6월 쌍방 간의 합의로 끝이 났다. 다만 구체적인 합의 조건은 공개되지 않았다. 이 소송이 진행되는 과정에서 소송을 합의로 끝내기 위해 여러 차례에 걸쳐 대체적 분쟁 해결ADR, Alternative Dispute Resolution을 시도했지만 성사되지 못했던 것으로 알려졌다.

무려 7년간이나 이어진 법적 분쟁으로 인해 국제적인 '특허 괴물'들의 존재가 부각되었을 뿐 아니라 디자인권과 트레이드 드레스를 지식재산권으로 보호해야 한다는 인식이 높아지는 계기가 되었다. 디자인 보호는 디자인 창작물의 보호 및 이용으로 디자인 개발을 장려하여 관련 산업 발전에 기여하는 것을 목적으로 한다. 디자이너의 창작에 따른 노력을 보상해주고 무분별한 모방에 따른 사회적 병폐 현상을 미연에 방지하려는 것이다. 이 장에서는 지식소유권, 디자인권, 저작권, 트레이드 드레스, 소송·중재·조정 등을 다룬다.

지식재산권

지식재산권Intellectual Property(또는 지식소유권)은 인간의 정신적 창작의 산출물인 사상 등의 권리를 규정하는 무체재산권無體財産權이다. 지식재산권은 산업재산권, 저작권, 신지식재산권으로 구성된다. 산업재산권Industrial Property은 기술적 창작을 한 자가 이를 국가 사회에 공개하는 대신 국가가 공권력으로 발명자 등에게 존속 기간 동안 기술적 재산권의 독점권을 누리도록 하는 것이다. 산업재산권을 설정해줄 때에는 출원공고 등을 통하여 그 내용을 일반에게 공개하고 일정한 존속 기간이 지나면 사회 일반에게 개방해 누구나 이용, 실시할 수 있도록 한다. 산업재

4-12
지식재산권의 구성

산권은 특허권, 실용신안권, 디자인권 및 상표권의 네 가지로 구분된다. 특허는 고도로 수준 높은 기술적 창작을 대상으로 하고 실용신안은 기술적 창작으로 그 수준이 그다지 높지 않은 것에 수여한다. 디자인은 산업(공업)디자인을 주요 보호 대상으로 하며 상표는 제품의 출처 표시 기능을 하는 모든 종류의 브랜드를 말한다.

저작권 Copyright 은 예술 및 인문과학적 창작 활동의 산출물을 만든 이의 권리를 보호해 문화를 발전시키는 것을 목적으로 한다. 문학, 예술, 학술 창작물에 대하여 저작자(창작물을 만든 이)나 그 권리 승계인이 갖는 배타적, 독점적 권리이며 저작자의 생존 기간 및 사후 70년간 유지된다. 저작권자는 법에 정하는 바에 따라 다른 사람이 복제, 공연, 전시, 방송, 전송하는 등의 이용을 허가하거나 금지할 수 있다. 국제적으로 널리 인정되는 베른협약에 근거한 저작권은 ©, (C) 또는 (c) 심벌로 표시한다. 저작권은 인격권과 재산권으로 나뉜다. 창작인에게만 허용되는 인격권은 공표권(저작물을 공표할 권리), 성명 표시권(자신의 이름을 밝힐 권리), 동일성 유지권(저작물을 바꾸지 못하게 할 권리)을 포괄한다. 재산권은 매매, 대여, 저작권료 징수 등 경제적인 목적으로 저작물을 이용할 권리다. 저작물로는 소설, 시, 논문, 강연, 각본, 음악, 연극, 무용, 회화, 서예, 도안, 조각, 공예, 건축물, 사진, 영상, 도형, 작곡, 영화, 춤, 그림, 지도 등이 포함된다. 문자 형태의 어문 저작물뿐 아니라 컴퓨터로 작성한 건축 설계도면, MP3와 같은 음악 저작물, DVD 영화나 비디오 같은 영상 저작물, 소프트웨어와 같은 컴퓨터 프로그램 저작물, 그 밖에 디지털화된 미술이나 사진 저작물 등이 디지털 저작권 보호 대상이 된다. 신지식재산권은 컴퓨터 프로그램, 인공지능, 데이터베이스와 같은 '산업저작권', 반도체집적회로 배치설계, 생명공학과 같은 '첨단산업재산권' 및 영업비밀, 멀티미디어와 같은 '정보재산권'을 의미한다. 만화영화 등의 주인공을 각종 상품에 이용해 판매할 수 있는 캐릭터, 독특한 색채와 형태를 가진 콜라병, 트럭의 외관처럼 독특한 물

4-13
카피라이트와
카피레프트 로고

품의 이미지인 트레이드 드레스, 프랜차이징 등도 신지식재산권의 일종으로 포함되기도 한다. 이 주제에 대해서는 뒤에서 자세히 다룬다.

한편 저작권 즉 카피라이트에 대항하여 카피레프트Copyleft라는 용어가 사용되고 있다. 이미 형성된 지식과 정보를 기반으로 만들어진 저작권을 개인에게 독점시키지 말고 대중에게 공개하여 새로운 지식 창출을 활성화하자는 취지다. 대표적인 사례로 리눅스Linux라는 컴퓨터 운영체계를 꼽을 수 있다. 카피레프트 로고는 카피라이트를 뒤집어 놓은 형태다. 디자인 보호에 관한 법적 조처는 무역법, 독점규제 및 공정거래에 관한 법률, 수출용 금속양식기의 패턴 등록규정, 굿 디자인의 등록표시 제도 등에 포함되어 있다.

디자인권과 저작권

디자인권의 성립 및 등록 요건

디자인보호법 제1장 제1조에는 '디자인의 보호와 이용을 도모함으로써 디자인의 창작을 장려하여 산업발전에 이바지함을 목적으로 한다.'고 명시되어 있다. '디자인'이란 물품[물품의 부분(제42조는 제외한다) 및 글자체를 포함한다. 이하 같다]의 형상, 모양, 색채 또는 이들을 결합한 것으로서 시각을 통하여 미감美感을 일으키게 하는 것을 말한다고 정의했다. '글자체'란 기록이나 표시 또는 인쇄 등에 사용하기 위하여 공통적인 특징을 가진 형태로 만들어진 한 벌의 글자꼴(숫자, 문장부호 및 기

4-14
디자인보호법의
보호 대상

호 등의 형태를 포함한다)을 말한다. 디자인보호법으로 보호되는 대상은 포장, 시각 디자인, 의상 디자인, 제품 디자인(산업 디자인) 등 산업 디자인의 범주에 속하는 것뿐이다. 건축 디자인 분야는 다른 법으로 보호된다. 건축물 중에서도 조립가옥, 방갈로, 이동판매대, 아파트의 문짝, 난간, 찬장 등과 같은 부품은 디자인보호법의 보호 대상이 될 수 있다. 디자인 등록을 위해서는 권리의 성립과 등록 요건을 갖추어야 하며 먼저 등록한 사람에게 권리가 주는 선출원주의 원칙을 따른다.

- 물품성: 디자인은 독립성이 있는 구체적인 물건으로서 유체동산을 의미하는 물품만을 전제로 하므로 물품에 포함되지 않은 단순한 모티브Motif는 디자인권의 대상이 아님
- 형태성: 물품으로서 특정한 모양을 갖추어야 하며, 형상Shape과 문양Pattern과 색채Color가 있어야 함
- 시각성: 물품을 눈으로 보고 파악할 수 있어야 함을 의미. 너무 작아서 눈으로 형상을 파악하기 어렵거나 외부에서 볼 수 없도록 특수하게 밀폐된 물품은 시각성이 없어 디자인으로 등록하기 어려움
- 심미성: 디자인은 미감을 일으키는 것이어야 하나, 미감에는 주관적인 가치 판단이 개입되므로 심사 실무에서는 일반적인 심미감이 있는지 여부를 중시함

4-15
디자인권의 성립
및 등록 요건

이상 디자인권의 성립 요건이 갖추어지면 공업상 이용가능성, 신규성, 창작성이라는 등록요건을 갖추어 정식으로 등록출원을 하여 법적인 보호를 받을 수 있게 된다. 공업상 이용가능성은 공업적으로 양산을 할 수 있어야 한다는 것이므로 미술품이나 회화 등은 포함되지 않는다. 신규성은 아직 세상에 소개된 적이 없는 새로운 것이어야 한다는 의미다. 디자인등록출원 전에 국내나 국외에서 공지 또는 공연되었거나 간행물에 게재된 디자인 및 그것들과 유사한 디자인은 신규성이 없다고 본다. 창작성은 누구나 쉽게 만들어낼 수 없는 독특한 특성을 갖고 있는 디자인이어야 한다는 것이다. 그 디자인 분야에서 통상의 지식을 가진 사람이 공지·공용·간행물에 게재된 디자인 또는 국내에서 널리 알려진 형상, 모양, 색채 또는 이들의 결합을 통해 용이하게 만들 수 있는 것일 때에는 창작성이 없는 것으로 간주해 디자인등록을 받지 않는다. 다음 몇 가지 사항에 대해서는 어떤 경우든 등록을 불허한다.

- 국기, 국장國章, 군기軍旗, 훈장, 포장, 기장記章, 그 밖의 공공기관 등의 표장과 외국의 국기, 국장 또는 국제기관 등의 문자나 표지와 동일하거나 유사한 디자인
- 디자인의 의미나 내용 등이 일반인의 통상적인 도덕관념이나 선량한 풍속에 어긋나거나 공공질서를 해칠 우려가 있는 디자인
- 타인의 업무와 관련된 물품과 혼동될 우려가 있는 디자인
- 물품의 기능을 확보하는 데에 불가결한 형상만으로 된 디자인

저작권의 요건

지적 창작물에 대한 창작자의 권리를 확보하기 위해서는 저작권 등록을 해두어야 한다. 등록이란 저작권 등록부라는 공적인 장부에 저작물에 관한 증빙(저작자의 인적사항, 창작연월일, 처음 공표한 날 등)과 저

4-16
저작권 등록 시와
미등록 시의 비교

미등록 시

권리자가 모든
주장 사실에 대해
직접 입증해야 함

저작권
저작인접권
출판권 등

등록 시

- 법적 추정력/대항력 발생
- 법정 손해배상 청구 가능
- 보호기간 연장 효과
- 침해 물품의 통관 보류 신고자격 취득 등

작재산권의 양도, 처분제한, 질권(담보)설정 등 권리의 변동 사항을 등
재하고 일반 국민에게 공개 열람하도록 공시하는 것이다. 그러나 모든
저작물을 사전에 등록해야만 권리가 생기는 것은 아니다. 저작권에 관
한 국제적인 약속인 베른협약의 무 방식주의에 따라 창작과 동시에 권
리가 발생하므로 반드시 등록을 해야만 하는 것은 아니다. 그러나 등록
을 하면 법적인 다툼 등 유사시에 권리자가 유리한 지위에 설 수 있다.
법적추정력 및 대항력이 발생하고 법정손해배상 청구가 가능하게 되
는 등 여러 가지 강점이 있기 때문이다. 반면에 등록을 하지 않으면 권
리자가 모든 주장 사실에 대해 직접 입증해야 하는 부담이 있다.

디자인권과 저작권의 차이

디자인 결과물은 독창성이나 신규성의 정도에 따라 발명이나 실
용신안으로 등록할 수 있지만, 대체로 디자인 등록이나 저작권에 의해
보호받는다. 제품 디자인 결과물의 경우는 주로 디자인 등록, 시각 디
자인 성과물은 저작권이나 상표권에 의해 보호받는다. 디자인권의 존
속기간은 등록일로부터 20년이며 저작권은 저작자의 생존 시와 사후
70년이다.

디자인은 시각을 통해서만 인식된다. 이에 비해 저작물은 단지 시
각에만 한정되는 것이 아니고 청각 등에 의하여도 인식된다. 또한 디자
인은 물품에 표현된 외적 미관의 창작을 보호 객체로 하고 있으므로 물

	디자인권	저작권
보호의 목적	디자인 창작을 장려하여 국가 산업 발전에 기여함	예술 및 인문 창작자 권리를 보호하여 문화 발전을 도모함
권리의 발생	출원 절차에 따른 등록을 해야 권리 발생	창작과 동시에 발생 (단, 등록 시 우대)
신규성의 여부	신규성이 요구됨	신규성이 요구되지 않음
권리의 존속기간	20년	저작자의 생존 시와 사후 70년
유사점	시각을 통해 미감을 나타내는 것을 보호 대상으로 함	미술적 저작물은 디자인권의 범위와 유사함
차이점	시각적인 특성이 있는 물품에 한정	시각 및 청각, 물품에 한정하지 않음

4-17
디자인권과
저작권의 비교

품과 불가분의 관계에 있으나 저작물은 물품에 한정하지 않고 문자, 음성, 영화 등도 구성 요소로 하고 있다. 디자인은 물품의 형상, 모양, 색채 및 이들의 결합으로서 시각을 통해 미감을 나타내는 것을 그 보호 객체로 하고 저작물은 표현의 방법이나 형식의 여하를 불문하고 문서, 회화, 조각, 공예, 지도, 도형, 모형 등에 속하는 일체의 물건을 말하므로 미술의 범위에 속하는 저작물은 디자인의 범위와 유사하다. 저작물과 디자인의 실제 운용상 조정이 필요한 경우가 존재하는데 디자인권이 타인의 저작물과 저촉하게 되면 조정 규정이 적용된다(디자인법 제19조 제3항). 예를 들어 공예품으로 제작한 꽃병을 대량생산으로 복제할 경우 디자인권자가 저작권자의 허락을 받지 않고 실시하면 저작권 침해가 된다.

기타 디자인권 보호 관련 법률

부정경쟁 방지법

우리나라의 부정경쟁 방지법은 국내에 널리 인식된 타인 상품의 용기, 포장, 상표, 기타 타인의 상품임을 표시한 표지(캐릭터, 심벌, 캐치프레이즈 등)와 동일하거나 유사한 것을 사용한 상품을 판매, 확보, 수입, 수출하는 행위는 모두 부정경쟁 행위로 인정하고 있다.

산업 디자인진흥법

이 법은 산업 디자인의 개발 촉진 및 진흥을 위한 사업과 활동을 지원하고 육성함으로써 경제발전 및 수출 증대에 기여하고자 하는 목적으로 1996년 12월 30일에 법률 제5214호로 제정되었다. 이 법은 원래 1977년 12월 31일 법률 제3070호로 제정된 디자인 포장진흥법을 개정한 산업 디자인 포장진흥법(1991년 1월 14일 개정, 법률 제4321호)을 모체로 한다. 이 법에 따라 1997년 1월 1일 산업 디자인진흥원이 설립되었다. 이에 따라 디자인 진흥기관의 명칭도 재단법인 한국디자인포장센터(1970-1990), 산업 디자인포장개발원(1991-1996), 한국산업 디자인진흥원(1997-2000), 한국디자인진흥원(2001년부터 현재)으로 개

편되었다. 현행 산업 디자인진흥업은 법률 제13595호로 일부 개정 공표(2015.12.22.)되어 시행(2015.12.22.)되고 있다.

대외무역법

대외무역을 진흥하고 공정한 거래질서를 확립하여 국제수지의 균형과 통상의 확대를 도모함으로써 국민경제의 발전에 이바지함을 목적으로 제정되었다. 이 법에서는 교역 상대국의 법령에 의해 보호되는 상표권 또는 디자인권을 침해하는 물품을 수출, 수입하는 행위 등을 불공정한 수출입행위로 규정하고 있다. 특히 '수출물품의 디자인 보호' 규정을 두어 무역업자 또는 물품의 제조업자는 수출하는 물품 중 디자인의 개발을 촉진하고 그 모방을 방지하기 위해 필요하다고 인정하는 물품을 산업통상자원부 장관에게 디자인 보호 대상 물품으로 지정해 줄 것을 신청할 수 있도록 하고, 일정 요건에 합치되는 경우 장관은 당해 물품을 지정물품으로 지정, 공고하여야 한다.

독점 규제 및 공정 거래에 관한 법률

상품 또는 용역에 관해 허위 또는 과장 광고를 하거나 상품의 질 또는 양을 속이는 행위를 불공정거래 행위로 규정하고 있다.

수출용 금속 양식기의 패턴 등록 규정

이 규정은 수출용 금속 양식기류 생산자 또는 수출자에게 신제품의 개발과 품질의 고급화를 위한 의욕을 진작하고 신제품 및 패턴의 권익을 보호함으로써 그 모방을 방지하여 금속양식기 수출 및 건전한 발전을 도모하고자 하는 목적으로 사단법인 한국금속양식기수출협회가 1980년 제정하여 1982년 상공부장관의 승인을 얻은 규정이다.

굿 디자인의 등록 표시제도

굿 디자인 마크는 디자인포장진흥법에 따라 한국디자인포장센터가 실시하는 우수 디자인 상품 선정대회에서 상품의 외관, 기능, 안전성, 품질 등을 종합적으로 심사해 그 디자인의 우수성이 인정된 상품에만 부여하는 마크다(부록 2 참조).

디자이너가 회사에 고용되어 그 직무에 관하여 고안한 것이 있을 때 그 저작권이 누구에게 귀속되며 실용, 디자인 등록을 하면 원 설계자나 디자이너는 권리 주장이 가능한가 하는 문제다. 원칙적으로는 계약상 달리 규정된 바가 없으면 그 사용자나 저작물을 촉탁한 자가 저작권의 소유자가 된다. 그러나 실용신안 또는 디자인 등록을 했을 경우에는 특허법에 의하여 원 설계자나 디자이너에게 직무 고안 보상 청구권이 생긴다.

트레이드 드레스

흔히 상품외장外裝이라고 하는 트레이드 드레스는 디자인권이나 저작권으로 보호받지 못하는 색채, 크기, 모양 등 상품이나 서비스의 고유한 이미지를 보호하기 위한 제도다. 기존의 지적재산인 디자인이나 상표와는 구별되는 개념으로, 제품과 서비스의 '모양과 느낌Look and Feel'을 보호 대상으로 한다. 예를 들면 코카콜라 병처럼 가운데 부분이 잘록하여 다른 병들과 달라 보이는데 바로 그것이 트레이드 드레스로 보호될 수 있다. 미국은 1989년 디자인권의 시효가 만료되면 어떻게 보호해야 하는가, 디자인권이나 저작권으로 등록하기 어려운 제품과 서비스의 특성을 어떻게 보호해야 하는가 등과 같은 문제를 해결하기

디자인권
Design Right

트레이드 드레스
Trade Dress

상표권
Trade Mark

외관, 색채, 특성
등록 후 20년

Look & Feel
무한정

상품, 서비스
10년 기본, 갱신 가능

4-18
디자인권, 트레이드
드레스, 상표권의 관계

위해 연방 상표법을 개정해 트레이드 드레스를 신설했다. 트레이드 드레스로서 보호받으려면 비기능성, 식별력, 혼동 가능성의 세 가지 요건 외에 자기 소유임을 증빙해야 한다.

독특한 특성이란 다른 물품과 확연히 달라서 일반인들이 쉽게 어느 회사 제품인지 알아볼 수 있는 특징이다. 또한 그것을 사용한 기업이나 브랜드에 '식별력'이 커지는 이차적 의미가 있다면 트레이드 드레스로 보호받을 수 있다. '비기능성'은 보호 대상이 기능적이지 않아야 한다는 것이다. 단지 외관만을 대상으로 할 뿐 실용적인 기능에 대해서는 고려하지 않는다. '혼동 가능성'은 소비자가 두 제품을 보고 같은 것이라고 혼동할 수 있어야 한다는 것이다. 혼동 가능성은 트레이드 드레스의 강도나 본질적인 식별력, 유사성, 근접성, 소비자들의 분별 능력 등을 고려하여 판단한다. 끝으로 '자기 소유 증명'은 비록 트레이드 드레스로 등록되지는 않았지만 오랫동안 자신이 독자적으로 소유했다는 것을 밝히는 것이다. 즉 트레이드 드레스는 사전에 미국 특허청에 등록할 수 있지만 의무 조항은 아니며 소송 등 상황이 발생했을 때 언제부터 그것을 창작, 사용했는지 입증하면 그 권리가 인정된다. 우리나라에는 부정경쟁방지법에 이와 유사한 조항을 두고 있으나 아직 트레이드 드레스에 대해 명문화한 규정은 없다. 다만 1998년부터 상표법에 입체 상표를 도입하여 바나나맛 우유, 스크류 바, 스팸처럼 제품이나 포장의 형태가 갖고 있는 특성을 보호하고 있다. 또한 예술적 창작성이 있는 디자인은 저작권으로 보호될 수 있다. 2015년 8월부터 특허청은 트레이드 드레스의 심사에서 기능성 심사를 강화하는 가이드라인을 시행하고 있다. 한미 FTA의 활성화로 향후 트레이드 드레스를 두고 법적인 분쟁이 늘어날 것으로 전망된다.

디자인권 분쟁의 해결 방법

디자인을 복제 모방하는 사례가 늘어나서 디자인권을 놓고 시비가 벌어지는 경우가 늘고 있다. 그런 경우 권리자가 대처할 수 있는 방법으로 여론 심판, 표절 공지, ADR을 꼽을 수 있다. 여론 심판은 부당

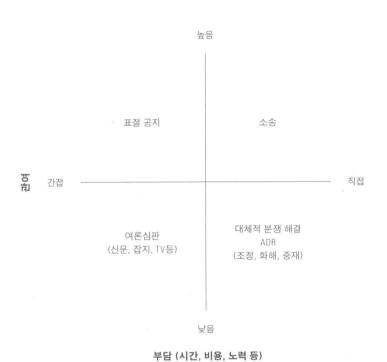

높음

관련

표절 공지 소송

간접 ───────────────────────── 직접

여론심판 대체적 분쟁 해결
(신문, 잡지, TV등) ADR
 (조정, 화해, 중재)

낮음

부담 (시간, 비용, 노력 등)

높음

유사성

낮음 높음

 소송

 ADR

낮음

고의성

하게 디자인권을 침해당했다는 사실을 다양한 언론매체에 제보하여 널리 알림으로써 침해자에게 압박을 가하는 것이다. 표절 공지는 국가나 공공기관에서 표절 방지를 위해 상설박물관이나 특별 전시회 등을 통해 널리 알리는 것이다. 독일 졸링겐에 있는 표절박물관^{Museum Plagiarius}은 2007년부터 해마다 오리지널 제품과 표절(짝퉁) 제품을 비교 전시하고 있다. 표절상의 트로피는 거짓말을 하면 코가 늘어나는 피노키노의 형상으로 디자인되었다.

ADR은 법적 소송 대신 제3자의 권고에 의한 조정, 화해, 중재로 문제를 해결하는 것이다. 조정은 제3자인 조정위원회가 개입하여 양측의 의견을 듣고 조정안을 제시, 수락받는 해결 방식으로 법적 구속력이 없다. 화해는 양 당사자가 서로 양보하여 합의함으로써 분쟁을 끝내는 것이다. 중재는 공인된 중재인이나 중재기관의 판정에 따라 분쟁을 해결하는 방식인데, 법적인 구속력이 있으므로 양 당사자가 반드시 받아들여야 한다. 소송은 재판에 의해 원고와 피고 사이의 권리나 의무에 대한 법률관계를 확정해줄 것을 법원에 요구하는 것이다.

이상 네 가지 분쟁 해결 방법은 관여 방식(직접 또는 간접)과 부담(시간, 비용, 노력 등)에 따라 제각기 다른 특성을 갖고 있다. 4-20에서 보는 것처럼 여론 심판은 제보 이외에는 큰 노력이 들지 않는 반면, 소송은 직접 관여해야 할 뿐 아니라 부담도 가장 크다. 기업에서는 여론 심판과 표절 공지 등 간접적인 방식보다 ADR과 소송 등 직접적인 방법을 선호하는 경향이 있다. 미국의 경우 소송에 본격 돌입하기 전이나 과정에서 반드시 ADR을 통해 분쟁 해결을 모색할 것을 양 당사자에게 요청한다. 삼성과 애플의 경우에도 2011년 소송이 시작되면서부터 여러 번에 걸친 판사의 요청으로 두 회사의 대표들이 직접 만나 조정 절차를 밟았다고 알려져 있다. ADR과 소송은 모두 나름대로 장단점을 갖고 있지만 유사성과 고의성의 정도에 따라 ADR과 소송의 선호도가 달라질 수 있다. 즉 고의성과 유사성이 높을수록 소송으로, 낮을수록 ADR을 통해 분쟁을 해결할 수 있는 가능성이 커진다.

잭 다니엘 위스키

미국 테네시주 린치버그에 있는 잭 다니엘 위스키Jack Daniel's Whisky는 1875년부터 버번위스키(옥수수가 51% 이상 들어간 원료를 연속식 증류기로 알코올 농도 40-50%까지 증류하여 내부를 그을린 화이트 오크통에 2년 이상 숙성하여 만든 위스키)를 제조하고 있는 위스키 브랜드다. 잭 다니엘의 상표는 검정색 바탕에 흰색 세리프 서체로 쓴 콘텐츠가 고전적인 살롱의 분위기를 연출하므로 양조 기업이나 화장품 기업들에 의해 복제나 모방을 당하는 사례가 있어 법무팀을 통해 적극 대응하고 있다. 우리나라에서도 사전 허락 없이 무단으로 잭 다니엘 상표를 화장품 상표로 등록한 국내 사업자를 상대로 심판을 제기하여 등록무효 또는 취소시킨 사례가 있다. 2012년 2월 미국의 베스트셀러 작가인 패트릭 웬싱크Patrick Wensink는 『*Broken Piano for President* 대통령을 위한 부서진 피아노』라는 유머 픽션 도서를 출판했다. 이 책은 주인공이 술에 만취되어 블랙아웃이 된 상태에서 햄버거를 만들면 누구라도 반할 만큼 맛이 좋아서 중독이 됨에 따라 수출에 따른 경제적인 마찰이 일어난다는 내용으로 독자들의 큰 호응을 불러일으켰다. 그런데 문제는 그 책의 표지 디자인이 잭 다니엘 위스키의 상표와 너무 유사했다는 점이다. 두 개의 디자인을 비교해보면 누구나 잭 다니엘에서 문제를 제기할 만큼 유사하다고 생각할 법하다. 서체 자체는 똑같지 않았지만, 내용을 표현한 방식은 테네시의 위스키 상표와 너무나 흡사했다. 그런 일이 벌어지면 대개 당사자들 중 한쪽에서 상대방을 법적으로 고소하여 치열한 공방을 벌이기 마

4-21
잭 다니엘 상표 디자인

4-22
『*Broken Piano for President* (대통령을 위한 부서진 피아노)』 표지 디자인

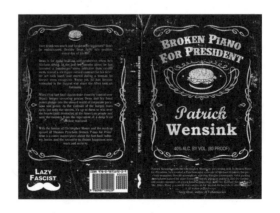

런이다. 하지만 이 사례는 예상 밖의 방법으로 세상에서 가장 세련되게 법적 분쟁을 마무리했다. 잭 다니엘 측은 소송보다는 다른 방법으로 그 문제를 해결하기로 결정하고 법률 담당자를 통해 책의 저자 웬싱크에게 다음과 같은 내용의 편지를 발송했다.

우리는 잭 다니엘 브랜드에 대한 귀하의 애정을 자랑스럽게 여기지만, 잭 다니엘의 문화적인 매력을 지키기 위해 트레이드마크가 정확하게 사용되는지 여부를 부지런히 확인해야만 합니다. 우리 브랜드의 인기를 감안하면 디자인이 모방된 것을 자주 볼 수 있다는 게 놀라운 일이 아닙니다. 다만 그런 짓을 허용하면 우리 브랜드가 약화되는 진짜 위험에 노출된다는 것입니다. 브랜드의 애호가로서 저는 귀하가 어떤 일이 생기나 보려고 의도적으로 그렇게 했다고 생각하지 않습니다. 저작자이신 귀하는 우리의 입장을 이해하고 우리와 타협해야 합니다. 귀하는 자신의 저작권과 관련해 비슷한 문제에 봉착할 수도 있습니다. 우리는 모두 루이스빌에 사는 이웃이자 브랜드의 애호가임을 감안하여 이 문제를 원만히 해결하기 위해 귀하가 재판再版을 출판할 때 표지 디자인을 바꿔줄 것을 제안합니다. 만일 귀하가 좀 더 빨리 표지 디자인(디지털 버전 포함)을 바꾼다면 우리는 합리적인 비용을 지불할 의사가 있습니다. 그런 과정을 통해 귀하께서 잭 다니엘 브랜드가 미래의 세대들에게도 오늘과 같은 의미를 가질 수 있도록 도와주시기 바랍니다. 우리는 귀하가 2012년 7월 23일 이전에 응답을 주실 것을 기대합니다.[11]
(부록 3. 잭 다니엘 측 변호사가 웬싱크에게 보낸 편지 원본 참조)

4-23
템퍼런스 위스키 상표
출처: www.thenoblewhiskey-
house.com/product/temperance-
trader-straight-bourbon-whiskey

4-24
템퍼런스 위스키 상표를
활용한 새로운 표지 디자인
출처: www.bullrundistillery.com

상표권을 도용당한 측에서 이상과 같은 제안을 한다는 것은 대단히 이
례적인 일이다. 그 편지를 받은 웬싱크는 즉시 테네시에서 생산되는 다
른 버번위스키 브랜드인 템퍼런스Temperance와 협조하여 표지 디자인을
바꿈으로써 법적 소송에 휘말리지 않고 심각한 디자인 도용에 따른 처
벌을 면할 수 있었다.

주요 학습 과제

※ 과제를 수행한 뒤 체크리스트에 표시하시오.

1 통제란 무엇을 하는 것인가? ☐

2 통제의 원칙 및 주요 영역을 알아보자. ☐

3 디자인 목표와 전략을 확인하는 것이 왜 중요한가? ☐

4 디자인 감사(Design Audit)란 무엇인가? ☐

5 디자인 평가에 대해 알아보자. ☐

6 굿 디자인과 디자인 우수성(Design Excellence)의 차이는 무엇인가? ☐

7 굿 디자인 선정 제도에 대해 알아보자. ☐

8 디자인 평가 기준과 디자인 평가 시스템에 대해 설명해보자. ☐

9 디자인 권리를 보호해야 하는 이유는 무엇인가? ☐

10 지식재산권(IP, Intellectual Property)에 대해 알아보자. ☐

11 트레이드 드레스(Trade Dress)란 무엇인가? ☐

12 대체적 분쟁 해결(ADR, Alternative Disputes Resolution)이란 무엇인가? ☐

13 디자인권과 상표권 분쟁 사례에 대해 알아보자. ☐

부록 1

동기 유발 관련 경영 이론

제3장 표 3-2 관련

호손 효과

테일러리즘 등 고전적인 동기 이론들은 피고용인의
동기를 유발시키는 요인으로 돈(임금)만을 꼽았다.
그러나 하버드 경영대학원의 엘튼 메이요 Elton Mayo
교수 연구팀은 피고용자들에게 영향을 미치는 다른
요인들이 있음을 밝혀냈다. 1927년에서 1932년까지
시카고 웨스턴 일렉트릭의 호손 웍스 Hawthorne Works
공장에서 수행한 일련의 연구 결과, 작업 환경(조명,
온도, 임금 지급 단위)을 개선하는 것만으로 생산성이
높아지는 게 아니라 작업자들의 심리 상태에 생산성이
좌우될 수 있음을 알아냈다.[1] 작업자들의 심리적인
요인(심적 부담의 경감, 회사를 대표한다는 자부심 등)이
동기를 유발한다는 것이다. 또한 지연, 학연, 동호인
모임 등 비공식 조직이 동기 유발에 큰 영향을
미친다는 이른바 '호손 효과 Hawthorne effect'를 밝혀냈다.
최근에는 새롭게 관심을 기울이거나, 관심을
더 쏟으면 사람들의 행동과 능률에 변화가 일어나는
것으로 그 의미가 확대되고 있다.

욕구 5단계설

제1장에서 논의한 대로 에이브러햄 매슬로 Abraham
Maslow는 사람은 생리적, 안전, 사회적, 존경,
자기실현 욕구를 갖고 있으며 낮은 단계의 욕구가
충족되고 나서야 비로소 다음 단계의 욕구가
절실해진다는 '욕구 5단계설'을 1943년에 주창했다.[2]
생리적 욕구가 해결되면 안전에 대한 욕구가 커지고
그것이 이루어지면 사랑은 물론 집단에 소속되고
싶은 사회적 욕구가 절실해진다. 점차 남들의 존경을
받고 싶어지며 자아실현을 꿈꾸게 된다는 것이다.
곧 삶의 여건이 극도로 나쁠 때는 생존 욕구가 가장
절실하지만, 여건이 나아지면 비로소 삶의 질을
추구하게 된다는 점에서 지극히 타당하다. 그러나
욕구가 반드시 단계별로 변화하지 않는다는 반론도
있다. 1970년 매슬로는 존경받고 싶은 욕구 위에
인지적 욕구와 심미적 욕구를 추가하여
욕구 7단계설로 수정했다.

동기부여 및 위생 이론

프레드릭 허츠버그Frederic Herzburg와 그의 동료들이
실험을 통해 1959년 밝혀낸 이론이다. 피실험자들이
작업 중에 느끼는 만족과 불만족에 대해 연구한
결과, 위생 요인Hygiene Factors(직무에 대한 불만족을
예방해주므로 유지 요인Maintenance Factors이라고도 함)과
동기 요인Motivator을 발견했다.[3] 위생 요인은 회사
정책, 임금, 감독, 안전 작업 환경처럼 직무와
관련되는 외재적인 요인이다. 위생 요인이 결핍되면
불만족이 생겨나지만, 충족되었다고 해서 만족하게
되지는 않는다. 위생 요인을 개선하면 직무 환경에
대한 불만족은 감소하지만, 직무 동기가 높아지지는
않는다. 동기 요인은 성과, 인정, 책임, 개인적
성취와 승진 등 직무와 직접적으로 연관되는 내재적
요인이다. 동기 요인이 충족되면 만족이 발생하지만,
결핍되면 만족하지 않을 뿐 불만족이 생기지는 않는다.
불만족이 없어야 할 요인은 '위생 요인' 또는 '불만
요인'이고, 만족을 증대시키는 요인은 '동기 요인'
또는 '만족 요인'이다. 그러므로 구성원들의 동기를
높이려면 위생 요인과 동기 요인이 적절히 조화를
이뤄야 한다. 위생 요인을 적절히 충족시킨 다음에
동기 요인을 향상시키는 등 전략적으로 접근할
필요가 있다.

성숙-미성숙 이론

크리스 아지리스Chris Argyris는 조직 구성원의 성숙도를
조직의 관리 행태와 결부해 동기 유발에 어떤 영향을
미치는지에 대한 연구를 토대로 1964년 성숙-미성숙
이론을 발표했다.[4] 조직이 어떤 방식으로 구성원을
관리하느냐에 따라 성숙 정도가 달라지는데, 단순
업무만 시키고 책임을 부여하지 않으면 미성숙 상태에
머물 수밖에 없다. 반면 구성원들이 지속적으로
성장하도록 지원하면 조직의 효율성도 높아진다.
미성숙한 구성원들은 자신이 처한 상황에 대해
수동적, 의존적, 종속적으로 행동하는 반면, 성숙한
구성원들은 상황을 독립적이며 능동적으로 파악하고
통제하며 새로운 국면으로 이끌어갈 수 있다.

X-Y 이론

더글라스 맥그리거Douglas McGregor가 1957년 주장한
인간 본성에 관한 'X-Y 가설Assumption'은 경영자의
조직 운영 방식과 밀접한 관련이 있다.[5] X이론은
인간은 원래 '못된 존재Bad Guy'라서 게으르고
믿음직하지 못하며 일하기를 싫어한다고 치부하는
것이다. 따라서 X이론을 신봉하는 경영자는 구성원을
지배의 대상으로 보고 권위주의적인 리더십을 갖기
마련이다. 반면에 Y이론은 사람은 '착한 존재Good
Guy'라서 스스로 알아서 맡은 바 업무를 수행하고
책임도 질 줄 안다는 긍정적인 인간관을 바탕으로
한다. 그러므로 Y이론을 믿는 경영자는 구성원을
신뢰하며 대등한 입장에서 민주적 리더십을 발휘하게
된다. X이론은 순자의 '성악설', Y이론은 맹자의
'성선설'과 같은 맥락이라고 볼 수 있다.

Z이론

스벤 룬트슈테트Sven Lundstedt, 데이비드 롤리스David
Lawless, 윌리엄 오우치William Ouchi 등 여러 학자들이
Z이론을 제시했다. 먼저 룬트슈테트는 맥그리거의
X-Y이론만으로는 조직 구성원의 행동 양식을
파악하기에 부족하다며 그 이론의 연장선상에서
자유방임형의 관리 형태인 Z이론을 제시했다. 감시나
속박 없이 자율적으로 업무가 이루어지는 연구실이나
실험실 등에 적합한 유형이다. 롤리스의 Z이론은
X-Y이론이 절대적이 아니라 때와 장소, 조직의 특성에
따라 적합성이 달라져야 한다는 것이다. 즉 급변하는
환경에서 살아남으려면 상황을 객관적으로 파악하고
전략을 세워 변화해야 한다는 상황적 접근을 강조했다.
오우치는 1973년부터 미국과 일본 기업을 각각 12개씩
모두 24개를 선정하여 생산성에 대한 연구를 한 결과를
토대로 1981년에 Z이론을 발표했다. 미국식 경영
방식(A타입)에 일본식 조직문화(J타입)를 접목하여
서구식 개인주의와 동양의 집단문화의 조화를
도모하자는 것이다. 개인보다 조직 전체를 앞세우고
구성원 간 상호 협력, 집단적 의사결정과 책임을
중시하며 장인정신과 장기 근무실적 평가 및 승진을
통한 안정적 고용을 보장함과 동시에 내적 통제 방식
등을 적용하면 생산성을 높일 수 있다는 이론이다.

성취 욕구 이론 (N-성취 이론)

데이비드 맥클리랜드David McClelland 등은 1953년 인간의
욕구를 성취 욕구, 권력 욕구, 친화 욕구로 구분했다.
성취 욕구는 높은 기준을 설정하고 달성하려는 것이고
권력 욕구는 다른 사람에게 영향을 미치고 통제하려는
것이다. 친화 욕구는 밀접하고 친밀한 대인관계를
맺으려는 것이다. 성취 욕구가 강한 사람은 자신의
노력으로 설정한 도전적인 목표의 달성을 선호하고
성공에 따른 보상보다 일 자체를 즐기는 경향이 있다.
권력 욕구가 높은 사람은 관리직에서 성공하는 경향이
있는데 책임을 맡는 것을 즐기며 주도권 다툼이 심한
상황에 기꺼이 끼어든다. 친화 욕구가 높은 사람은
다른 사람의 감정에 관심이 크고 우정을 중요시하며
경쟁적인 상황보다 협동적인 분위기를 선호한다.
하지만 친화적이라고 해서 영업 관리직에서 크게
성공하는 것은 아니다. 오히려 권력 욕구가 높으면서
친화 욕구가 낮은 사람이 고위 관리직에 오르는
경우가 많다. 그런 욕구들은 선천적이기보다 사회의
문화로부터 학습되는데 후진국 사람들이 선진국
사람들보다 성취 욕구가 낮은 경우가 많다.
주요 원인으로 가난, 교육 기회의 부족, 운명을
중시하는 종교 등을 꼽을 수 있다. 조직의 생산성을
높이려면 성취 욕구가 강한 사람을 선발하여
적재적소에 배치하고 교육 훈련을 통해 능력을
향상시키는 노력을 전개해야 한다.

존재, 관계, 성장(ERG) 이론

클레이턴 앨더퍼Clayton Alderfer는 1972년 매슬로의
욕구 5단계를 존재E: existence, 관계R: relatedness, 성장G:
growth 욕구로 구분했다. 낮은 단계의 욕구가 반드시
충족되어야 높은 욕구로 진행한다는 매슬로의 가정을
배제하고 한 가지 이상의 욕구가 동시에 작용한다고
보았다. E는 배고픔, 갈증, 안식처 등처럼 살아남기
위한 욕구로서 봉급과 쾌적한 물리적 작업 조건 등
생리적, 물질적 욕구를 대변한다. R은 가족, 친구,
직장 동료 등 타인과의 대인관계와 관련되는 안전 및
사회적 욕구다. G는 개인의 창조적 성장, 잠재력의
극대화 등 존경 및 자아실현 욕구를 가리킨다. ERG
이론은 욕구 불만Needs Frustration, 욕구 강도Needs
Strength, 욕구 만족Needs Satisfaction을 기본 원리로 하위
욕구가 충족될수록 상위 욕구에 대한 욕망이 커진다는
점에서 매슬로의 이론과 유사하다. 그러나 불만-
회귀Frustration-Regression 요소를 새롭게 추가했으며,
관계 욕구가 충족되면 성장 욕구가 커지고,
성장 욕구가 불만이면 관계 욕구가 높아진다고
주장한 것에서 큰 의의가 있다.

영국 디자인상
British Design Awards

1957년 영국 디자인카운슬The Design Council이
굿 디자인의 중요성을 널리 알리기 위해 제정했다.
원래 영국에서 디자인된 제품 중에서 디자인이
우수한 제품에 한해 이 상을 수여했지만,
1990년부터는 해외에서 생산된 제품이라도
영국 디자이너가 디자인한 제품도 포함시켰다.
심사 기준에서 디자인 혁신이 가장 중요한 요소이며
수상 제품들은 시장에서 큰 인기를 얻고 있다.
주로 출품되는 제품은 시대별로 차이를 보인다.
1950-1960년대에는 소비재, 1970년대에는 엔지니어링
제품, 1980년대 이후에는 마이크로-프로세스 제품이
두드러지는 등 영국 산업 구조의 발전과 밀접한
관계가 있다. 영국디자인상은 2003년부터 민간으로
이관되었다. 존 루이스John Lewis 백화점 체인과
엘르 데코레이션 잡지Elle Decoration Magazine 등의
후원으로 해마다 영국 디자이너의 성과를 평가하여
시상하고 있다. 당초 디자인카운슬은 1950년대부터
영국 제품을 대상으로 디자인 센터 선정제Design Center
Selection를 실시해 선정된 제품에 '굿 디자인 레이블'을
부착하게 했다. 주요 선정 기준은 성능, 구성, 심미성,
가격이었으며 기술 및 사용자 테스트를 실시했으나,
1998년 디자인 센터가 문을 닫으면서 중단되었다.

창설	1957년/2003년 민간 부문에 이양
개최 시기	매년
주최/후원	엘르 데코레이션 잡지, 존 루이스 백화점 등
출품 자격	영국 국내 제품 및 해외에서 영국 디자이너가 디자인한 제품
출품 부문	최고 제품, 문양, 소매점, 인테리어, 건축적인 성취, 영국 디자인 브랜드, 올해의 디자이너(Designer of the Year) 등
선정 기준	디자인 혁신

ELLE
DECORATION
INTERNATIONAL
DESIGN AWARDS

미국 국제디자인 우수상
International Design Excellence Awards

1980년 미국 산업 디자이너협회IDSA, Industrial Designers Society of America가 제정한 이 상은 원래 미국에서 생산된 제품만을 대상으로 하였으나, 요즘은 외국 제품에도 문호를 개방하고 있다. 이 상의 목적은 산업 디자이너가 제품의 쾌적함, 안정성, 조작의 용이성, 매력, 소재, 생산 공정, 전시, 사인 시스템, 패키지 등의 결정에서 중요한 역할을 담당한 제품을 선정, 전시함으로써 세계 시장 경쟁에서 유리한 위치를 점하려는 것이다. 이 상은 출품 당시에 제조, 판매되고 있는 상품뿐 아니라 학생들이 디자인한 제품 콘셉트도 심사 대상에 포함시키고 있다. 창의적인 콘셉트, 시장성, 기술 혁신, 스타일과 제품 전체의 조화를 주요 심사 기준으로 하여 우수 상품을 선정하고 있는데, 특히 1990년부터 디자이너의 사회적 책임과 영향을 새로 추가했다.

창설	1980년
개최 시기	매년
주최/주관	미국 산업 디자이너협회
출품 자격	전 세계 제조회사와 디자이너
출품 부문	브랜딩, 어린이 제품, 상업 및 산업제품, 소비자 기술(스마트폰, PDA, 이어폰 등), 디자인 전략, 디지털 인터랙션, 엔터테인먼트, 환경, 홈&배스, 주방&액세서리, 의료&건강, 오피스&액세서리, 아웃도어&가든, 패키징, 개인용 액세서리, 서비스 디자인, 사회적 영향 디자인, 스포츠 레저 여흥, 학생 디자인 등
선정 기준	디자인 혁신(Design Innovation) 사용자 경험(User Experience) 고객에 대한 혜택(Benefit to the Client) 사회에 대한 혜택(Benefit to Society) 적합한 심미성(Appropriate Aesthetics)
시상 종류	금, 은, 동상

이탈리아 황금 콤파스상
Compasso d'Oro

이탈리아의 대표적인 디자인상으로 기술의 발달에 따라 디자인을 통해 공업 제품의 질적 향상을 도모하기 위해 1954년에 밀라노의 리나센테 백화점이 제정한 상이다. 1957년 이탈리아 산업 디자인협회ADI, Associazione per il Disegno Industriale가 인수하여 해마다 주최하고 출품 대상 범위가 확대되었다. 1979년부터 밀라노가 재정적인 지원을 하면서 이 상은 중요한 문화사업의 하나로 정착되었다. 이 상의 심사는 기업과 디자이너가 제품 콘셉트나 스타일에 대한 의견 차이는 물론 수공예 제품과 대량생산 제품 간의 기술과 미적인 문제를 어떻게 해결했는지에 대해 중점을 둔다. 대량생산과 디자이너의 창의력을 잘 융합하여 이탈리아 디자인을 부흥시키는 데 기여한다는 평가를 받고 있다.

창설	1954년
개최 시기	격년
주최/주관	이탈리아 산업 디자인협회
출품 부문	제품 디자인, 시각 디자인, 연구

INTERNATIONAL DESIGN EXCELLENCE AWARDS

Premio Compasso d'Oro ADI

우수 스웨덴 디자인
Utmärkt Svensk Form / Excellent Swedish Design

1845년 스웨덴에서는 대량생산에 밀릴 염려가 있는 수공예 제품을 보전하기 위해 디자인 협회Svensk Slojdforeningen가 설립되었다. 세계에서 가장 오래된 이 협회는 1876년 공업제품의 우수 디자인을 육성한다는 목적으로 스웨덴 공예ㆍ디자인협회Svensk Form로 이름을 바꾸었다. 협회는 1988년 국내에서 생산, 판매하고 있는 제품을 대상으로 우수 스웨덴 디자인Utmarkt Svensk Form을 제정하고 각계 대표 9명으로 구성된 심사위원회에서 디자인, 기술, 기능, 품질 등을 기준으로 심사해 우수 제품을 선정한다. 또한 협회에서는 이 상을 수상한 제품을 전국 순회 전시하며 토론회도 개최하고 있다. 협회는 일간지 《Svensk Dagbldet》와 공동으로 디자인경영에서 기술과 품질을 향상시켜 국제적인 경쟁력을 갖추기 위해 격년제 디자인경영상을 제정, 시행하고 있다.

창설	1988년
개최 시기	매년
주최/주관	스웨덴 공예ㆍ디자인협회
출품 자격	스웨덴에서 생산, 판매되고 있는 제품
선정 기준	디자인, 기술, 기능, 품질
시상 종류	디자인상, 가작 등 5개

오스트리아 굿 디자인상
Der Osterreichische Staatspreise fur Gutes Design

1964년 오스트리아 조형연구소OIF, Osterreichisches Institut Formgebung가 굿 디자인 상품을 생산, 판매하는 기업들에게 국내외 시장에 제품을 소개할 기회를 주기 위해 이 상을 제정했다. 매년 경제성이 임명한 심사위원(디자이너, 기업가, 소비자, 저널리스트, 교육자 등 5명)들이 오스트리아에서 제품을 생산, 판매하는 기업이 신청한 제품을 심사하여 가장 우수한 제품을 선정, 유리 트로피와 상장을 수여한다. 이 상을 수상한 기업은 자사 제품에 '선정된 디자인Selected Design'이란 레이블을 붙일 수 있고 이 제품들은 전시와 책자를 통해 디자인 성공 사례로 널리 소개되어 기업 이미지 제고와 제품 판매에 도움을 준다. 또한 이 선정 제도는 오스트리아는 물론 해외에서 실시되는 특별전에 출품할 제품들을 선발하는 데도 중요한 기준이 되고 있다.

창설	1964년
개최 시기	매년
주최/주관	오스트리아 조형연구소
출품 부문	실내가구, 기계와 도구, 스포츠, 레저용품, 수송기기, 조명기구, 주택설비, 의료설비, 인테리어용 직물 등
선정 기준	누구나 공감할 수 있는 디자인 우수성. 오스트리아에서 대량생산되거나 판매되고 있는 제품, 패키지, 분해되어 있는 제품, 특별한 목적의 가구류. 공예품이나 가구는 제외.

프로 핀란드 디자인상
Pro Finnish Design Award

핀란드는 디자인으로 자국의 아이덴티티를 확립할
정도로 디자인 프로모션에서 오랜 전통을 갖고
있다. 핀란드 공예·디자인협회Finnish Society of Craft and
Design가 1875년부터 프로모션 활동을 시작하면서
직업훈련학교의 재학생을 장려하기 위해 전람회를
개최하면서 시작되었다. 1890년부터는 해마다
혁신적인 인테리어 컬렉션 및 가구를 개발한
디자이너들에게 상을 수여하는 제도를 도입했다.
1979년 핀란드 공예·디자인협회와 핀란드 오르나모
디자이너협회Finnish Association of Designer ORNAMO는
디자인, 산업, 마케팅, 고품질 제품을 장려하기 위해
핀란드디자인카운슬Finnish Design Council을 설립했다.
이 협의회는 1990년 핀란드 산업과 디자이너 간의
상호 협조를 위해 프로 핀란드 디자인상Pro Finnish Design
Award을 제정했다.

창설	1990년
개최 시기	격년
주최/주관	핀란드 디자인협의회
선정 기준	제품개발, 제조, 디자인에서 높은 품질과 혁신적 사고

오스트레일리아 디자인상
Australian Design Award

오스트레일리아 산업디자인카운슬Australia Design
Council이 자국 기업의 신용도를 높이고 자국 제품의
판매 촉진과 무역 진흥을 꾀하기 위해 1979년
제정했다. 오스트레일리아에서 디자인된 제품과
서비스를 대상으로 시행되는 이 제도에는 세 가지
형태가 있다. 첫째, 각 제품 분야의 기술·디자인
전문가로 구성된 심사위원이 제품을 평가하여
3년간 사용권을 부여하는 디자인 선정 레이블Good
Design® Selection 제도가 있다. 둘째, 오스트레일리아
디자인상으로 디자인 선정 레이블을 획득한 제품
중에서 우수한 디자인 제품에 Good Design Award®를
수여한다. 셋째, 오스트레일리아 디자인상을
수상한 제품 중에서 특히 우수한 제품에 수여하는
필립전하상이 있다. 출품을 원하는 회사가 신청을
하면 협회 직원이 해당 회사를 방문해 그 제품에 대해
신청 자격의 유무, 절차, 요금 등에 대해 상담해준다.

창설	1979년
개최 시기	매년
주최/주관	오스트레일리아 산업디자인카운슬(IDCA, Industrial Design Council of Australia) 굿 디자인 오스트레일리아
출품 자격	오스트레일리아에서 제조한 소비재
출품 부문	제품, 서비스, 디지털, 커뮤니케이션, 건축, 사회혁신, 디자인 전략
시상 종류	디자인 선정 레이블, 우수디자인상, 필립전하상

유고슬라비아 산업 디자인 비엔날레
Biennial of Industrial Design

일명 BIO상이라고도 하는 이 제도는 산업 디자인
비엔날레 사무국Sekretariat Bienala za Industrijsko Oblikovanje이
1964년 제정했으며 유고슬라비아의 상품 및 해외
상품을 대상으로 수여하고 있다. 격년제로 시행되는
이 행사는 제품은 싼 가격이나 기능만이 아닌 미적,
문화적인 욕구를 만족시키는 동시에 제조공정의
일환으로 받아들여야 한다는 믿음을 바탕으로
한다. 또한 제품이 국제시장에서 경쟁하기 위해서는
혁신성과 창조성을 가져야 하고 나아가 효율성, 높은
생산성, 지식, 기술, 산업 디자인이 불가결하다는
사실을 중시한다. BIO상은 유고슬라비아 제품이
세계시장에서 나아갈 방향을 제시하면서 자국 경제의
근대화에 공헌하고 있다.

창설	1964년
개최 시기	격년
주최/주관	산업 디자인 비엔날레 사무국
출품 자격	유고슬라비아 국내제품 및 외국 제품
선정 기준	경제성, 기술, 예술성, 문화적 형태
시상 종류	금메달, 가작, 굿 디자인 프로젝트, ICSID 디자인 엑설런스, ICOGRADA 디자인 엑셀런스

노르웨이 굿 디자인상
Good Design Award

스칸디나비아를 대표하는 디자인상 중 하나인
이 상은 노르웨이디자인카운슬Norwegian Design Council이
1984년 제정하였으며, 노르웨이에서 생산된
공업제품을 대상으로 한다.

창설	1984년
개최 시기	매년
주최/주관	노르웨이디자인카운슬
출품 자격	노르웨이에서 생산된 공업제품
선정 기준	새로운 아이디어 우수한 소재 선택에 의한 경제성 사용자 입장에서의 기능성 질이 제품에 반영되고 미적으로 조화

일본 굿 디자인 상품 선정제
Selection of Good Design Products

1957년 일본 경제산업성Ministry of Economy, Trade and Industry이 디자인이 우수한 제품을 선정, 시상함으로써 산업 진흥과 디자인 부흥을 꾀하고, 국민생활을 향상시키기 위해 창설했다. 1974년 이후 현재까지 일본디자인진흥회JDP, Japan Institute for Design Promotion가 해마다 굿 디자인 상품을 선정하고 있다. 당초 일본 제조업체만을 대상으로 실시했으나 수출 진흥을 목적으로 외국 기업까지 그 대상을 확대하여 현재는 선정 상품 중 외국 상품이 다수 포함되고 있다. 생활 잡화 중심이었던 대상 품목을 자동차, 생산설비재 등 13개 부문으로 확대하고, 1990년에는 인터페이스상, 테마상 등을 신설하는 등 사회의 요청에 따른 해결 방법을 모색하고 있다. 경제산업성은 '1989 디자인의 해' 운동을 전개하여 국민생활의 질적 향상과 디자인의 필요성을 홍보하는 등 G-마크 제도의 질을 높이려는 활동을 적극 전개하고 있다.

창설	1957년
개최 시기	매년
주최	일본경제산업성
주관	일본디자인진흥회
출품 대상	일본 국내에서 판매되고 있는 상품
출품 부문	가정용품, 자동차, 산업제품, 집과 건축, 서비스와 소프트웨어, 홍보나 지역개발 등 커뮤니케이션, 비즈니스 모델, 연구개발(R&D)
선정 기준	인간성(Humanity), 진실성(Honesty), 혁신성(Innovation), 심미성(Esthetics), 윤리성(Ethics)
시상 종류	대상, 부문별 굿 디자인상, 해외/복지/인터페이스/ 조경요소/소규모 산업제품의 굿 디자인상

대한민국 우수 디자인 상품 선정
Good Design Products Selection

1985년 일반 소비자 및 생산유통 관계자들의 산업 디자인에 대한 관심과 이해를 진작시키고 산업 전반에 걸쳐 디자인의 개발을 촉진하여 디자인 수준과 국민생활을 향상시키기 위해 상공부(현 산업통상자원부)가 제정했다. 한국디자인진흥원KIDP이 매년 국내에서 생산, 판매 활동을 하고 있는 기업을 대상으로 굿 디자인 제품을 선정한다. 학계, 업계, 공공기관, 소비자단체 등 각계 전문가들로 심사위원회를 구성해 3차에 걸친 심사를 통해 최종적으로 우수디자인 상품을 선정한다. 선정된 상품에는 'GD마크'를 부착할 수 있으며 KIDP에서는 선정된 상품들을 모아 일정 기간 동안 전시를 통해 널리 홍보하고 있다.

창설	1985년
개최 시기	매년
주최	산업통상자원부
주관	한국디자인진흥원
출품 자격	한국 내에서 생산된 제품 등
출품 부문	제품, 커뮤니케이션, 포장, 공간 환경, 서비스
선정 기준	외관, 기능, 재료, 경제성 등
시상 종류	대통령상, 국무총리상, 장관상, 조달청장상, 한국디자인진흥원장상 등

iF 디자인 어워드
International Forum Design Awards

iF 디자인 어워드는 1947년에 시작된 독일 하노버 산업 박람회, 즉 하노버 메세Hannover Messe를 기반으로 한다. iF는 하노버 메세에 나온 제품 중 특히 디자인이 좋은 것을 따로 모아 소개하기 위해 1953년부터 이 시상 제도를 시작했다. '인더스트리 포럼 디자인Industrie Forum Design'이라는 비영리 기업이 디자인상의 선정 및 전시를 주관하고 있다. 디자이너에게는 뛰어난 능력을 선보이고 인정받을 수 있는 기회이자 소통의 장이며 기업에게는 탁월한 홍보의 수단이자 새롭고 넓은 시장으로 도약할 수 있는 혁신의 장이다. 디자인, 건축, 산업 분야의 저명한 전문가 60여 명으로 구성된 심사위원회가 엄격한 기준으로 심사한다. 수상작은 함부르크 하펜시티의 iF 상설 전시장에서 전시된다.

창설	1953년
개최 시기	매년
주최	iF 디자인 어워드 사무국
출품 자격	개발자, 제조사, 디자이너
출품 부문	제품, 패키지, 커뮤니케이션, 인테리어, 프로페셔널 콘셉트, 서비스 디자인/UX, 건축
선정 기준	1 혁신과 기량 측면(혁신성, 정교함, 독창성, 완성도) 2 기능적 측면(사용 가치와 사용성, 인체공학적 디자인, 실용성, 실행 가능성, 안전) 3 심미적 측면(심미성, 감수, 공간, 비례와 비율, 분위기와 느낌), 사회적 책임 측면(생산 효율성, 환경 친화성, 탄소 배출량 및 환경기준 고려, 공공성, 유니버설) 4 디자인 포지셔닝(브랜드 성격 반영, 타깃 적합성, 차별화)
시상 종류	프로페셔널 부문(iF 디자인 어워드, 타이페이 사이클 D&I 어워드, 컴퓨텍스 D&I 어워드) 학생 부문(iF 탤런트 어워드) 사회적 영향상(Social Impact Prize)

레드닷 디자인상
Red Dot Design Award

독일 에센 지역의 디자인 진흥기관인 노르트라인베스트팔렌 디자인 센터Design Zentrum Nordrhein-Westfalen가 1955년부터 해마다 굿 디자인 제품을 선정 시상하는 제도다. 제품, 커뮤니케이션, 콘셉트 부문의 출품작들 중에서 우수 디자인을 골라 시상하고 디자인 박물관에서 전시한다. 디자인 박물관은 1997년 과거에 광산의 보일러실로 사용하던 건물을 리모델링하여 레드닷 디자인상 역대 수상작들을 전시한다. 당초 제품 디자인으로 출품 부문을 한정했으나, 1993년부터 시각 디자인, 광고, 인터랙티브 미디어, 사운드 디자인 등을 포함시켰다. 2008년부터 혁신적인 성취를 지속한 디자인 전문회사에게 '올해의 디자인회사Red Dot: Design Agency of The Year'라는 칭호를 수여한다. 기업 디자인 부서에 대해서는 '올해의 디자인팀Red Dot: Design Team of The Year'으로 선정, 시상한다.

창설	1955년
개최 시기	매년
주최	레드닷 어워드 사무국
출품 자격	개발자, 제조사, 디자이너
출품 부문	제품 디자인, 커뮤니케이션 디자인, 콘셉트 디자인
선정 기준	혁신과 기량(혁신성, 정교함, 독창성, 완성도)
시상 종류	Red Dot: Best of the Best, Red Dot, 가작, 올해의 디자인회사, 올해의 디자인팀

reddot design award

부록 3

잭 다니엘 위스키
상표권 침해 관련 서신

July 12, 2012 VIA EMAIL ONLY

Mr. Patrick Wensink
Louisville, KY
patrickwensink@gmail.com

Re: Mark: **JACK DANIEL'S**
 Subject: Use of Trademarks

Dear Mr. Wensink:

I am an attorney at Jack Daniel's Properties, Inc. ("JDPI") in California. JDPI is the owner of the JACK DANIEL'S trademarks (the "Marks") which have been used extensively and for many years in connection with our well-known Tennessee whiskey product and a wide variety of consumer merchandise.

It has recently come to our attention that the cover of your book *Broken Piano for President,* bears a design that closely mimics the style and distinctive elements of the JACK DANIEL'S trademarks. An image of the cover is set forth below for ease of reference.

We are certainly flattered by your affection for the brand, but while we can appreciate the pop culture appeal of Jack Daniel's, we also have to be diligent to ensure that the Jack Daniel's trademarks are used correctly. Given the brand's popularity, it will probably come as no surprise that we come across designs like this on a regular basis. What may not be so apparent, however, is that if we allow uses like this one, we run the very real risk that our trademark will be weakened. As a fan of the brand, I'm sure that is not something you intended or would want to see happen.

As an author, you can certainly understand our position and the need to contact you. You may even have run into similar problems with your own intellectual property.

In order to resolve this matter, because you are both a Louisville "neighbor" and a fan of the brand, we simply request that you change the cover design when the book is re-printed. If you would be willing to change the design sooner than that (including on the digital version), we would be willing to contribute a reasonable amount towards the costs of doing so. By taking this step, you will help us to ensure that the Jack Daniel's brand will mean as much to future generations as it does today.

We wish you continued success with your writing and we look forward to hearing from you at your earliest convenience. A response by **July 23, 2012** would be appreciated, if possible. In the meantime, if you have any questions or concerns, please do not hesitate to contact me.

Sincerely,

Christy Susman

Christy Susman
Senior Attorney - Trademarks

JACK DANIEL'S PROPERTIES, INC.
4040 CIVIC CENTER DRIVE • SUITE 528 • SAN RAFAEL, CALIFORNIA 94903
TELEPHONE: (415) 446-5225 • FAX (415) 446-5230

**디자인경영
다이내믹스를
펴내며**

1 https://blog.naver.com/mocienews/221344417184

2 사도야마 야스히코 외 지음, 정경원·제니스 김 옮김, 『디자인 전략 경영 입문』, 미진사, 1995.

3 이태명, 구본무 LG 회장의 디자인경영 "디자인이 가치 혁신의 출발점", 와우TV, 2011년 5월 24일.

4 캐럴 드웩 지음, 김준수 옮김, 『마인드셋』, 스몰빅라이프, 2017.

5 Erica Brown, Innovative Thinking: Fixed vs. Growth Mindsets,
 Business in Grater Gainesville, 2018. 3. 24.

6 Sean O'Connor, "Being acquired: why big brands are buying design studios",
 Design Week, May 15, 2017.

**디자인을 위한
기획**

1 신기철, 신용철 편저, 『새우리말 큰 사전』, 삼성출판사, 1985.

2 Joseph Voros. "A Generic Foresight Process Framework", *Foresight* 5, no.3 (2003): 14.

3 Rafael Popper, "Foresight Methodology", in *The Handbook of Technology Foresight: Concepts and
 Practice*. ed. Luke Georghiou, Jennifer Cassingena Harper, Michael Keenan, Ian Miles, and Rafael
 Popper. Edward Elgar, 2009. pp.44-88. Print. Pime Ser. on Research and Innovation Policy.

4 Rafael Popper, "How Are Foresight Methods Selected?", *Foresight* 10, no.6 (2008): 72.

5 Frank Spencer, Natural Foresight: How Organizations and Society Can Benefit From
 An Organic Model of Strategic Foresight and Futures Thinking, *KEDGE*, January 31, 2013.

6 Simo Sade, "Easy and Pleasing: Representing the Design and the User Interface of Smart Products",
 in *Proceedings of the 13th Triennial congress of the International Ergonomics Association IEA '97*,
 June 29-July 4, Tempere, Finland. Finnish Institute of Accupational Health Iin print.

7 Jay Ogilby, "Scenario Planning and Strategic Forecasting", *Stratfor*, January 8, 2015,

8 Robert Phaal, *Roadmapping as process*, Cambridge Roadmapping, 2017.

9 Mintzberg, H, Lampel, J & Ahlstrand, B 2005, *Strategy Safari: A Guided Tour Through
 The Wilds of Strategic Management*, Free Press.

10 Adopted from Robert Berner and Diane Brady, "Get Creative", *Business Week*, August 1, 2005.
 pp.60-68.

11 Terry Stone, Understanding Design Strategy, HOW, February 22, 2013.

12 Scott Jensen Design, A Designer's Credo, May 10, 2010.

13 Treasury Board of Canada, Secretariat, *Federal Identity Program Manual 1,1, Design:
 Symbols, typography, signatures, and color*, October 1990, p.3.

14 Billie Harber, Randall Hensley, Lee Green and Lori Neumann, "Our tools shape us: Fine Tuning
 Brand Perception with the Internet", *Design Management Journal*, Winter 1996, p.28.

15 Peter Lowe, The Designer as Shaman, *Innovation*, Spring 1991, pp.20-24.

16 Mile-High Luxury, Featured, Luxury Trends, Estate Magazine.com, May 24, 2017.

17 전종현, [인터뷰] 2015 국제디자인총회 미리보기-기조 연사(2) 하르트무트 에슬링거,
 HUFFPOST, 2015년 10월 2일.

18 IBT Staff Reporter, Apple's 3 product design strategies that Google, Microsoft and Nokia can follow,
 IBTIMES, February 11, 2011.

19 Steven Levy, IPod World, *Newsweek*, August 1, 2004.

20 Daniel Thrner, The Secret of Apple Design, *MIT Technology Review*, May 1, 2007.

21 김익현, 아이폰 10년⋯애플 수익>MS+구글, 디지넷코리아, 2017년 8월 8일.

22 Christopher Minasians | Macworld, "아이폰은 어디서 제조될까?"⋯애플 제품 공급 체인
 전격 해부, IT World, 2016년 1월 29일.

2

디자인을 위한
조직화

1 Boston Consulting Group, Top Performers Build Six Elements into Organization Design,
 GLOBE NEWSWIRE, July 17, 2017.

2 박천귀, "소기업의 수직적 조직과 수평적 조직에서의 경영성과에 대한 비교연구:
 T기업의 사례를 중심으로", 2015. 02.

3 이정훈, "수직적 조직문화 이제 허뭅시다", 한겨레신문, 2016년 3월 24일.

4 Robert Blaich, Ibid., p.114.

5 Ibid, pp.38-39.

6 Susan Mohrman et al., *Designing Team-Based Organizations: New Forms for Knowledge Work*
 (San Francisco, Jossey-Bass Publishers, 1995), p.54.

7 Doug Miller, "The future Organization: A Chameleon In All Its Glory", in *The Organization of
 the Future*, Ducker foundation Future Series, (San Francisco: Jossey-Bass Publishers, 1997)
 FrancesHesselbein et al. eds, pp.199-125.

8 Brian Wilson, "Managing the Product Innovation Process", in *Design Management*, ed.
 Mark Oakley, pp.128-135.

9 Bonkers World, Funny Organizational Chart for Apple, Facebook, Google, Amazon,
 Microsoft and Oracle, *UsingApple*, August 5, 2011.

10 박용선, 아마존의 권위적 기업문화 "당신, 게으른 거야 아니면 무능력한 거야?",
 프리미엄 조선, 2017년 6월 27일.

11 서재교, 구글 유연한 조직문화가 혁신과 도전정신 자양분, 한겨레, 2016년 3월 17일.

12 Reed Albergotti, At Facebook, Boss Is a Dirty Word-Young Workers at the Social Network
 Get to Choose Assignments, Focus on Strengths, *The Wall Street Journal*, Dec. 25, 2014.

13 The Deigsn Council, *Future Plans 1996-1999*. (London : The Design Council, 1996), p.2.

14 김태형, 기로에 선 '5년제 건축학과 교육 인증', 건설경제, 2015년 7월 16일.

15 Frankin Becker and Fritz Steele, *Workplace by Design: Mapping the high-performance Workplace*,
 Jossey-Bass Publishers, 1995, p.11.

16 Ibid., p.14.

17 Ibid., p.15.

18 MENU, Workplace Design Trends to Look Out for in 2018, Anchorpoint.

19 Kate Harrison, 2017 Top Workplace Design Trends: Today's top designers predict will be
 hot this year, *Inc*. December 28, 2016.

20 Adapted from Franklin Becker and Fritz Steele, Ibid., pp.203-216.

21 OmarLópez-Ortega, Computer-assisted creativity: Emulation of cognitive processes on
 a multi-agent system, *Elsevier*, Vol. 40, Issue 9, July 2013, pp.3459-3470.

22 Sandy Stachowiak, 7 Awesome Idea Generator for Help Your Brainstorming, *MUO*, August 4, 2017.

23 https://www.tillionpanel.com

24 https://www.protopie.io

25 https://home.kpmg.com/kr/ko/home/insights/2017/10/issue-monitor-201710.html

26 https://www.google.com/analytics

27 정지훈, 『거의 모든 IT의 역사』, 메디치, 2010, pp.410-411.

28 Dieter Bohn and Ellis Hamburger, *Redesigning Google: how Larry Page engineered
 a beautiful revolution*, The Verge, January 24, 2013.

29 이서우, Google 뉴욕 지사의 비밀스러운 디자인 그룹 UXA, LG Challengers, 2014년 12월 9일.

30 Matt Buchanan, "Design that Conquered Google", *The New Yorker*, May 15, 2013.

31 리처드 밴필드, C. 토드 롬바르도, 트레이스 왁스 지음, 서나연 옮김, 『디자인 스프린트』,
 비즈앤비즈, 2017.

3

디자인을 위한
지휘

1 Deepak Sethi, "The 7R's of Self Esteem," in Hesselbein, Frances, Ed.; And Others,
 The Organization of the Future, 1997, pp.231-238.

2 Fred Fiedler, *A Theory of Leadership Effectiveness*, New York, McGraw-hill, 1967.

3 Robert Blake and Jane Mouton, *The Managerial Grid: Key Orientation for Achieving Production
 Through People*, Houston: Gulf Publishing Company, 1964.

4 George Odiorne, *Strategic Management of Human Resources*.
 (San Francisco: Jossey-Bass Inc., 1984). pp.65-68.

5 Ibid.

6 Yasuhiko Sadoyama et. al., *Introduction to Strategic Design Management*
 (Tokyo:Kodansha Ltd., 1992).

7 Cecilia Dobrish et al., *Hiring the Right person for the Right Job*.
 (New York: Franklin Watts, 1984), pp.202-204.

8 Marilyn Borysek, 6 Tips for Writing an Effective Resume, *ASME*, March 2011.

9 Martha Heller, 10 must-know job interview tips to help land a new gig, www.cio.com, Dec.16, 2015.

10 Lynda Bassett, Interview Tips for the Interviewer, Monster.com, 2017.

11 RitaSue Siegel, "Getting an Industrial Design Job: How to Evluate Your Skills",
 Innovation Spring 1994, p.9-13.

12 Susan Mohrman et. al., *Designing Team-Based Organization: New Forms for Knowledge work*
 (San Francisco: Jossey-Bass Publishers, 1995) pp.249-250.

13 이건희, 『현대경영학의 이해』, 학문사, 1997, p.311-312.

14 Hacking UI & Hired, 2016 Design Salary Survey, How much are we really making, 2016.

15 Kayleigh Karutis, How much do designers earn?, June 14, 2016.

16 Daniel Burka, How Top Startups Pay Designers, GV Library, September 17, 2014.

17 Rhett Power, 5 Body Language Tips You Need to Master, INC. com, September 17, 2017.

18 Venkatesh, 7 Principles of Communication-Explained!, 2016 YourArticelLibrary.com

19 Herta Murphy et. al., *Effective Business Communication*(7th Edition), McGraw Hill, 2008.

20 The Mind Editorial Team, The 7Cs of Communication-A Checklist for Clear Communication,
 MindTools.

21 Megan Kluttz, 3 Ways to Improve Collaboration between designers and developers,
 Tendigi Blog, June 28, 2016.

22 Thomas Pheham, How to improve communication between developers and designers on
 web projects, https://usersnap.com/blog/developer-designer-communication

23 Contentgroup Staff, What makes a good designer/client relationship?, Contentgroup, Feb.11, 2016.

24 Gudykunst, W. B. 2005. *Theorizing about intercultural communication*. Thousand Oaks, Calif.: Sage.

25 Gallois, Cyndy; Ogay, Tania; Giles, Howard (2005). "Communication Accommodation Theory: A look
 Back and a Look Ahead". In Gudykunst, William B. Theorizing About Intercultural Communication.
 Thousand Oaks, CA: Sage. pp.121-148.

4

디자인을 위한
통제

1　David Rachman et al., *Business Today* (New York: McGraw-Hill, 1990), p.152.

2　Bob Nelson and Peter Economy, *Managing for Dummies*
(Foster City: IDG Books Worldwide, Inc., 1996), p.155.

3　Rudolf Arnheim, *Toward a Psychology of Art*. (Berkeley: University of California Press, 1966) p.193.

4　New York Times, November 1945, p.18.

5　*Industrial Design*, March-April 1982, p.4.

6　Moholy Nagy, *Vision In Motion*. 1947, p.57

7　Bruce Archer, *Design Awareness and Planned Creativity in Industry*
(London:The Design Centre, 1974), p.37.

8　Thomas Watson Jr., "Good Design is Good Business", in *The Art of Design Management* ed.
Schutte Thomas (Philadelphia: University of Pennsylvania Press, 1975) pp.57-79.

9　Ibid.

10　Mark Oakley, "Design and Design Management", in *Design Management*, ed. Mark Oakley, pp.3-14.

11　AVi Dan, The World's Nicest Cease-And-Desist Letter Ever Goes Viral,
Sells Books, *Forbes*. Jul 26, 2012.

부록

1　Elton Mayo, *Hawthorne and the Western Electric Company, The Social Problems of
an Industrial Civilisation*, Routledge, 1949.

2　Abraham Maslow, "A Theory of Human Motivations", *Psychological Review*, July 1943, p.370.

3　Frederick Herzberg, Bernard Mausner, Barbara Bloch Snyderman, *The Motivation to Work*,
John Wiley & Sons, 1959.

4　Argyris, Chris, *Integrating the Individual and the Organization*. New York: Wiley. 1964.

5　Douglas McGregor, *The Human Side of Enterprise* (New York: McGraw-Hill Publishing Co., 1970).

찾아보기

인명

용어 등

감사의 글

오래 벼르던 끝에 새로운 모습의 『디자인경영 에센스』와 『디자인경영 다이내믹스』를 펴내어 기쁩니다. 31년 동안 봉직했던 KAIST에서 정년 퇴직할 즈음인 2015년부터 이 책의 업데이트를 시작했습니다. 당초 부분적인 수정이면 족할 것이라는 예상과는 달리 전면적인 개편 작업으로 이어졌습니다.

이 책의 발행은 많은 분들의 도움과 협조 덕분에 가능했습니다. 먼저 연구와 집필에 몰두할 수 있는 환경을 제공해준 KAIST와 세종대학교에 감사드립니다. 디자인 패러다임의 변화 등 대소사를 함께 논의해준 윤주현 교수(현 한국디자인진흥원 원장), 이화여자대학교 융합디자인연구소장 조재경 교수, 컨티뉴 코리아 심영신 대표, 디자인 실무 현장의 목소리를 들려준 이철배 전무(LG전자 뉴비즈니스센터장), 원고를 읽고 진솔한 의견을 준 최용근 수석 디자이너(삼성전자 가전디자인팀)와 이민구 과장(현대자동차 전략기술본부 H스타트업 팀), 그리고 이 책의 내용을 풍부하게 해준 관련 주제들을 함께 연구했던 김유진, 성환오, 송민정, 이경실, 이동오, 박종민, 강효진, 권은영 박사를 비롯해 30여 명의 석사 졸업생 등 KAIST 디자인경영연구실의 모든 후학들에게 감사의 마음을 전합니다. 그 외에도 지면의 제약으로 일일이 거명하지는 못하지만 도움을 주신 많은 분들께 감사드립니다.

끝으로 초판과 개정판에 이어 새롭게 출판해주신 안그라픽스의 김옥철 사장, 문지숙 편집주간께 감사드리며, 특히 혹독한 무더위와 싸우며 원고의 수정과 편집을 이끈 정민규 편집자, 표지와 본문을 디자인해준 노성일 디자이너의 수고에 심심한 감사를 드립니다.

2018년 9월

정 경 원